Un Van Gogh

aux orties

Ivan Pokhitonov,
par Vincent

Du même auteur, sur la vie et l'œuvre de Vincent :

L'affaire Gachet, l'audace des bandits,
Éditions du Layeur, Paris, 1999 / CreateSpace, 2015

Vincent avant Van Gogh, l'affaire Marijnissen,
Les Impressions Nouvelles, Bruxelles, 2003

Van Gogh: Original oder Fälschung ?- Der Streit um die Sammlung Marijnissen
Rogner und Bernhard Verlag, Hamburg, 2004

La folie Gachet – Des Van Gogh d'outre-tombe Marijnissen,
Les Impressions Nouvelles, Paris, 2009

Quatre faux Van Gogh d'Arles parlent, CreateSpace, 2014-2019

Et Vincent s'est tu, CreateSpace, France, 2014

La fabuleuse histoire du Jardin à Auvers, CreateSpace, 2014

Un Van Gogh aux orties, CreateSpace, 2014-2019

Vincent et les mystagogues, CreateSpace, 2015

Quand tout bascule, CreateSpace, 2016

Toute ressemblance serait fortuite, CreateSpace, 2016-2018

Le petit chat est mort, CreateSpace, 2016-2018

Faux Van Gogh, prétendus experts, CreateSpace, 2018

La main du diable, CreateSpace, 1999-2019

Vincent et les femmes, suivi de *La mort de Vincent,* CreateSpace, 2019

Jan Hulsker et Les Van Gogh d'Auvers, CreateSpace, 2019-2021

Les experts égarés dans les environs de Van Gogh, CreateSpace, 2019

Autopsie du portrait d'Oslo, CreateSpace, 2020

Faux Tournesols, fraude en bande organisée, CreateSpace, 2020

Les trop nombreux portraits de Roulin, Create Space, 2024

Vrais et faux van Gogh, Create Space, 2024

En collaboration avec Hanspeter Born :

– *Die verschwundene Katze,* Echtzeit Verlag, Bâle, 2009

– *Schuffenecker's Sunflowers & Other van Gogh Forgeries* CreateSpace 2014

Table des matières

UN VAN GOGH AUX ORTIES

Introduction

Introduction	3
1. Londres 6 Août 2006	9
2. Mal tué	23
3. Ivan	35
4. L'expertise d'Amsterdam	57
5. Pour un sauvetage	89
6 Science de la couleur	97
7 Matilda ?	107
8. Première provenance	117
9. La National Gallery of Victoria	127

Un Van Gogh aux orties

le portrait de Pokhitonov

Benoit Landais, 2012-2025

Ivan Pavlovich Pokhitonov, par Vincent

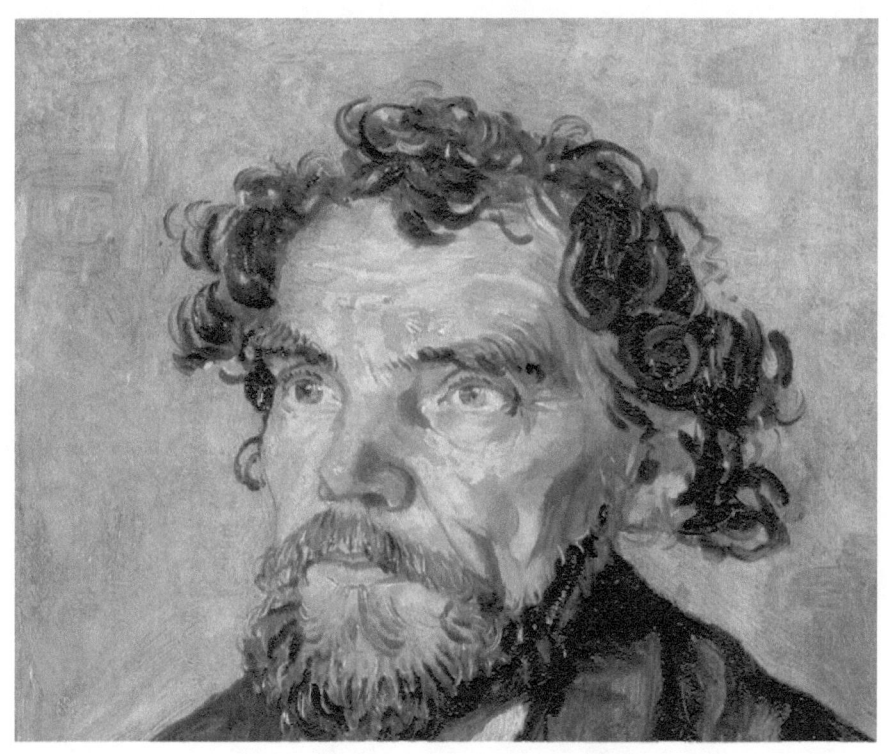

Vincent, Paris, [juin ?] 1887

huile sur toile, 31 x 39,5

collection particulière

Septième édition, 2025

Copyright © 2014-2025, by Benoit Landais

Tous droits réservés pour tous pays.

All rights reserved. No part of this publication may be reproduced or transmitted in any form or by any means, electronic or mechanical, including photocopy, recording, or any information storage and retrieval system, without permission in writing from the author.

Diverses documentations et présentations en vidéo résument les cas en litige. On en trouvera l'accès à l'adresse suivante : www.vincentsite.com

On convint dans la conversation, que les choses de ce monde n'alloient pas toujours au gré des plus sages. L'Hermite soutint toujours qu'on ne connoissoit pas les voies de la Providence, & que les hommes avoient tort de juger d'un tout, dont ils n'apercevoient que la plus petite partie.

Page précédente, Voltaire, *Zadig ou la Destinée*, édition 1768, Chapitre XII, l'Ermite. Par forme d'hommage à Vincent qui emprunte à cette page (178) dans ses courriers à son frère, voir ses lettres 183 et 783.

Introduction

Aussi insensée que la chose puisse paraître, les Vincent peuvent mourir. Non pas de leur belle mort, mais garrottés, tranquillement exécutés victimes d'une sentence prononcée par des juges oublieux de la règle voulant que l'on ne condamne pas sans preuves.

Il ne s'agit pas, avec la *Tête d'homme*, d'une œuvre inconnue que l'on n'aurait pas su reconnaître, comme il en existe plusieurs, mais d'un tableau référencé depuis des lustres, retenu au catalogue jusqu'à ce que les foudres s'abattent.

L'affaire n'est pas sans précédents. Le compilateur du catalogue, Jacob Baart de la Faille avait, par exemple, au nom de l'ordre dont il s'instituait gardien, écarté de sa nomenclature de 1939 une *Berceuse*,$_{509}$ sans lui consacrer d'autres mots que l'infamant : « Faux » qui suffit à la faire disparaître. Nul doute que l'une des six *Berceuse* qu'il avait retenues dans son catalogue de 1928 n'était pas plus authentique que la septième brièvement apparue dans l'inquiétante collection des frères Schuffenecker. En écartant une des cinq versions authentiques, celle que Vincent considérait comme la meilleure de ses trois premières, le compte était redevenu bon. Le faux,$_{505}$ qui plastronne, a chassé le vrai et le monde de Van Gogh s'en accommode.

Les rédacteurs du catalogue « officiel » – les Pays-Bas avaient, en

1970, révisé les catalogues précédents en établissant, sous le contrôle de l'État, un catalogue aujourd'hui largement contesté – avaient pour leur part écarté la *Glaneuse*,$_{23}$ unique peinture représentant Sien, la compagne de Vincent à la Haye, sous divers faux prétextes dont celui d'une signature ajoutée. La *Glaneuse* n'est pas tout à fait morte, elle est partie aux enchères pour un millier d'euros trente ans plus tard, mais, officiellement, elle n'est plus un Vincent.

Le musée Van Gogh, qui a confisqué le discours sur Vincent et entend décider de l'authenticité de tout ce qui peut, de près ou de loin, ressembler à du « Van Gogh », s'est chargé du « ménage » – écartant au passage la *Vue d'Amsterdam*,$_{114}$ bien fausse celle-là, qu'un achat intempestif, s'appuyant sur la malencontreuse présence au catalogue, lui avait fait acquérir en 1982.

Diverses œuvres ont subi la férule experte. La *Bouteille de vin*$_{253}$ ou *l'Assiette*,$_{253a}$ toiles parisiennes droit venues de la collection de Theo, ont été reléguées en réserves victimes d'une illusion doublée d'une crainte. Après avoir remarqué dans l'inventaire de l'héritage de Theo pour 200 florins d'études « diverses » peintes par d'autres artistes, les experts s'étaient persuadés, que personne n'avait été en mesure de faire le tri. Pire, que l'on avait laissé passer pour des Vincent des œuvres de second couteaux traînant là. Les deux toiles, réputées tardivement apparues, furent mises à l'index au mépris de leurs qualités intrinsèques, de touches vincentesques et – pour la conviviale *Bouteille de vin*$_{253}$ aux deux verres servis à côté de l'assiette de pain et de fromage – d'un *Portrait de femme* (une ancienne amie ?) gratté en sous-couche, pratique si fréquente chez Vincent qui recouvrait ses anciennes toiles par mesure d'économie. Artiste-peintre inconnu du musée Van Gogh, donc ! Sans doute découvrira-t-on un jour quel artiste, peintre d'assiettes et de son quotidien, s'est contenté du sujet dépouillé en lisant sous sa plume : *Je prends tous les jours [...] un verre de vin, un morceau de pain et de fromage et une pipe de tabac.*$_{764}$

De la période parisienne et également issus de la collection de

la famille Van Gogh, *Portrait de jeune femme*$_{215c}$ et *Portrait de femme,*$_{215d}$ furent, en 1970, victimes de la cure dépurative de morticoles. Mort-nés. Ils entrent au catalogue en 1970, car de la Faille les a inscrits dans son manuscrit, mais ils en sortent simultanément, car ses censeurs qui révisent son manuscrit les écartent. Le musée Van Gogh s'aligne mais, se réveille trois quarts de siècle plus loin, la présence du tampon d'un marchand, remarqué au dos de l'une des deux, conduit, dans la même indifférence, à la ré-admission au corpus des deux petits portraits.

Un *Portrait de femme*$_{215b}$ parisien, collection de la famille Van Gogh toujours, qui avait échappé à la censure en 1970 fut congédié, sans préavis ni cause aucune, dans le catalogue des œuvres du musée Van Gogh établi en 1987. Cela avait été affaire de cohérence puisqu'on avait écarté les deux autres, écrit aujourd'hui un conservateur de l'époque qui a interrogé, par téléphone, seize ans plus tard « le conservateur de l'époque » pour lui demander les raisons du rejet qui n'avait pas été motivé sur le champ. « Il n'y a pas non plus de raisons stylistiques de le révoquer » ajoute-t-on, le cachet de marchand au dos, à trois pas de chez Vincent, et l'identification du modèle comme Augusta Segatori, modèle, rentière, marchande de tableaux, recyclée tenancière de brasserie, un temps sa maîtresse, a peut-être un peu guidé l'oeil.

Les rejets de trop n'ont pas réfréné les velléités d'épuration d'un musée Van Gogh persuadé d'être investi d'une mission. Deux toiles à l'historique mal documenté que le musée Von der Heydt de Wuppertal eut le mauvais goût de soumettre au jugement des vaticinateurs d'Amsterdam, une *Nature morte à la chope de bière et aux fruits,*$_{1a}$ peinte à Nuenen, et un *Vase de fleurs, un pot à café et des fruits*$_{187}$ s'en sont retournées en *Bergisches Land*, en quête d'auteur. Indifférence là encore. C'est tout juste si l'officieux porte-voix allemand du VGM s'étonnait, dans un article signalant cyniquement qu'il restait tout de même deux Vincent authentiques à Wuppertal, du rejet de la toile hollandaise, avant toutefois d'asséner l'argument massue : « Les raisons stylistiques ont finalement fait la différence. »

Preuve s'il en est qu'il n'y avait pas de preuve et qu'une nouvelle fois, on s'en remettait à ces « opinions » propres à damner tout esprit cartésien. Bachelard n'a pas dit par inadvertance que l'on ne pouvait rien fonder sur l'opinion et qu'il fallait d'abord la détruire.

La science des nouveaux gardiens du catalogue apparaît un rien flottante lorsque l'on remarque que, depuis le début des années 2000, le musée Van Gogh a dû reconnaître, à neuf reprises, pour des raisons techniques, l'authenticité d'œuvres de Vincent que l'œil infaillible de ses préposés à la recherche avait récusées pour des raisons « stylistiques »… apparaissant désormais auto-suggérés.

Sept des peintures rescapées appartiennent à la période parisienne mal cernée, car peu documentée : les trois portraits féminins ; un *Bouquet* du musée Kröller-Müller d'Otterlo ; le *Moulin de Blute fin* et *Poires et Marrons* du musée de la Légion d'honneur de San Francisco, dont l'« *extensive study* », annoncée il y a cinq ans, n'est pas publiée, Amsterdam n'étant pas à l'origine de la découverte de la preuve… que j'ai rendue publique il y a quinze ans.

Si trois des huit peintures de Vincent, toutes fort typiques de son art, ressuscités par la grâce n'avaient jamais été retenues aux catalogues – le *Moulin de Blute-fin* ; le *Coucher de soleil à Montmajour,* pourtant évoqué et décrit dans deux lettres et référencé dans le catalogue de la collection de Theo$_{AB180}$; les *Poires et Marrons*, du catalogue de la collection de Theo,$_{AB42}$ offerts à Emile Bernard et vendus à Ambroise Vollard – ce n'est pas le cas des cinq autres miraculés. Le *Portrait de Gauguin,*$_{546}$ présent dans catalogue de la collection de Theo$_{AB242}$; le *Bouquet* d'Otterlo$_{278}$ recouvrant une scène de lutte peinte à Anvers que Vincent évoque – et les trois *Portrait de Femme*$_{215b-d}$ du musée Van Gogh, sont des « Van Gogh », déclassés, puis de nouveau admis.

Un dessin a été victime de la même avanie. La *Vue de Montmartre*$_{1398}$ avait figuré dans tous les catalogues jusqu'à son déclassement en 2001 par Sjraar Van Heuten du VGM, toujours pour cette crainte

d'œuvres d'autres mains égarées parmi les œuvres héritées. En 2013, un autre dessin, même lieu, même facture, même craie, même papier, émerge. Sachant qu'il a été acheté à la famille Bonger et que le numéro d'inventaire est inscrit au dos, il est plus facile de reconnaître le style. Cinq ans plus tard, 16 janvier 2018, communiqués triomphants, il est reconnu, après avoir changé de mains pour entrer dans une collection néerlandaise. L'aubaine profite au banni de 2001 simultanément réhabilité. Le directeur du musée s'extasie dans son communiqué de presse : « C'est une nouvelle fantastique que deux dessins puissent être *maintenant définitivement* [les deux mots ne sont pas de trop] ajoutés à l'œuvre de Van Gogh ». Il a aussi fallu déclasser le portrait dûment certifié appartenant à Barbra Streisand... quand son modèle est réapparu.

La réalité est que, derrière le geste large et le verbe haut, les experts sont terrorisés, traumatisés par les histoires de faux que leurs prédécesseurs ou eux-mêmes ont subies. Une œuvre soumise à leur examen cesse d'être une œuvre à l'écoute de laquelle il faudrait se placer, pour devenir, une sorte de fourbe retors et sans aveu comme le vagabond d'antan, bientôt suspect mis en examen, qu'il s'agit de percer à jour, un faux possible, probable, certain, aussi longtemps que n'apparaît pas la preuve flagrante du contraire ou qu'un protecteur assentiment général (supplantant le précédent) apporte quelque confort.

Les instructions se font à charge, sous le poids d'une institution pensée comme une citadelle assiégée, qui, pensant ainsi écarter le risque d'une bévue, préfère récuser. Les recherches n'ont rien du libre examen devant conduire à la conviction éclairée, à la présentation équitable. Seules les tares réelles ou supposées sont d'autant plus facilement retenues que, flétries, les œuvres se dépouillent de leurs appas, d'autant qu'on néglige leur toilette. Elles tombent ensuite dans l'oubli, donnant à leurs censeurs l'illusion qu'ils ont eu raison de marquer au fer FAUX, ou de rejeter dans le marécage des œuvres des innombrables contemporains inconnus.

L'étendue du désastre n'affecte pas la confiance en eux des

prêtres d'Amsterdam, elle dope les carrières et la confiance dans le professionnalisme du musée qui se déduit de l'agitation médiatique et de la longueur des queues pour les chères entrées (plus de 2 millions, une fréquentation doublée en vingt ans). Les managers, qui manquent rarement l'occasion de s'imputer l'attrait exercé par Vincent, se décernent toujours davantage de brevets d'excellence et sont logiquement récompensés par les amateurs de *buzz*. En septembre 2017, le Van Gogh Museum obtenait la médaille de seconde meilleure réputation des musées du monde, délivrée par un jury batave.

La prétention des experts dépositaires du don de distinguer, au premier coup d'œil, un Vincent d'autre chose est un mirage mille fois évanoui, une imposture toujours plus manifeste lors de l'examen de ce qui fait office d'arguments, quand on a daigné les détailler. Pour autant, seule l'étude, l'argumentaire, le faisceau d'arguments convergents, la confrontation au socle fiable, la critique méthodique peuvent permettre, dans chaque cas en litige, d'en avoir le c œur net, lorsque des preuves dures ne sont pas là pour l'emporter.

La mise en évidence des méprises, des approximations, des facilités doit au moins conduire au renoncement aux conclusions abusives. La défense de l'anonyme *Tête d'homme*, qui se révèle être le portrait d'Ivan Pavlovich Pokhitonov, vise à réparer l'injustice de son bannissement. Elle s'attache à montrer comment et pourquoi on y est venu.

Dans de précédentes éditions de cette étude, j'avais consigné mes conclusions à mesure des découvertes d'arguments, multipliant les redites. Cette version est une refonte, enrichie, de l'ensemble des éléments, visant une présentation plus complète et plus fluide.

1. Londres, 6 août 2006

Frank Whitford, critique d'art du *Sunday Times,* reprend une information : deux amateurs d'art anglais, promus experts pour l'occasion, Tim Hilton et Michael Daley, contestent l'authenticité d'une *Tête d'homme* jusqu'alors attribuée à Vincent dont on donne le prix : dix millions de livres sterling.[1]

Ils se font l'écho de la mise en cause, dans le numéro de juillet du *Burlington Magazine*,[2] publiée par le professeur Ronald Pickvance qui, dans la rubrique dévolue aux expositions, tirait à boulets rouges sur 'Van Gogh and Britain : Pioneer Collectors' à la Crompton Verney, puis à la Dean Gallery d'Edinbourgh, préparé par Martin Bailey.

Le professeur, disparu en 2017, était manifestement indisposé de voir le journaliste du *Art Newspaper* braconner sur ses terres habillé en *curator*. Sa chronique qui rappelait sa prééminence « Les anciens de ma génération… » signalait que le sujet de l'exposition était cavalièrement empruntée au docteur Madeleine Korn, auteur d'un article sur le sujet quatre ans plus tôt. Il s'amusait du titre de l'exposition en se demandant si le terme de *pionnier* était bien approprié pour des œuvres acquises jusqu'en 1939, faisant remarquer que si la limite avait été plus pertinemment placée à la veille de la Première Guerre mondiale, le nombre d'œuvres aurait fait pâle figure, manière de dire que le *hurray* ne se justifiait pas.

1. *The Sunday Times,* August 06, 2006, £10m *Van Gogh portrait not by him, say experts*
2. Exhibitions Review, Ronald Pickvance, *'Van Gogh. Compton Verney and Edinburgh'*, The Burlington Magazine, CXLVIII, juillet 2006, pp. 500-2.

Le décor en place, Pickvance, plus connu pour son habileté à lisser les histoires dans les notices des catalogues des expositions à succès qu'il avait organisées, pouvait s'aventurer dans le dédale des provenances et descendre dans l'arène du faux.

Sa patience avait été supérieure à celle de la mule du pape, puisqu'il retournait, dix ans plus tard, la monnaie de sa pièce à Bailey. En 1997, alerté par diverses mises en cause d'œuvres retenues aux catalogues, Martin Bailey avait additionné les doutes des spécialistes et publié dans *Le journal des Arts*, un article au titre offensif : « Cent Van Gogh remis en question ».[3] L'inquiétant total avait toutefois fondu de moitié lorsque le papier avait retraversé la Manche pour être publié dans le *Art Newspaper*.[4] Etaient dénoncés pêle-mêle d'irréprochables Vincent (tous les *case study*, en fait) et d'authentiques falsifications, dont certaines étaient regardées comme des chefs-d'œuvre par Pickvance. Mal ficelée, la dénonciation, qui avait agité la mare avant d'être classée sans suite, eut pour premier mérite d'avoir glorieusement court-circuité le nécessaire débat.

Dans son essai en forme de revanche d'expert mal content d'une exposition qui lui a échappé, Pickvance saisissait incidemment l'occasion de garantir l'authenticité de l'eau-forte *Portrait du docteur Gachet* (mise en cause par la veuve de Theo dès 1912[5]) ou de celle de la mauvaise copie japonaise,$_{457}$ des remarquables *Tournesols*$_{454}$ de Londres[6] et s'en prenait à plusieurs des « Van Gogh » exposés. Des œuvres de petite notoriété, détenues à l'étranger et aux premières provenances mal établies, ainsi du *Bouquet*$_{324a}$ du musée du Caire (qui sera volé en août 2010) « clairement une falsification » ou du *Portrait d'Alexander Reid*$_{270}$ d'Oklahoma, « du point de vue du style —

3. Martin Bailey, *Cent Van Gogh remis en question*, Le Journal des Arts, 30 mai 1997
4. Martin Bailey, *At least forty-five Van Goghs may well be fakes*, The Art Newspaper, n°72, July-August 1897.
5. « *Je croyais que votre père l'avait faite* », voir, sur cette eau-forte fabriquée par l'atelier Gachet, mon : *La folie Gachet*, Impressions Nouvelles, Paris-Bruxelles 2009.
6. Voir Hanspeter Born, Benoit Landais, *Schuffenecker's Sunflowers and other van Gogh Forgeries*, CreateSpace 2014

et de la qualité – impossible ».[7]

Le sort réservé à la *Tête d'homme* confiée par la National Gallery of Victoria de Melbourne, invité à l'exposition au titre d'un bref passage en Albion avant la Seconde Guerre, n'était qu'à peine plus enviable :

> L'atttribution à Van Gogh de *Tête d'homme* de Melbourne (F209 ; no.32 ; Fig.78), de retour en Europe pour la première fois depuis 1939, n'inspire guère confiance. Elle a été placée dans la période d'Anvers par certains et dans celle de Paris par d'autres, dont Bailey qui affirme que la couleur reflète la rencontre de Van Gogh avec l'Impressionnisme. Elle est assurément plus probablement par l'un de ses compétents camarades d'étude à Anvers.[8]

Ces quelques lignes n'allaient apparemment guère au-delà d'une désaffection pour un portrait n'ayant pas l'heur de séduire le professeur. Son œil n'étant pas précisément un rempart contre les falsifications, nul n'est tenu de s'y fier. Son chant du cygne sera la révolte de deux cardinaux contre Rome, défendant 65 dessins, à la flagrante fausseté, qu'il présentera comme « la découverte la plus extraordinaire de toute l'histoire de l' œuvre de Van Gogh », partageant en, novembre 2016, l'étonnant aveuglement de Bogomila Welsh-Ovcharov.[9]

A bien y regarder, l'opprobre jeté par Pickvance sur la toile de Melbourne n'était pas d'une inquisition exemplaire. Moquant le

7. Le *Bouquet* du Caire$_{324a}$, *Still Life, Vase with Vicaria* que de la Faille ne connaissait pas lors de la rédaction de son catalogue en 1928, est tardivement apparu à Paris à la galerie Tedesco. Le *Portrait d'Alexander Reid*,$_{270}$ venait, selon de la Faille, de la famille Van Gogh. Pour Feilchenfeldt (Cat. 2009 - 2013) donné par Vincent à Alexander Reid à Paris en 1887, le *Portrait* était, trois ans plus tard, la propriété de James Gardner Reid à Glasgow..
8. *The attribution to Van Gogh of Head of a man from Melbourne (F209 ; no.32 ; Fig.78), on its first return to Europe since 1939, does not inspire confidence. It has been placed in the Antwerp period by some and in Paris by others, including Bailey who asserts that the colours reflect Van Gogh's encounter with Impressionism. It is surely more likely to be by one of his competent fellow students from Antwerp.*
9. B. Welsh-Ovcharov, *Van Gogh, le brouillard d'Arles : Carnet retrouvé*, préface de Ronald Pickvance, Seuil, 2016

bouche-trou du « reflet de l'Impressionnisme », il sacrifiait surtout au jeu consistant à disqualifier la concurrence en mettant en cause au passage le discernement les organisateurs de l'exposition *Face to Face* qui avait montré la toile à Boston, Detroit et Philadelphie en 2000 et 2001[10] et les conclusions des spécialistes qui s'étaient avant lui intéressés à la datation du portrait, dont Jacob Baart de la Faille, Mark-Edo Tralbaut, Jan Hulsker ou Bogomila Welsh-Ovcharov. Comme pour ne pas fermer tout à fait la porte à une attribution à Vincent, il admettait cependant la maîtrise de l'auteur de la toile.

Il lui était certes habile de dire la datation entre Anvers et Paris fluctuant au gré des auteurs, mais cela ne restitue pas de la chronologie. Le portrait avait d'abord été rangé parmi cinq œuvres non mentionnées dans les lettres du séjour anversois avant que le doute sur la pertinence de ce placement ne conduise la critique unanime à lui substituer la période parisienne. Le flou ainsi créé, Pickvance pouvait retourner à Anvers en quête d'un mystérieux collègue de Vincent. La quête d'une sorte d'*Ecole anversoise* dans laquelle l'art de Vincent aurait pu se fondre semble cependant bien intrépide, du moins si s'en remet au propos de l'intéressé : *Il est curieux de constater, quand je compare mon étude avec celles des autres, qu'elle n'a presque rien de commun avec celles-ci.*[555]

Pourquoi penser à Anvers si la main de Vincent est écartée ? Pourquoi envisager celle d'un collègue rencontré lors de sa brève inscription à l'académie belge, alors qu'aucune étude n'existe ? Pickvance n'a pas indiqué de source, pour ce placement qui laisse perplexe, mais, homme d'archives avant tout, il n'a pu s'être aventuré à Anvers sans au moins disposer d'un semblant de trace. Et, justement, il existe l'ombre d'une, à bonne source.

Soucieux de tenir à jour son catalogue raisonné, Baart de la Faille avait dévolu un exemplaire de l'édition de 1928, aujourd'hui conservé au musée Van Gogh, à l'enregistrement des changements

10. Voir Van Gogh, *Face to Face : The Portraits*, Rischel & al., Thames and Hudson ou Bibliothèque des Arts ; 2000, reproduit #87, p. 99.

de propriétaires, des nouvelles expositions, des mentions dans les ouvrages et autres informations glanée sur chaque œuvre.

Sous le texte de *Tête d'homme,* le numéro 209 de son catalogue, de la Faille avait griffonné au crayon, puis biffé à grandes enjambées, une phrase rapide au sens si proche de la suggestion de Pickvance que l'on peut soupçonner un emprunt.

Déchiffré,[11] – l'ajout se lit : « *Arthur Briët heeft met van Gogh dezelfden kop geschilderd van een kerel[tje] te Antwerpen.* » Autrement dit : « Arthur Briët *a peint la même tête d'un type à Anvers* ». De quoi fonder l'hypothèse du *fellow competent artist* anversois.

Briët – peut-être l'un des *deux Hollandais*$_{555}$ jugés d'emblée bons dessinateurs – et Vincent sont brièvement collègues, voisins et amis lorsque Vincent passe un mois et demi à l'Académie à partir de la mi-janvier 1886. Ils se perdront de vue. Vincent s'était cependant souvenu de lui après son arrivée à Paris, demandant, dans une lettre$_{569}$ adressée fin 1886 à Horace Mann Livens, de lui transmettre son salut. Boursier, Briet étudiera à Paris en 1888, après le départ de Vincent en Provence. Il y retournera en 1890, mais Vincent n'y séjournera que trois jours.

Sur la foi de la phrase raturée de Baart de la Faille, il est tentant

11. Par Henk Tromp, sociologue néerlandais auteur de *A real Van Gogh, How the Art World Struggles with Truth,* Amsterdam University Press, 2010, ouvrage s'intéressant aux errements des experts de Van Gogh jusqu'au début des années 1970.

d'imaginer qu'un autre collègue de Briët et Vincent – peut-être un de ceux à qui Vincent transmet également son souvenir : Henry Allen, Paul Rink ou Ernest Durand[12]– a pu peindre la *Tête d'homme* à Anvers. La biffure du commentaire rend toutefois l'hypothèse fragile, de la Faille ayant pu rayer aussitôt qu'écrite une information erronée ou mal formulée. On ne connaît pas de portrait d'homme attribué à Briët apparenté à celui de Melbourne.

Une autre information recoupe la phrase raturée et la contredit au moins pour partie. Dans le *Vincent van Gogh, Anwerpsche periode* qu'il publie en 1948,[13] l'historien d'art belge Mark-Edo Tralbaut avait douté de la pertinence au classement à Anvers.

« *La provenance est obscure,* [on ignore si la peinture a pu être envoyée par Vincent à Theo à Paris] *la palette renvoie de fait à une période postérieure à celle du Brabant, […] mais par la palette plus claire il y a une relation avec d'autres portraits antérieurs. Une certaine virtuosité est cependant présente, par exemple dans les cheveux frisés, ce qui pose problème à cette période de développement. On doit se poser la question : Vincent était-il capable de faire cela à Anvers. Ne doit on pas le considérer comme le résultat de son dessin – et de sa peinture – à Paris ? […] L'œuvre est, quoi qu'il en soit tout à fait à part dans l'œuvre*

12. Voir *Correspondance*, Lettre 569, note 11.
13. Marc Edo Tralbaut, *Vincent van Gogh in zijn Antwerpsche periode*, A.J.G. Strengholt, Amsterdam,1948.

> *de l'artiste. La touche est tellement plus lâche qu'à notre avis une recherche avec les méthodes scientifiques les plus modernes vaut la peine. En attendant, nous ne voulons pas placer définitivement la peinture dans la période d'Anvers. Si les rayons X et la recherche de micro analyse chimique, comme nous le proposons, conduisent à l'opinion de de la Faille, nous devrons sans aucun doute attribuer ce phénomène remarquable aux estampes japonaises dans lesquelles la même sorte de virtuosité du dessin de la brosse, presque calligraphique est clairement visible. »*

A l'exception de la touche vue *lâche*, tout cela semble assez cohérent. Tralbaut a également glissé dans son texte une remarque apparemment anodine méritant que l'on s'y arrête :

Nochtans steunde De la Faille zich niet uitsluitend op stijlkritische beschouwing van het werk, naar hij ons persoonlijk verzekerde, maar zou de Nederlandsche schilder Briette, die terzelfder tijd als Vincent aan de Antwerpsche Akademie studeerde, uitdrukkelijk hebben verklaard aldaar dat model te hebben gezien.

> *Quoi qu'il en soit, de la Faille ne s'est pas seulement appuyé sur une analyse critique du style de l'œuvre, comme il nous l'a personnellement assuré, mais le peintre hollandais Arthur Briet, qui était élève à l'Académie d'Anvers en même temps que Vincent, a déclaré qu'il avait connu là le modèle.*

Il n'est pas de raison de suspecter Tralbaut – que ses nombreux détracteurs ont dit peu fiable, parfois pour de bien mauvaises raisons – d'avoir dénaturé les propos recueillis de Baart de la Faille. Vénérant alors le pape de l'expertise des Van Gogh, dont il cherchait la reconnaissance et à qui il a soumis son ouvrage, il ne saurait avoir changé le sens de ses mots.

Les propos apparaissent contradictoires. Si de la Faille avait su de source sûre que Briët avait peint ce modèle, il n'aurait pas dit à Tralbaut que Briët l'avait simplement « vu ». Semblablement, s'il avait su que l'homme représenté était un modèle de l'Académie, on ne voit pas pourquoi il l'aurait présenté comme un « type », tout juste un individu. Il est en outre bien certain qu'en 1886, les élèves

de l'académie d'Anvers ne rivalisaient en cherchant à rendre l'âme d'un modèle avec des portraits cadrés si serré. Barbe et cheveux en bataille sans accoutrement écartent un portrait académique, l'hypothèse du modèle pour un exercice collectif ne tient pas. L'éventualité d'un portrait d'artiste (même si l'apparence est celle d'un rapin) du petit groupe autour de Vincent et Briët n'est pas plus satisfaisante. Si Briët avait reconnu l'un de ses collègues peintres anversois, il n'y avait pas davantage de raison que de la Faille le transforme en anonyme « type ». Force est d'admettre que l'échange entre Briët et de la Faille fut succinct, mal rendu ou infondé.

Mal compris également, puisque Baart de la Faille a, par la suite, cru y voir un « *Portrait du peintre Meier de Haan* ».[14] Ami de Theo Van Gogh et soutien de Gauguin, évoqué dans plusieurs lettres de Vincent, De Haan est sans lien avec Anvers, n'a jamais croisé Vincent et son portrait par Gauguin montre qu'il ne peut s'agir de lui. Le malentendu a été dissipé dans les années soixante, mais cette identification fantaisiste, qui témoigne du degré de confusion, n'a pu qu'être propice au doute. En 1975, la notice du catalogue *Van Gogh in Aukland* le reflétait : « Il y a eu une certaine incertitude à propos de ce portrait »,[15] formule à rapprocher de celle de Pickvance: « L'attribution […] n'inspire guère confiance ».

Briët, qui n'a évidemment pas peint Pokhitonov à Anvers aura simplement confondu avec un autre modèle qui a posé pour Vincent et lui. Il n'a pas non plus peint Pokhitonov à Paris, il se serait sinon souvenu de son nom ou au moins qu'il s'agissait d'un peintre russe, pas d'un « *kerel* ». Son témoignage tardif est clairement irrecevable et on doit en faire abstraction.

Personne ne se préoccupe alors des racines du doute ni questions périphériques qui n'auront leur importance que plus tard. Le *web* s'enflamme, le « faux Van Gogh » réputé démasqué ravit les faiseurs

14. Archives RKD, La Haye, F 209
15. https://assets.aucklandartgallery.com//assets/media/1975-van-gogh-in-auckland-catalogue.pdf, p. 8 : « *There has been some uncertainty about this portrait.* »

de bruit.

Mal équipé pour ce genre de joutes et ferrailler sur le terrain de l'art de Vincent, Martin Bailey ne peut pas grand chose pour parer l'attaque multiforme, sinon dire que les arguments opposés ne suffisent pas à le convaincre. Il oppose un trop anodin : « Il n'y a rien pour me dissuader de penser qu'il s'agit d'un Van Gogh ».

Les raisons avancées par ses épigones de Pickvance mal connus comme spécialistes de Vincent, semblent effectivement bien minces. Le « format paysage » fait exception à l'habitude de Vincent de peindre ses portraits verticalement, mais la découpe du bas de la toile interdit de conclure sur le format initial. N'importe, Daley imagine que cette découpe a pu avoir pour but d'escamoter la signature et voit, dans sa boule de cristal, *toutes les caractéristiques d'une falsification.*[16] Cela devrait suffire à tenir l'assertion péremptoire pour dénuée de pertinence. Une falsification n'est pas un tableau sain, remarquablement vite écrit, sans faute de lumière ni source d'inspiration. Fabriquer à partir d'un modèle vivant un faux portrait *à la Vincent* susceptible de convaincre des générations de connaisseurs est sans exemple, tant la gageure est chimérique. Le marouflage de la toile sur contre-plaqué fait partie des salves que la toile essuie, mais l'argument s'esquive encore. Si le collage à chaud sur panneau – un temps à la mode chez des restaurateurs y ayant vu le remède au relâchement de la toile – a eu une conséquence, c'est, du fait de la pression écrasant les crêtes des touches grasses, d'avoir glacé la surface et estompé l'*impasto* qui est souvent une bonne indication de la paternité de Vincent.

Il manquait au portrait le « l'intensité un peu folle » que Whitford[17] croyait ordinairement savoir déceler chez Van Gogh, sans s'interroger sur la question de savoir si le regard de l'observateur, toujours subjectif, ne se modifie pas selon qu'il croit faire face à

16. Peu respectueuse de l'opinion de Daley, la NGV écrira en 2007 : « *None of the critics at any time called the work a forgery. In their opinion it was simply not by Van Gogh.* »
17. https://www.theguardian.com/artanddesign/2014/jan/22/frank-whitford

un chef-d'œuvre ou au contraire, horreur, à une peinture douteuse. Hilton pressent l'œuvre d'un débutant féru de Hals et de Delacroix (deux grandes admirations de Vincent), sans voir que l'autorité de ce portrait soutenu, exécuté d'un jet, écarte la main d'un novice.

L'absence de mention du *Portrait* dans les lettres est également mise en avant. Là encore, l'argument manque sa cible. Les experts avaient, à juste titre, remis en cause le premier classement, parmi les *tableaux non mentionnés dans les lettres de la période d'Anvers*, pour le placer parmi les œuvres parisiennes, suivant le catalogue révisé de 1970 et celui de Jan Hulsker de 1978. La période de Paris, où Vincent et Theo vivent ensemble, est pratiquement blanche de correspondance, il n'y a pas d'espoir d'y trouver trace d'un portrait. La *Correspondance* est, par exemple, muette sur les autoportraits parisiens, quelque vingt-cinq tout de même, et, sans une querelle depuis Arles avec les Tanguy, par Theo interposé,$_{638}$ nous ne saurions pas que Vincent a peint le *Portrait de Tanguy*, celui de son épouse et celui de l'un de leurs amis.[18]

L'absence de provenance connue antérieure au signalement de *Tête d'homme* dans le catalogue raisonné de 1928, alimente également la suspicion.[19] Transformer l'ignorance dans laquelle nous sommes tenus en argument de suspicion, comme cela se fait si couramment pour appuyer les rejets, n'est qu'une vieille recette pour envenimer le doute.

Personne ne souligne que les empêchements soulevés se contredisent. La falsification voulue imaginée par Daley ne se marie pas avec le talent reconnu par Pickvance et Hilton. Un faux est une œuvre grossière, hétérogène, important des d'éléments typiques, ou présumés tels, espérant mystifier les connaisseurs superficiels. L'exception (toute relative d'ailleurs) du portrait pris dans la largeur, contredit l'éventualité d'un faux, le faussaire est

18. Le *Portrait de Madame Tanguy* n'est pas connu, celui de l'ami incertain.
19. La galerie de Herman Abels à Cologne apparaît tôt dans l'historique de la *Nature morte* F 1a de Wuppertal que le VGM déclassera.

attentif aux habitudes, tandis que le peintre, et singulièrement le novateur tient la toile comme il l'entend, peignant parfois ses paysages en hauteur. L'éventualité d'une peinture pré-existante, fardée pour ressembler à un Vincent, hypothèse déjà démentie par la touche partout lisible sans trace de maquillage, reconnaît l'ombre d'un Vincent que l'on cherche à bannir, mais son fantôme demeure. Hilton s'en prend surtout à la date : « *pas convaincant comme œuvre de Van Gogh à cette époque* ». Ni quelques proprement fabuleux portraits de Nuenen ni d'autres prouesses de portraitiste, ni même l'estime de pairs, tôt acquise à Paris, n'ont étouffé la saillie. Ne demeurent que des envolées d'oiseaux du *buzz* débusqués par l'hostilité de Pickvance.

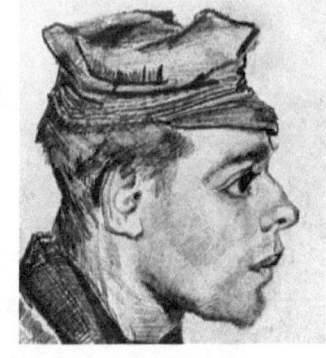

La grande qualité de *Tête d'homme*, son unité et mes recherches sur l'art de Vincent m'ont persuadé d'une mise en cause sans fondement.

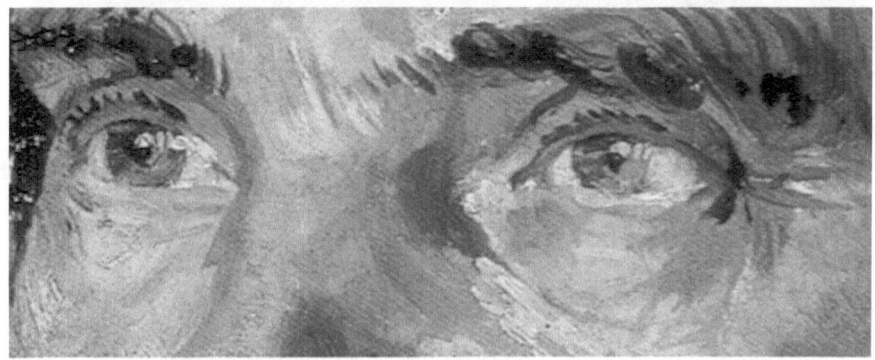

Le regard expressif clair et lointain donne le sentiment que le modèle, manifestement concentré, pense. L'économie d'écriture ; le dessin précis et juste, sans ébauche ; le visage sculpté, taillé à la serpe là où il faut ; les franches oppositions de couleur ; la justesse du traitement de la lumière ; les yeux écartés, comme Vincent a l'habitude de les placer ; le traitement sommaire de la veste ; le col négligé ; l'angle de vue ; le fond calculé, peint après le sujet

et en harmonie coloriste ; l'ordre de passage des couleurs et leur mélange désignent un Vincent abouti. Ce que l'on y remarque se retrouve dans d'autres portraits, le registre est le sien. L'adresse du trait qui dessine l'ombre de la lèvre supérieure – ou de celui qui fait saillir l'inférieure – devrait presque suffire, mais tout le monde ne s'inquiète pas de pareils détails.

Parmi les éléments périphériques dont je dispose pour asseoir ma conviction figure un autre portrait d'homme aux cheveux bouclés que j'avais rapproché de celui de Melbourne dans une étude[20] antérieure à la mise en cause, le *grand buste de berger* dûment signé, peint par Vincent en 1884 – *grand* par son format 65 x 54 –

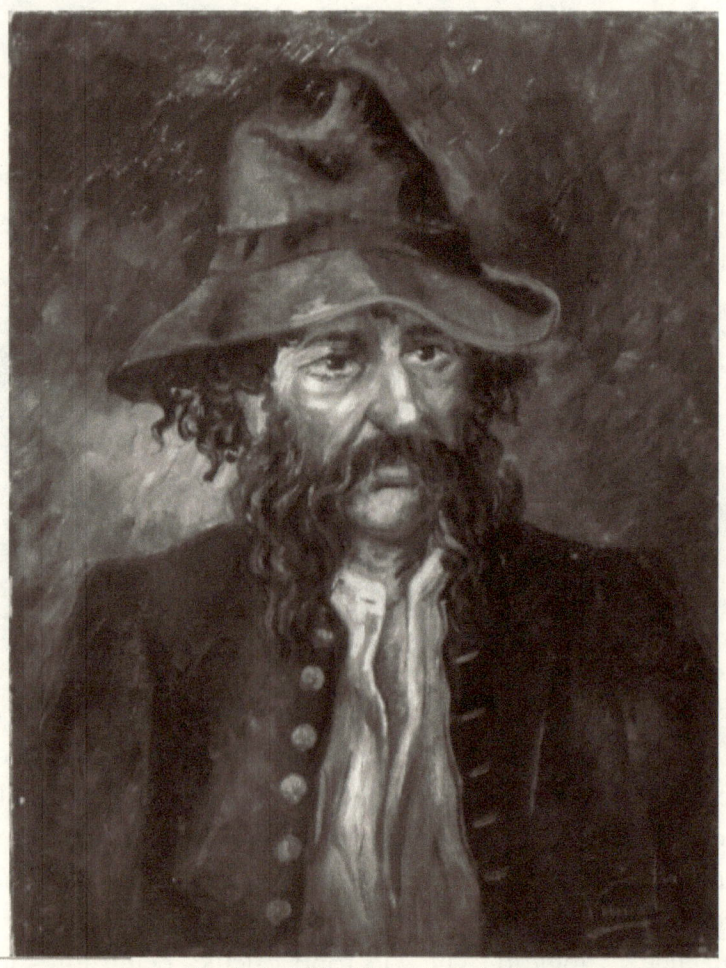

20. http://vincentsite.com/site/uploads/doc/Expertises%20Berger%20Fr.%20&%20Nl.pdf

signalé dans la *Correspondance*,$_{467}$ mais que ses opposants tiennent à l'écart du corpus et déclarent… disparu, tout en tentant d'occuper sa place avec un *Berger au grand manteau*, évoqué peu auparavant et par la suite recouvert par un *Chaudron*.$_{51}$ Les mots de Vincent, empêchent pourtant que les deux signalements de *Berger* renvoient à une même toile. Le second est un *buste*, on ne saurait lui substituer une peinture en pied.$_{466\text{-}4}$ On peut, certes, longuement discuter du caractère informel des échanges épistolaires, du sens des mots nés sous la plume, du buste devant, ou non, impérativement s'arrêter à la ceinture, mais ici la discussion serait oiseuse. Plusieurs fois dans sa lettre Vincent évoque la série de *têtes* qu'il a décidé d'entreprendre et dont le buste est le premier ambassadeur.

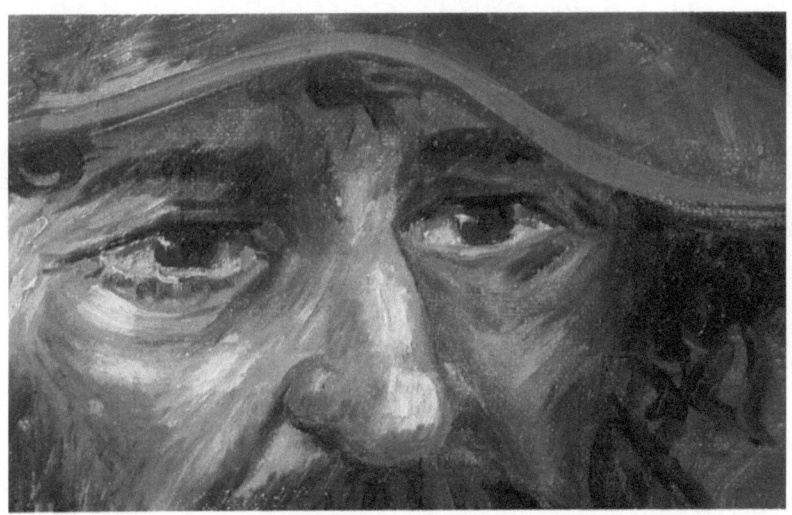

Toile spontanée livrant l'ambition portraitiste brute, le *Berger* nous renseigne. Même esprit, même application, même profondeur du regard, même traitement original des cheveux longs bouclés, même célébration de l'homme, même quête du portrait crâne, les portraits s'épaulent. Même faussaire ? Non, ils ne sont pas de la même période et leur historique n'a pas de point commun. Même auteur, donc ! Le plus rude des deux est le plus ancien. Le plus policé date de la vie en ville et témoigne de la main adoucie. Je conserve alors ces éléments sous le coude bien persuadé que la *Tête d'homme* de Melbourne sortira blanchie du procès en sorcellerie ourdi en Albion, faisant avancer la cause du *Berger*.

Gerard Vaughan, le directeur de la National Gallery Victoria de Melbourne, ne semble pas moins confiant. Il dit continuer à tenir son portrait pour un Vincent, mais, la pression montant, il consent à son examen par le musée Van Gogh qui s'offre à statuer.

Outre le vieux réflexe de confiance aux anciennes puissances coloniales, une bonne raison à cela. Des discussions avaient agité Melbourne avant la prise de position de Pickvance, qui devait bien en être averti. Après la mise en cause du « faux », James Mollison, un ancien directeur de la NGV, qui avait envisagé un réexamen en 1992, a signalé que le portrait avait souvent suscité la suspicion. Il l'avait cependant intelligemment défendu en 1993 dans une notice d'exposition soulignant le souci coloriste[21] et avait pu être rassuré. Un temps envisagée, la perspective d'examen, avait été ajournée *sine die.*[22]

L'opportunité d'un avis que personne ne viendrait contester se présentait. A l'issue des expositions écossaises, le tableau part pour Amsterdam.

21. « *L'introduction de couleur pure dans une palette largement monochrome...*» remarquée est à rapprocher de ce que Vincent, de retour du Rijksmuseum, déclarait, en octobre 1885, avoir découvert des notes bleu et orangé dans le *personnage* [qui] *donne l'impression d'être peint avec un seul gris,* tout à gauche dans la *Compagnie du Capitaine Reynier* de Frans Hals et Peiter Codde, tableau censé justifier à lui seul le voyage à Amsterdam... *surtout pour un coloriste.*[534]
22. https://www.ngv.vic.gov.au/wp-content/uploads/2014/05/Report-by-Van-Gogh-Museum.pdf, notes 17 et 33.

2. Mal tué

Summary report

Examination of *Portrait of a man*

F 209 JH 1201
Canvas on panel, 33.0 x 40.0 cm.
Melbourne, National Gallery of Victoria
Felton Bequest, 1940
Van Gogh Museum, Amsterdam

Un an après la contestation, les titres signalent que, pour le musée Van Gogh, la *Tête d'homme* de Melbourne est un « faux Van Gogh ».[23] Le communiqué de la National Gallery de Victoria, qui rend public un rapport épuré, seulement à demi convaincue, accuse le coup en estimant : l' « impact de la ré-attribution : L'œuvre est actuellement évaluée à 5 millions de dollars dans [notre] comptabilité. » La remarque à rapprocher d'un communiqué de presse précédent : « La NGV ne communique pas les évaluations des œuvres de la collection ».

Des tests pratiqués par une équipe de « *curators, conservators and researchers* » du musée Van Gogh auraient établi la fausseté. La réalité est différente et le compte-rendu est doublement biaisé. Le rejet n'est pas le produit des tests, mais, ce n'est pas anodin, de leur interprétation par les employés du Van Gogh museum et de leurs impressions. Au contraire de ce qui est colporté, le rapport dit que le tableau *n'est pas un faux,* mais un portrait peint *par un contemporain*

23. https://uk.reuters.com/article/uk-australia-painting/gallery-says-dutch-master-is-fake-idUKSYD4165620070803 ; http://www.abc.net.au/pm/content/2007/s1996388.htm etc.

de Vincent.

Pourquoi *un contemporain* ? Simplement parce que les éléments de datation déduits montrent que le tableau date de l'époque où Vincent peignait. Il ne s'agit bien évidemment pas d'un faux, personne n'a jamais peint, sans modèle, de portrait ressemblant à un Vincent et les copies prises pour des Van Gogh, en raison de l'identité de sujet, sont toujours clairement inférieures. Les promoteurs du « faux » en sont pour leurs frais. Ils garderont cependant la tête haute, fiers d'avoir vu avant tous.

Comment, puisque les tests ne parlent pas contre l'attribution à Vincent, comment en l'absence d'éléments discriminants, de quelque domaine qu'ils relèvent, le musée Van Gogh a-t-il pu, au mépris de la déontologie – la mission d'un musée n'est assurément pas d'expertiser ce qui ne lui appartient pas – se convaincre et décréter que le tableau n'était pas de la main de Vincent ?

Il serait préférable d'inverser les propositions. Affaibli par l'attaque médiatique dont il avait été la cible, le *Portrait* était devenu, intenable catégorie, un « Van Gogh douteux ». Irrésolu, l'expert – qui apparaîtrait bien ignorant s'il se déclarait incapable d'offrir une certitude – conclut naturellement à la fausseté. Entre un « *oui* » et un « *non* », les exigences du savoir et les responsabilités sont loin d'être équivalentes. La ligne de plus grande pente conduit à écarter du corpus. Se tromper dans ce sens est, curieusement, réputé moins grave. L'Ordre invente sa justice. Des milliers d'œuvres de par le monde patientent à la porte des catalogues et seules des preuves infaillibles peuvent avoir raison de l'hostilité des gardiens des temples. Officiellement, le rejet de *Tête d'homme* s'appuie sur des éléments – tous interprétés et retenus à charge – rassemblés en un faisceau déclaré convergent.

Des éléments ressortissant à l'histoire de l'art d'abord. Le silence des lettres ? Il n'est que logique pour un portrait de la période parisienne. La provenance, incomplète et tardive ?

Reconnu plus que centenaire, le portrait a une histoire, le fait que nous ne puissions la reconstituer – d'autant que, nous le verrons, une ahurissante bévue a fait lire en chronologie inversée la fiche contenant les éléments fiables amputant l'historique de dix ans – n'autorise aucune interprétation. L'identité du modèle ? Là encore, il s'agit de priorité au rejet. L'homme non identifié ne pouvait qu'être étranger à l'entourage de Vincent malgré la présomption d'un portrait d'artiste de la bohème montmartroise se dispensant de soigner sa mise pour passer à l'éternité. Et nous sommes censés connaître les amis parisiens de Vincent !

Une série d'erreurs méthodologiques ou scientifiques conduisant à découvrir de supposées anomalies se sont agrégées au réquisitoire. Le fond, trop clair pour la période, que l'on définit sans la définir, à cheval sur Anvers et Paris, serait sans équivalent. *Quid* de sept œuvres, dont quatre conservées au musée Van Gogh : *Natures mortes,*$_{378\,\&\,379}$ de la *Tête de mort,*$_{297}$ des *Autoportrait,*$_{356\,\&\,469}$ de l'*Homme à la calotte*$_{289}$ ou encore de *L'Italienne*$_{381}$ du musée d'Orsay ?

Le vêtement serait trop peu montré, mais il est confirmé que le bord de la toile a été coupée. La combinaison de zones soignées tandis que d'autres sont traitées à la diable, serait trop étonnante. C'est pourtant une caractéristique essentielle de Vincent, homme à l'expression forte et à la main douce. Une querelle sur les poils de barbe, pourtant astucieusement rendus poivre et sel, pimente l'affaire avec un rejet de l'application manifeste, comme s'il était interdit à Vincent, homme de toutes les expériences, de finir un portrait, ce qu'il a fait, dessin ou peinture, maintes fois. « *C'est dans le portrait,* écrivait Theo de Paris un an plus tard à leur sœur Wil en décembre 1888, *qu'il trouve la plus haute expression de son art.* »$_{\text{VGMb916}}$

Les touches trop courtes sur l'habit, bien que conformes, ne seraient pas assez parallèles pour complaire aux censeurs.[24] On en trouve ailleurs. Une anatomie fautive surtout ! Il suffit de regarder

24. Le *Report* dit que Vincent utilisait de « longues lignes parallèles » pour les habits. Les exceptions à cette tendance sont cependant trop nombreuses pour retenir ce critère.

pour balayer. Elle n'est pas fautive. Comme souvent chez Vincent, la tête est vue de dessous et c'est cela qui la glorifie et raccourcit légèrement le nez, tous les photographes soucieux d'un rendu avantageux de l'anatomie de leur modèle connaissent cela et en tiennent compte pour choisir leur angle de vue.

L'angle différent de celui des autoportraits ? Mais un peintre a plus de liberté quand il n'est pas contraint par la vue dans un miroir, qui de surcroît éloigne, nuisant à la précision. Et que dire de l'angle de vue du *Portrait d'homme*$_{288}$ sous un éclairage venu de la gauche, au fond neutre, brun cette fois, à la tête semblablement tournée et également vu du dessous, parfois désigné comme celui de l'ami des Tanguy, dont on ne connaît qu'une reproduction en noir et blanc ?

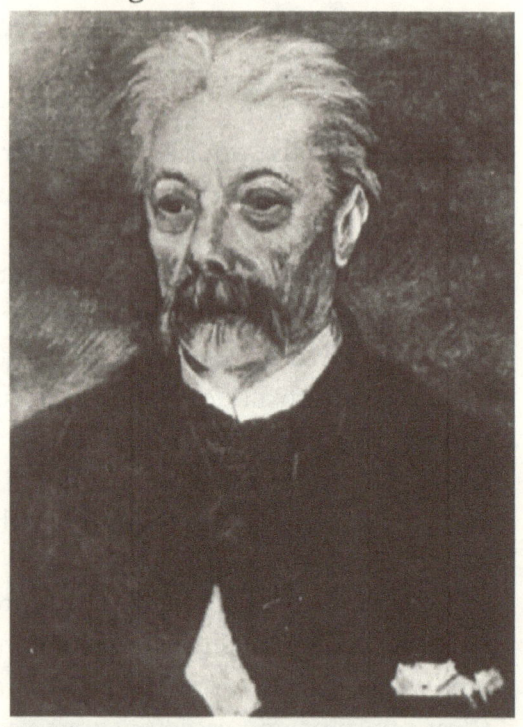

A ce jeu, le tableau arlésien, lui aussi peint en contre-plongée, qui passe, à tort, pour être le *Portrait de Joseph Ginoux*,$_{533}$ réalisé sous les yeux de Gauguin qui a simultanément peint le

même modèle, serait récusé, avec plusieurs autres.

Voilà pour « le style » ! Rien, ou si peu.

Ce n'est que normal, la démarche est viciée. Si comparer au connu, confronter au socle réputé fiable est bien la seule approche possible, exiger, pour donner un feu vert, des choses à l'identique est préparer l'erreur de jugement. Un artiste, et singulièrement un météore, fait *toujours* des choses différentes. On doit donc s'attendre à trouver un traitement à chaque fois différent. Un exemple illustrera. Réclamer, de fait, que les touches de l'habit soient longues et parallèles comme on l'a fait, alors que les exceptions à cette pseudo-règle sont nombreuses, révèle un souhait de normalisation *ex post*, négligeant l'enseignement.

Si Vincent utilise fréquemment des touches longues, c'est, doit-on conclure, qu'il ne souhaite pas s'attarder sur ce remplissage sur lequel il ne souhaite pas que l'œil s'arrête. Dans un portrait soumis à appréciation, la première question à poser pour examiner l'habit, devient donc de savoir si l'auteur a, ou non, comme Vincent le fait, expédié cette partie de la besogne. Si c'est le cas, comme ici, on passe à la suite, le rendu du tissu qui permet que ce soit du vrai tissu, le drapé construit à touches larges, distinctes et variées, la réalisation sans effort apparent. Si d'aventure une anomalie présumée est remarquée, on cherche si elle n'aurait pas, ailleurs, une sœur ou une cousine. Lorsqu'une toile a résisté à cette sorte d'investigation, fut-ce seulement pour partie, la certitude d'être face à une œuvre d'un autre peintre ne peut se maintenir. La barrière bien réelle conduit à regarder autrement les données dites techniques.

La sous-couche blanche, peut-être « préparée commercialement », est inconnue chez les Vincent analysés. Cela est généralisé et abusivement transformé en argument. Tous les Vincent de la période n'ayant pas été inventoriés ni analysés, on ne saurait voir une exception absolue. Faut-il rappeler le *Portrait de femme* disqualifié pour semblable exception qui dut être réhabilité en catastrophe

quand on remarqua, au dos, le timbre du fournisseur, habitant à deux pas de chez Vincent à Paris ? Et quand bien même aucun Vincent ne montrerait une préparation et une toile similaire que vaudrait pareille argutie ? A Montmartre où vivent un si grand nombre de rapins, les marchands de toiles et de couleurs foisonnent. Il suffit qu'un peintre ait eu le besoin pressant d'une toile pour que l'on en trouve une, achetée ou empruntée à un ami, différente de celle qu'il utilisait habituellement.

Semblablement, « l'ocre pure » est transformée en obstacle, car réputée d'utilisation abandonnée en 1886. Nul besoin d'examen scientifique pour dire qu'il ne s'agit que très localement d'ocre pure dans ce portrait aux couleurs partout mélangées. Les pigments « modernes », tous d'époque, « seulement utilisés pour les accents » sont aussi montrés comme un motif de réforme, comme si la chose elle-même était seulement prouvable, comme si tous les Van Gogh avaient été cartographiés pigment par pigment avec fonction de la touche associée. Voilà pour les malheureuses vingt lignes résumant les interprétations de l'*examen technique* !

Mais c'est surtout la transformation en carcan d'une liberté de peintre, la faculté à utiliser des couleurs de son choix, qui signe l'erreur méthodologique. A suivre cette sorte de raisonnement (et cela vaut également pour un portrait peint dans un format paysage) et en le généralisant, on en viendrait à contester toute œuvre : Vincent n'a pas pu faire cela car nous ne sachons pas qu'il l'aurait fait auparavant. Les différences de style observées restent vagues et un lourd silence entoure ce qu'il y a de commun à ce portrait et à d'autres œuvres de la période, trahissant l'investigation déséquilibrée s'appuyant sur une connaissance incomplète. Lorsque, dix-sept ans après le bannissement, en 2001, de son dessin de la *Vue de Montmartre*$_{1398}$ le musée Van Gogh, dut le ré-attribuer, ses spécialistes invoqueront divers arguments pour excuser la méprise, dont la mauvaise appréciation du caractère erratique de la progression de

Vincent à Paris ou l'absence d'œuvres de comparaison[25] A d'autres occasions on parle d'œuvres-charnières et toutes les excuses sont bonnes. Si les experts rendent leur trop faible connaissance de l'art parisien de Vincent responsable du rejet du dessin, comment ne pas penser que la même présomption d'aptitude à juger n'aurait pas, en 2007, entaché le rejet de *Tête d'homme* ?

Des sillons aux brillances, de la touche variée au fond assourdi à la neutralité calculée, des indications quand la main s'applique ou au contraire se relâche, des *clashes* de contraste aux subtils accents, tout se retrouve dans des œuvres de Vincent (que l'on prenne seulement le premier *Portrait de Julien Tanguy* !$_{263}$) Les idées, la préoccupation s'inscrivent dans la même démarche. Il n'est pas, pourvu qu'on l'y cherche, de touche, essentielle ou secondaire, que l'on ne retrouve ailleurs dans l'œuvre et l'ordre de passage est assurément le même.

Que disent, au fait, Van Tilborgh et Hendriks dans leur réhabilitation en 2011 du *Portrait d'Agostina Segatori*$_{215b}$ absent de la liste des œuvres parisiennes auxquelles le portrait de Melbourne devait être confronté ? Si l'on écarte les commentaires sur les querelles d'experts, l'identification du modèle et autres aspects pour s'en tenir au style ou aux habitudes de Vincent, il reste peu de choses. On reconnaîtrait, chez Segatori, de longues touches, particulièrement dans l'oreille.[26] Mesurée, la plus longue n'atteint pourtant pas trois centimètres. L'habit, pour lequel, selon les prétextes ayant servi à écarter la *Tête d'homme*, il faudrait de longues touches pour être un Vincent, n'échappe pas à la règle de traitement observé dans le *Portrait de Segatori* « principalement des touches courtes. »[27] Le même habit est fait, nous dit-on, de « pur noir d'os » sur fond de lavis rouge organique « sans mélange de toutes sortes de pigments brillants ». Ce n'est évidemment pas le cas, du bleu dessine l'épaule ou l'ombre sous l'oreille et du vert est présent

25. https://vangoghmuseum.nl/en/news-and-press/press-releases/drawing-by-vincent-van-gogh-discovered?utm_medium=email&utm_campaign=corporateEN&utm_content=januari2018&utm_term=btn.ontdekking&utm_source=nieuwsbrief
26. "The use of long, rapidly painted dashes of thin paint, by the ear, for example,"
27. "mostly short brushstrokes"

pour neutraliser le rouge, mais cette technique de lavis à l'essence a recouvert le procédé utilisé pour l'habit de la *Tête d'homme*. Le lavis remarqué conduit à dater des « premiers mois de 1887 »… période exclue d'autorité pour *Tête d'homme*. Le soin porté au détail est ici vanté alors que l'attention aux détails disqualifiaient *Tête d'homme*, au prétexte que Vincent était un peintre grossier. Le trait rouge « infiniment petit » dans l'oeil de *Tête d'homme* qui dérangeait celui de Van Tilborgh est strictement de même nature que le trait fin, rouge lui aussi, qui borde l'iris de Segatori et cela vaut aussi pour les lèvres. Le bleu dans les cheveux valide Segatori, mais n'a pas suffi à sauver ceux de *Tête d'homme*. On est réellement chez les fous gravement atteints. Ce qui est, un jour, critère d'exclusion pour un tableau devient, le lendemain, critère d'attribution pour un autre. Le doute lui-même, si funeste à *Tête d'homme* s'évapore, pour Segatori, par magie. Il est « pratiquement certain » (*almost certain*) que le petit portrait et *Au café* représentent Segatori et, dans la phrase suivante, « La petite toile est indubitablement une exploration initiale et autonome et du visage de Segatori ». Deux poids, deux mesures à tous les étages. La toile utilisée pour la Segatori, sans équivalent connu, n'était pas davantage un souci.

La provenance « reconstruite », qui apparaîtra bientôt aussi incomplète que fausse, n'est pas plus acceptable, puisque l'interprétation de la fiche du *Portrait*, « découverte » dans les archives du catalogue à la Haye, conduit à dire qu'elle aurait eu trois propriétaires berlinois en 1928[28] avant de passer à Cologne (où elle était déjà au plus tard en 1927) pour être acquise par Johannes Biesing dûment décédé et dont la galerie avait fait naufrage fin 1922.

Rien n'est dit sur le miracle qui aurait transformé l'œuvre d'un autre peintre en un Vincent. Il n'est pas rappelé que des centaines de toiles ont des historiques incomplets ou faux. Entrepris en 1923, par Baart de la Faille, le recensement n'a pu combler les lacunes ni éviter les fourvoiements. Des dizaines d'œuvres, dont certaines

28. « S » qui l'aurait prêtée à une exposition en mai, la Galerie Goldschmidt & Co, puis la Galerie Gurlitt

conservées par la famille Van Gogh, lui étaient toujours inconnues à l'achèvement de son premier catalogue.

Une étrange balance inventée pour l'occasion a finalement surgi : « Les examens révèlent qu'il y a davantage de différences que similarité entre le portrait de Melbourne et l'œuvre de Paris et d'Anvers de Van Gogh ». Comme si les examens eux-mêmes avaient prouvé quoi que ce soit de la sorte. Comme s'il existait un déséquilibre objectivement mesurable entre un tas (de similitudes) et un autre tas (de singularités). Le fléau de la balance d'Amsterdam avait censément su peser cela, sans mesurer la monstruosité qui en découle. Les querelles sur les « Van Gogh » bousculent les repères, à une autre occasion, il s'était agi de dissoudre le doute dans un océan certitudes... toutes controuvées.[29]

Point n'est besoin de chercher bien loin l'origine du trébuchet amstellodamois. Le rejet visait à convaincre le directeur de NGV, qui avait déclaré, au moment où il s'était accordé avec le VGM sur le protocole d'examen de « l'œuvre la plus accomplie », que la balance penchait en faveur de l'authenticité : « Nous continuons à penser que *Tête d'homme* est de Van Gogh en raison de nombreuses preuves allant dans ce sens et, pour l'heure, d'insuffisantes preuves du contraire dans les critiques mises en avant. »[30] Ce n'est pas ainsi qu'une expertise fonctionne. Il ne saurait y avoir de preuve d'une chose et de son contraire. Mille excellents soupçons ne font pas un coupable, un grain de sable suffit à enrayer un réquisitoire.

Amsterdam s'est trompée de procès. Les experts ont condamné un accusé auquel, s'agissant d'une contestation d'une vérité réputée établie, le doute aurait dû profiter. Ils ont regardé en impétrant un vieux routard qui avait fait ses preuves durant neuf décennies passant devant des yeux autrement aigus et ils l'ont congédié faute de connaître toutes les raisons de son embauche, faute d'humilité

29. Voir *La fabuleuse histoire du Jardin à Auvers*, Create Space, 2014
30. https://www.ngv.vic.gov.au/media_release/vincent-van-gogh-head-of-a-man-1886-authentication-progress-briefing/ « *We continue to believe Head of a Man is by Van Gogh, as there is much evidence in support and to date, insufficient evidence to the contrary in the criticisms put forward.*

devant la peinture, faute de trouver de quoi gracier le suspect. Le tout au doigt mouillé, dans le plus parfait arbitraire.

Proposée avant lecture de l'argumentaire censé la motiver, la conclusion du musée dit :

> *L'examen révèle qu'il y a davantage de différences que de similitudes entre le portrait de Melbourne et l'œuvre de Van Gogh de Paris et d'Anvers, et la somme des anomalies indique clairement que l'œuvre ne peut pas être attribuée à Van Gogh. Il est certain que le portrait de Melbourne n'est pas un faux. Cependant l'identité de l'artiste* [i.e. de l'auteur] *n'est pas claire. Il n'y a pas aujourd'hui d'indication selon laquelle l'auteur aurait fait partie du cercle des connaissances de Van Gogh.*

Sans s'interroger sur la question de savoir si un homme est contemporain de lui-même et s'il appartient au cercle de ses connaissances, l'acte d'accusation est indigent. Vide d'arguments discriminants ressortissant à l'art de l'expertise, il n'est pas pour autant libre des histoires humaines qui, bien souvent, prennent le pas sur la science à tâtons, la guident.

Comment oublier que les conservateurs du musée Van Gogh, en poste au moment du rejet, Van Tilborgh et Sjraar Van Heugten promus du jour au lendemain experts mondiaux de « Van Gogh » lors de leur embauche, sont redevables à Ronald Pickvance qui fut un de leurs mentors et, en 1990, le conseiller de « l'exposition du centenaire » qu'ils devaient organiser ? Maintenir la *Tête d'homme* au catalogue revenait à conclure, chose délicate, que le Commandeur avait eu une lubie. Amsterdam ne se privera de l'égratigner dix ans plus tard, quand ses spécialistes s'opposeront au professeur défendant l'indéfendable, mais se dessiller les yeux réclame du temps. L'impertinence, qui consistait à conclure que le *circle of acquaintances*, les artistes en formation à l'Académie d'Anvers, avait été invoqué sans fondement, était le maximum qui pouvait être fait pour se montrer indépendant du vieux maître.

Le verdict amstellodamois tombé, le directeur de la National Gallery of Victoria, qui avait, l'année précédente, tenté de sauver la

toile en déclarant : « nous ne voyons aucune raison de changer notre opinion sur le fait qu'il s'agit d'une œuvre authentique de Vincent van Gogh », se soumet au verdict, déplorant toutefois qu'il n'existe pas de tribunal auprès duquel faire appel et disant son espoir que l'on découvre un jour qui a peint la *Tête d'homme*. Pour de bonnes raisons, le musée Van Gogh ne s'était pas risqué à avancer le nom d'un auteur possible, d'une tendance, d'un groupe, d'un lieu. Le tableau ne disait simplement rien à ses spécialistes persuadés de savoir dire oui ou non.

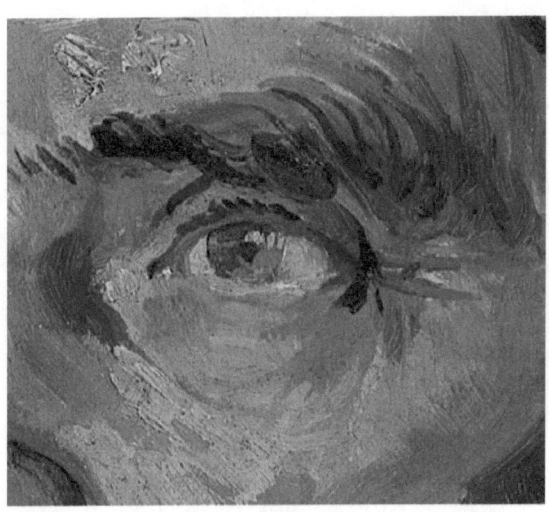

3. ИВАН

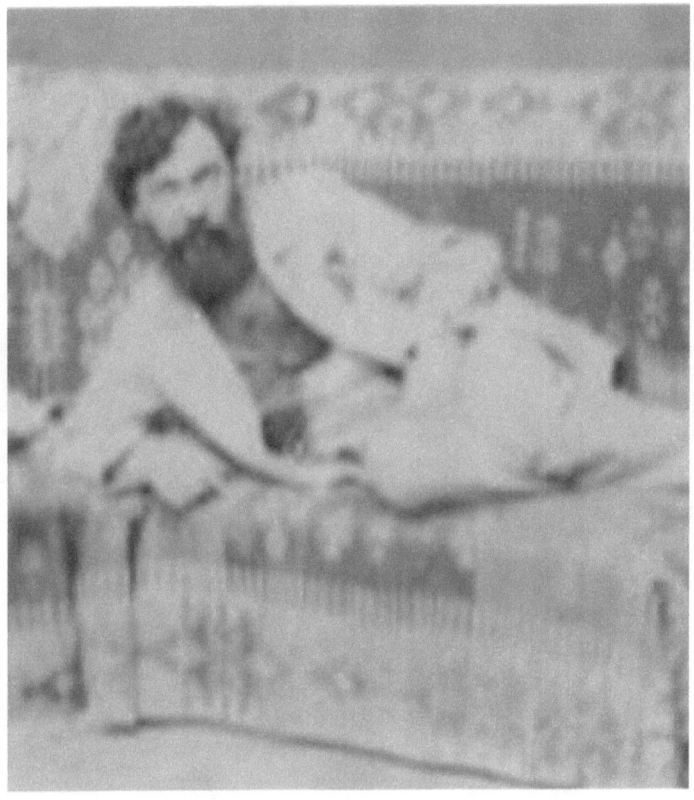

Abandonnée à son sort, la toile se retrouva sans défenseurs. Les promoteurs de l'exposition *Van Gogh, les portraits* de 2001 et 2002 et leurs nombreux soutiens n'ont pas eu un mot pour tenter de sauver le *Portrait* qu'ils avaient montré à un million de visiteurs, sans que quiconque ne s'en offense, à Boston, Detroit ou Philadelphie comme une *Tête d'homme* peinte par Vincent à l'hiver 1886-87.[31]

[31]. Cat. # 87 in Roland Dorn, George Keyes, Jo Rishel, Catheine Sachs, George Shackelford, Lauren Soth and Judy Sund

Le grand chamelier avait frappé du pied, la critique était à genoux. Tout était prêt pour une enterrement de première classe. *The Van Gogh Gallery* – site dont la bannière revendiquait le statut de « soutenu par le musée Van Gogh, Amsterdam », quand l'alignement dit l'inverse – a conservé la page du *Portrait*, mais a supprimé l'image, seule digne d'intérêt, et a inscrit sans autre forme de procès : « Note : Plus attribué à Van Gogh, artiste inconnu ».[32] Ces changements incessants bousculaient la belle ordonnance des pages empruntées par David Brooks aux catalogues qui lui donnaient le sentiment d'être connaisseur ; il se plaindra de ce désordre sur son *blog* trois ans plus tard.[33] Des références réputées moins complaisantes se font discrètes, le *web* partout s'aligne, le portrait s'enfonce dans les affres de l'oubli. Sans un coup du sort, le rejet aurait pu être définitif, le *Portrait* abandonné aurait disparu des tablettes. La tête était réputée tranchée, mais la fée Vérité est mutine.

Frappé par la ressemblance entre le portrait rejeté qui défraie la chronique et celui d'Ivan Pokhitonov ornant la couverture d'une réédition de *L'Idiot* de Fyodor Dostoïevski, Bill Rawlinson, physionomiste manifeste, avertit le musée de Melbourne.

Anecdote en passant, le choix de l'éditeur était absurde sans l'être tout à fait. Pokhitonov appartenait au groupe de révolutionnaires qui a inspiré à Dostoïevsky son roman *Demons* ou *Les Possédés* où il mettait en scène plusieurs de ses amis.

D'autres, indépendamment, comme le connaisseur d'art Jean Van Innis, feront par la suite la même observation, sans que personne ne s'inquiète de savoir si Vincent et Pokhitonov auraient pu se croiser à Paris. A quoi bon, puisqu'il avait été décrété que Vincent ne pouvait en être l'auteur ? Le cercle de ses éventuelles relations, trop mal connu pour témoigner d'une vie sociale intense, était censé avoir été scruté en vain. Tant pis si Theo avait écrit à leur

32. www.vggallery.com/painting/p_0209.htm
33. http://vggallery.blogspot.fr/2010/10/two-van-gogh-paintings-rejected-in.html

mère à l'été 1886 : « il se passe rarement un jour sans qu'il soit invité visiter les ateliers de peintres reconnus ou que des gens viennent le voir. » Le nom de Pokhitonov n'apparaît pas dans la littérature consacrée à Vincent, alors…

Le modèle de *Tête d'homme* ressemble pourtant trop furieusement au *Portrait du peintre Ivan Pokhitonov* pris par Nikolai Kuznetsov en 1882 conservé à la Tretyakov Gallery de Moscou repris en couverture de l'*Idiot*. La ressemblance rare n'est pas démentie par le portrait simultanément pris par Ilya Repine, autre grand portraitiste russe.

Las, si Melbourne juge la piste *intéressante*, la porte est aussitôt close. Les portraits auraient eu de hautes chances de représenter la même personne… si les yeux avaient été de la même couleur et les nez semblables. Façon de dire que le visage offrait tout de même une ressemblance non négligeable, les rides, le front dégarni, les cheveux rebelles si peu communs, le départ de barbe singulièrement bas. Le conservateur responsable du barrage

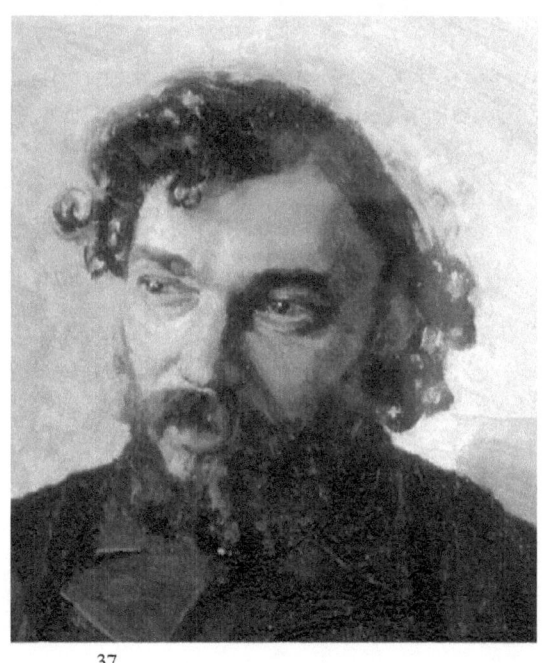

reconnaîtra par la suite que sa réponse aurait peut être été différente s'il avait été averti des raisons de penser que Pokhitonov et Vincent avaient pu se rencontrer. Précarité des opinions, toujours.

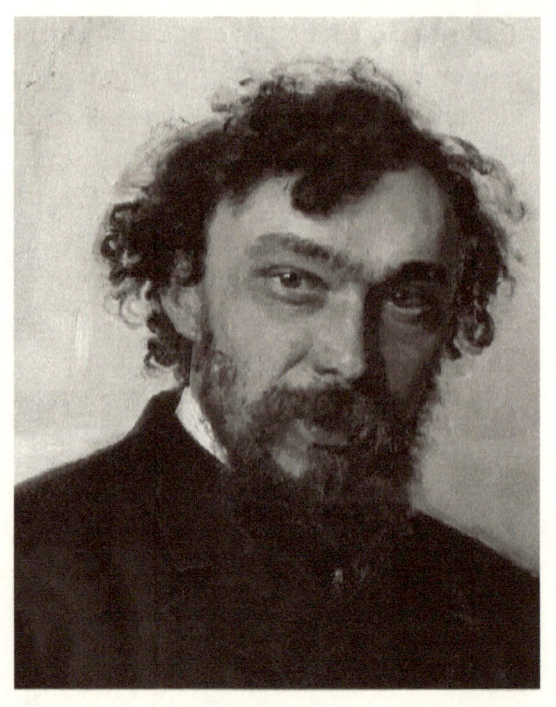

Opportunes erreurs surtout. Le nez est très conforme à celui que montrent les deux portraits et une photographie de Pokhitonov… mais la couleur des yeux !

Tous les autoportraits de Vincent, « coloriste arbitraire », montrent-ils strictement des yeux de même couleur ? Non, bien sûr. Vincent n'était pas photographe, mais peintre, libre d'interpréter son sujet à sa guise.[34] Il est l'un des très rares à s'être affranchis de la couleur des yeux de ses modèles, et l'on a, en toute légèreté, transformé un facteur presque certain d'attribution à Vincent en nouvel empêchement.

Vincent revendiquait hautement préférer à la quête de la stricte ressemblance photographique une ambition artistique plus élevée *par nos expressions passionnées, employant comme moyen d'expression et d'exaltation du caractère notre science et goût moderne de la couleur* .[879] Il brocardait l'insipide ordinaire avec ceux qu'il disait *exaspérés par la perfection photographique et niaise de certains*. [805] Il récusait le *ton juste*.[805]

34. L'exigence de conformité et la volonté de tout expliquer sont si fortes que, remarquant le grossissement de bâtiments du lointain dans une *Vue de Monmartre*,[261] le musée Van Gogh écrit dans son commentaire : « Il a probablement utilisé un télescope. »

Ce portrait ressemble à une application de ces principes.

Quelle différence entre le portrait par Kuznetsov et celui de Melbourne sinon l'exaltation de la couleur, la passion mise dans le regard, la quête du caractère, la profession de foi de recherche de l'expression avant l'heure, difficile à ignorer ? Connaît-on les visages outrés, les extraordinaires symphonies de touche, des études préparant les *Mangeurs de pommes de terre* ?

Les choix coloristes ? Vincent ne fait que jongler. Des cheveux qu'il signale *bruns* ne sont-ils devenus *violacés* ? Aurait-il eu un modèle aux yeux *orangé et bleu de Prusse* ? Des yeux qu'il dit *verts* ont-ils, ou non, été peints en ocre ? Un même modèle avait-il les yeux tantôt bleus, tantôt jaunes. La couleur des siens propres variait-elle dans la vraie vie autant que dans sa peinture ? Avait-il l'oeil droit vert et le gauche bleu comme dans un *Autoportrait*$_{469}$ d'Amsterdam ?

A-t-on seulement examiné les yeux et les nez peints par Kuznetsov ? Non, on fait comme s'il s'agissait de comparer deux clichés, négligeant l'art de peindre dont Vincent était si fier, regardant de haut *la machine*.

Aurait-on cherché un portrait photographique de Pokhitonov que l'on aurait mesuré l'étonnante justesse de l'œil photographique de Vincent. Son apport surtout. Sa capacité à donner l'illusion de présence.

Un jour, les ouvrages consacrés à sa magie s'illustreront du cas. Pour une fois, nous disposons de plusieurs portraits peints par divers artistes de grand talent. Il existe également un portrait moins précis, datant du début des années 1880, vu de profil, reprenant la tache noire au bord de l'oeil gauche, ou celle de la narine. Un autre portrait, de profil, peint par Ludmila Medezkaya en 1882 ne fait que confirmer.

Passant d'un portrait peint à l'autre, retournant à la bonne

photographie prise peu d'années auparavant, on mesure toujours davantage la ressemblance en s'intéressant aux détails, le poil rare sur l'os malar, le nez court, la distance entre nez et moustache, le sourcil plus fourni au centre. Entre l'*Autoportrait*, comme timide, de Pokhitonov et la célébration de l'homme de Melbourne, 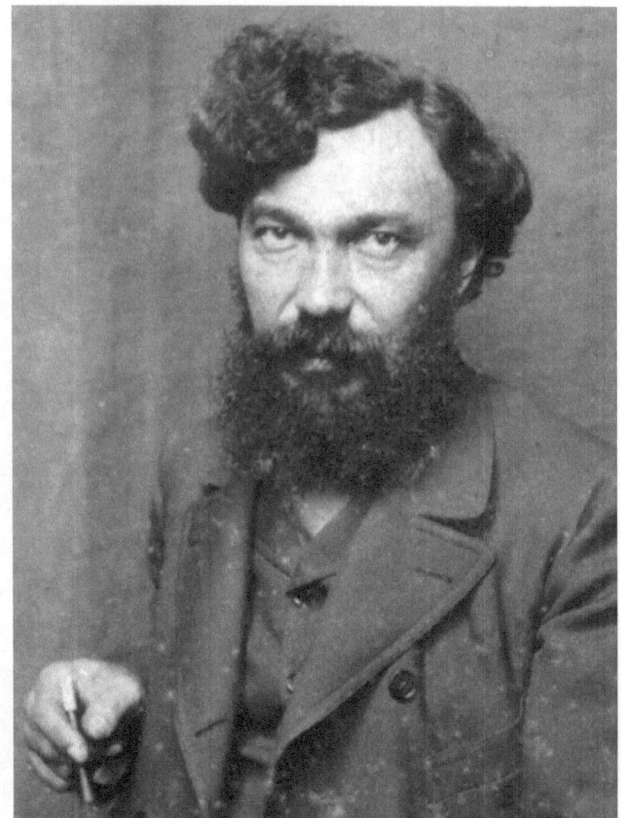 s'invite a l'enjeu du portrait moderne, de quoi évaluer la capacité du peintre à forger une fiction supérieure à la réalité… sous la condition qu'il s'agisse avec certitude du même modèle. Montrons cela.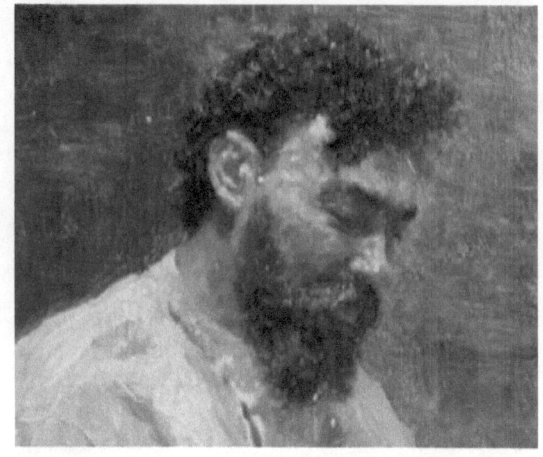

L'obstacle de l'impossibilité levé, on doit d'abord chercher si Vincent, qui courait tout Paris, tout Montmartre plutôt, pour y rencontrer quotidiennement des artistes aurait pu y croiser Ivan Pavlovich Pokhitonov. La réponse est nécessairement dans les cercles de

connaissances, dans les croisements des lieux, des dates, dans des influences artistiques.

Le premier encouragement est que Pokhitonov, arrivé en 1877 où il rejoint un cercle d'artistes russes rassemblés autour de Bogoliubov (dont Goupil vendra des œuvres) et Tourgueniev (qui sera le parrain de sa fille Vera), vit à Paris quand Vincent y peint.

Le second est qu'en 1882, la galerie Georges Petit, qui vient de montrer plusieurs de ses œuvres, le prend sous contrat. Theo évoque la galerie dans ses lettres à Vincent l'année suivante. Une fois à Paris, Vincent y mettra au moins une œuvre en dépôt et la visitera au moins une fois avec Theo. Les visites ont été très probablement plus fréquentes, Georges Petit était l'un des grands acteurs de la remise en cause du quasi-monopole de Goupil l'ancien employeur de Vincent et la concurrence se surveille.

Le troisième est que Pokhitonov est fort bon peintre, à la vocation tardive, débutant lui aussi à vingt-sept ans. Une anecdote, propre à faire rêver tout rapin désargenté et à le mettre en lumière, circule à son sujet : dix-sept galeries lui auraient simultanément offert de le prendre sous contrat après son exposition à la galerie Georges Petit et son parrainage au *Salon* par Meissonnier. C'est un artiste sincère, au sens vincentesque du terme : il peint sur nature et est héritier direct de l'école de Barbizon, que Vincent vénère. Il est, pour ne citer qu'eux, ami personnel de grands aînés, Jules Dupré (1811-1889) et Henri Harpignies (1819-1916) que Vincent distingue et estime.

Qualités supplémentaires, « âme de pure gentillesse », selon Repine, « formé à lui seul et sans maître » comme l'a rapporté Thiébault-Sisson, « artiste naturellement né », selon Tolstoï, et Vincent et lui s'attaquent aux mêmes sujets : *Environs de Paris ; Matin sur la Seine ; Boulevard extérieur à Paris ; Faucheurs, Environs d'Auvers* (admiration pour Charles-François Daubigny oblige), etc. Parfois un portrait ou un autoportrait, tout pour les rapprocher.

Où vit-il ? A Montmartre, comme il se doit. Albert Wolf lui rend visite dès 1880.[35] Après avoir peint aux côtés de son ami le peintre Eugène Carrière, il a pris l'atelier voisin du sien. Le cimetière de Montmartre ou mille pas séparent l'impasse Hélène du domicile de Theo et Vincent, rue Lepic.

Le nom ni l'adresse de Pokhitonov ne figurent dans le carnet d'adresse de Theo, mais ceux de Carrière (dont Goupil vendra des œuvres) y sont présents : 15 impasse Hélène (jusqu'en 1878 Impasse des moulins ou rue du moulin rebaptisée en 1891 rue Pierre Ginier, Villa Ginier depuis 1950, à l'angle de la rue Hégésippe-Moreau). Un ensemble d'ateliers à l'écart : *La villa des arts* ou *des artistes*.

> Annuaire Almanach, 1887
> HÉLÈNE (impasse).
> (155ᵐ de *longueur*).
>
> XVIII Arr. (BUTTE-MONT-MARTRE). *Grandes - Carrières*). ← Avenue de Clichy, 52.
>
> 15
>
> Pokitanoff, *peint.-art.*
> Renault (Gaston), *peintre-artiste.*
> Russel, *peintre-artiste.*
> Saint-Germier, *peintre-artiste.*
> Van Beers (Jan), *peintre-artiste.*
> Walker, *peintre-artiste.*
> Wils, *peintre-artiste.*

Arpenteur de boulevards – Agostina Segatori qui fut sa compagne à l'été 1887 tenait son café *Le Tambourin* au 62 du boulevard de Clichy – Vincent empruntait l'avenue de Clichy, notamment pour sa *campagne d'Asnières*$_{592}$ du printemps 1887, et il tournait parfois le coin. Il n'était pas le seul à baguenauder de café en atelier, Alexei Bogoluboff, l'homme qui avait pris Pokhitonov sous son aile à son arrivée à Paris, était des peintres qui avaient peint les tambourins décorés lors de l'ouverture du café en 1885.[36] Vincent organise, en 1887, avec un quarteron d'amis, au 43 de l'avenue, au *Grand bouillon* du restaurant du chalet où il a ses habitudes, l'exposition de tableaux qui lui offrira l'occasion de rencontrer Gauguin. Cent cinquante pas séparent le restaurant du Chalet de l'atelier de Pokhitonov.

Se sont-ils rencontrés ? Oui, si la toile de Melbourne est bien un portrait de Pokhitonov comme l'extrême proximité des visages

35. *Le Figaro*, 15 mai 1882.
36. John Grand-Carteret, *Raphaël et Gambrinus ou L'art dans la brasserie*, Westhausser, Paris, 1886, p. 159

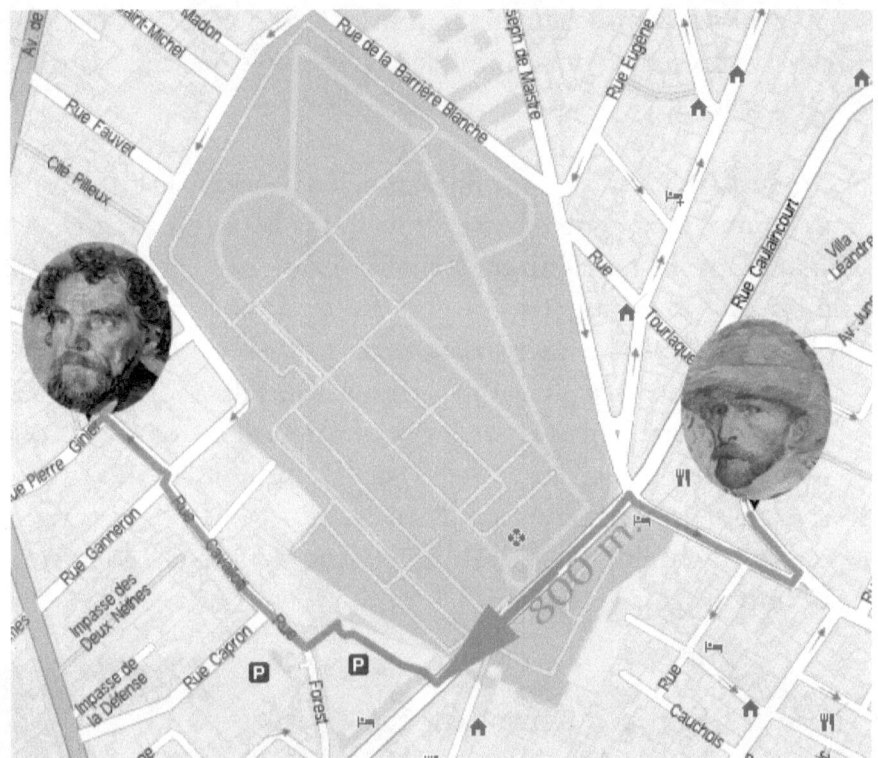

l'annonce. La probabilité qu'il s'agisse de deux personnes différentes, déjà infime du fait de la ressemblance frappante, du lieu et de l'âge qui correspondent, est encore réduite par la représentation en authentique penseur (voir ce que dit Vincent$_{663\&673}$ de son *Portrait d'un Poète*$_{462}$) ou encore la réalisation réussie qui semble indiquer un modèle sachant poser.

Le bruit de l'argent a brouillé jusqu'au regard, mais entendons ce que disait le critique (anonyme) de *La Cocarde* sortant de l'exposition de 1896 chez Ambroise Vollard : « Dans le portrait, même force, même sincérité, même acuité de vision, même fusion de vie éclatante »[37] Si proche des mots forts que ce portrait inspire.

L'aspect d'ours mal léché, l'œil incisif et le cheveu en bataille allaient déjà dans le sens d'un portrait d'artiste, rebelle à l'autorité – la barbe fait partie de l'uniforme rapin de l'époque. Les mors

37. *La Cocarde*, 22 décembre 1896

de l'étau se rapprochent pour broyer la sentence d'Amsterdam, mais la contredire, aussi infondée qu'elle soit, réclame davantage de précisions.

Quel ami de Vincent, comme lui ancien pensionnaire de Cormon et comme lui étranger, avait son atelier là où se trouvait celui de Pokhitonov. Là où Henri de Toulouse-Lautrec – « Vous savez quel ami c'était pour moi et combien il a tenu à me le prouver », dira-t-il à Theo – s'était inscrit chez Léon Bonnat en 1882 ? L'artiste australien John Peter Russell. Celui qui accueillera John Longstaff, premier peintre envoyé par la National Gallery of Victoria en voyage d'étude, qui ira lui aussi chez Cormon.[38] On remarque également dans le carnet de Theo l'adresse, rue des martyrs, du peintre américain Henry Bisbing, proche de Russell, donc connu de Vincent.

Vincent se rendait-il chez Russell ? Si peu qu'Archibald Hartrick, peintre écossais, lui aussi passé chez Cormon, se souvenait de l'y avoir vu : « La première fois où je le vis, c'était à l'atelier de Russell, dans l'impasse Hélène qui donne sur l'avenue de Clichy. Russell venait de peindre Vincent […] portrait d'une ressemblance admirable. »[39]

Russell, qui s'était absenté en Sicile, avait ensuite confié le soin de son atelier à Hartrick qui rapporte : « durant toute

38. Ann Galbally, *A Remarkable Friendship: Vincent Van Gogh and John Peter Russell*, The Miegunyah Press, 2008, p. 94
39. A.S. Hartrick, *A painter's pilgrimage through fifty years*, Cambridge 1939, p. 94

la première moitié de 1887, Vincent me rendit souvent visite rue [pour impasse] Hélène ».

Pas plus que ceux de Hartrick ou de Lautrec, les noms de Russell, de Thomas Fabian, également ancien de chez Cormon et proche de Russell ou de Cristobal de Antonio qui dédicacent de leurs œuvres à leur ami Vincent n'apparaissent dans la *Correspondance*. C'est tout juste si, à la faveur d'une lettre à Charles Angrand, nous trouvons le nom de Frank Boggs (absent du carnet de Theo comme tous, excepté Lautrec) qui dédicace deux toiles. Il faudra attendre la correspondance arlésienne et une rencontre fortuite pour savoir que Vincent avait rencontré à Paris Dodge Mc Knight, témoin de Russell à son mariage. On sait si peu sur les rencontres parisiennes de Vincent à Paris que l'histoire de l'art, toujours prompte à combler les vides, a inventé de toutes pièces des influences, celle de Charles Angrand sur Vincent[40] ou celle de Signac qui ne l'ont pas fréquenté à Paris, (une *entrevue* pour l'un, aucune pour l'autre) mais qui en ont livré, trente-cinq ans plus tard, des souvenirs succincts.[41]

Les détails foisonnent, tous ne sont pas fiables, mais un point est acquis : *maillon de la chaîne des artistes,* Vincent n'a pu ignorer, dans l'impasse Hélène, les peintres avec qui il partageait beaucoup, Pokhitonov, qui y réside à partir de 1885, est l'un d'eux.

Parmi la quinzaine de ceux qui avaient leur atelier dans la *Villa des arts,* hors Benjamin-Constant dont Vincent évoque l'enseignement de la figure, on trouve Ernest Bordes susceptible de fournir un lien entre Pokhitonov et Vincent. Il est originaire de Pau ou Pokhitonov va peindre – le lien est Eugène Carrière – et a été le camarade d'atelier de Vincent lorsqu'ils sont, avec Louis Anquetin et Toulouse-Lautrec, autres exposants du *Grand bouillon,* pensionnaires chez Cormon. Bordes est l'ami des trois autres pensionnaires de Léon Bonnat et dans ce petit monde, chacun sait

40. B. Welsh-Ovcharov *The Early Work of Charles Angrand and His Contact with Vincent van Gogh.* Editions Victorine, Utrecht & Den Haag, 1971.
41. Gustave Coquiot, Vincent Van Gogh; Ollendorff, Paris, 1923, p.140 et 149.

qui est qui et combien ont reçu de distinctions du Salon. Si ces liens ne suffisent pas à convaincre, nous en offrirons d'autres.

Quatrième des cinq larrons de l'exposition au *Grand bouillon*, Emile Bernard. Quel ami de sa mère lui a permis d'entrer chez Cormon ? Michel de Wylie. Il est né à Saint-Pétersbourg et a immortalisé, en 1880, l'impasse Hélène où il a son atelier.

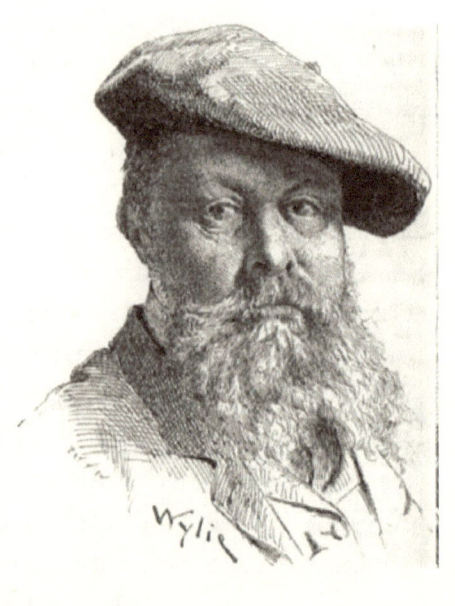

Petit monde, Henri Rachou, inséparable de Lautrec qui connaît le tout Montmartre, ancien comme lui de chez Bonnat (où se donnait un bal costumé rapin) et de chez Cormon, et ami de Bordes, a peint en 1884 un portrait d'Eugène Boch. Hartrick, qui connaît Gauguin et a pris son portrait comme il a pris celui de Vincent, et peint Russell, connaît Reid dont Vincent a peint plusieurs fois le portrait (n'en déplaise à feu Pickvance) comme Anquetin représentait Lautrec ou Emile Bernard ou Lautrec Vincent, etc.

Comment, en braquant le télescope sur un amas d'étoiles de cette nébuleuse, passer de Vincent à Pokhitonov ? *Qu'est ce que le buste de femme de Rodin au Salon, c'est pas possible que ce soit le buste de Mrs Russell – qu'il doit avoir en train pourtant*,[623] s'interroge Vincent en juin 1888. La commande s'est nouée avant qu'il ne quitte Paris. Russell veut le buste belle Maria Anna Mattioco. Ils ont perdu leur fils un an plus tôt, une fille est née le 7 août 1887 et vont se marier le 8 février. N'osant aborder directement Rodin, il sollicite, à la mi-janvier 1888, l'entremise de son ami peintre Achille Cesbron, qui sera, avec Henri Bisbing, témoin de Marianna à leur mariage. Médaillé du Salon, Cesbron a obtenu en 1886 le prix Marie Bashkirtseff qui, l'année

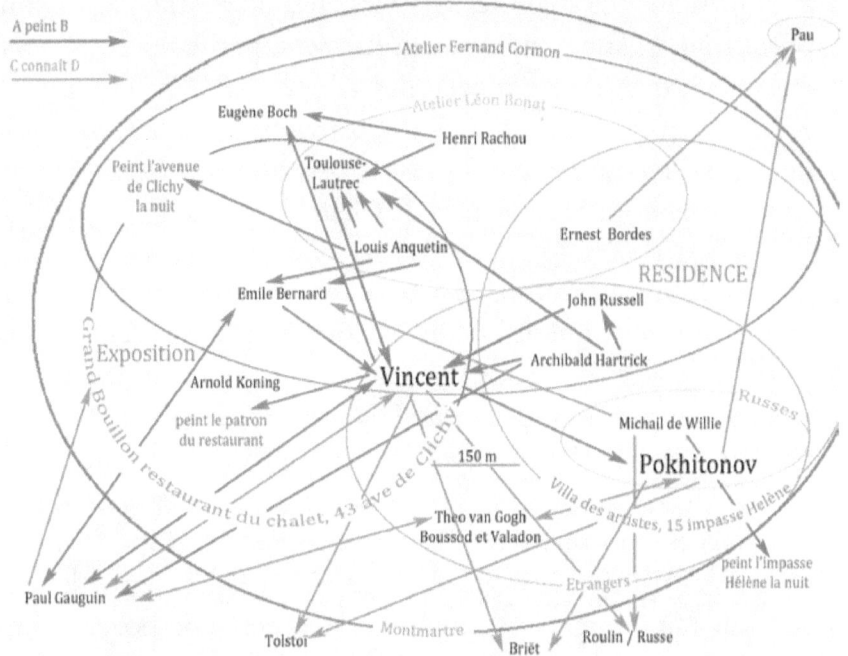

précédente avait été décerné à son ami Eugène Carrière dont il sera, le 21 mai 1888, le témoin lors de la déclaration de la naissance de son fils Charles Jean René. Le plâtre du buste de Marianna ira chez Carrière – qui connaît fort bien Rodin pour avoir travaillé avec Jules Dalou lorsqu'ils avaient leur atelier impasse du Maine – qui habite lui aussi au 15 impasse Hélène où est domicilié son ami de longue main, Ivan Pokhitonov, voisin de Russell. Comme Russell que Vincent visite alors, Pokhitonov était de retour à Paris au début de l'été 1887.[42]

Le numéro du 1er avril 1887 de l'*Universelle exposition* qui rend compte de l'ouverture « samedi dernier » de l'exposition des *Artistes Indépendants*, que Vincent visite, et « aujourd'hui » celle des *Pastellistes français* chez Georges Petit, annonce, pour le 15 mai, également chez Petit, une (nouvelle) *Exposition internationale de peinture*. Les noms de 11 des plus de vingt peintres sont citées. L'ordre alphabétique place Pokhitonow en bonne compagnie, entre Claude Mounet* et

42. Cela conduit à avancer les dates données par Hartrick pour les visites de Vincent impasse Hélene.

Renoir. Willie* clôt la liste, avant les etc., etc.⁴³ Auto-réalisation des prophéties,⁴⁴ l'année suivante, sa *Rencontre,* partie pour 1880 francs, fait mieux que le prix moyen des tableaux de Monet (entre 1000 et 2000), mieux aussi que les 1450 francs de La *Fillette au Faucon* de Renoir, aujourd'hui au Clark Art Institute, présentés à la même vente, dispersant la collection de Charles Leroux.⁴⁵

Tout se résout ? Non, rien ne se résout jamais tout à fait en une fois. Ce ne sont que les petits cailloux blancs marquant la bonne piste, mais, supposons que Vincent pousse la porte de l'atelier voisin, que les peintres bavardent, que Pokhitonov lui montre son portrait par Kuznetsov, celui par Ludmila Medezkaya, incidemment peints en format paysage, ou celui par Ilya Efimovich Repine, tous peints en 1882. Supposons que Vincent, que rien ne dope tant que les challenges d'artistes, propose tout à trac à Pokhitonov de peindre son portrait. Supposons que le Russe accepte de poser, fournisse toile et des couleurs et que Vincent s'y attelle sur le champ. Bien sûr respectueux des idées et du talent de son modèle, Vincent réalise une étude soigneuse et sobre, plus achevée qu'à l'ordinaire sans les touches d'inspiration pointilliste dont il orne, par exemple, deux de

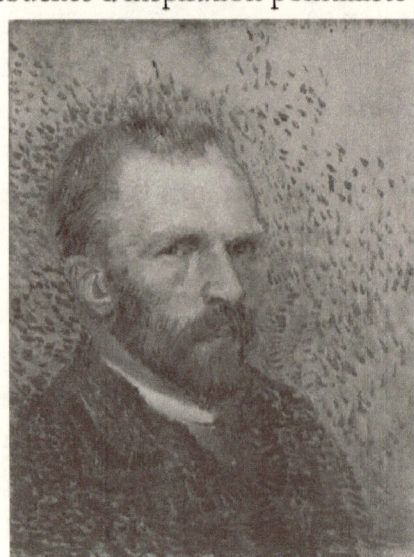
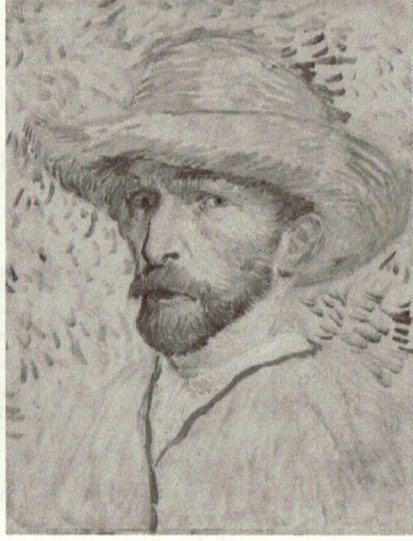

43. *L'universelle exposition de 1989,* 1ᵉʳ avril 1887, p. 8
44. *La Justice, Le Matin, Le Figaro, La République Française* avaient distingué Pokhitonov.
45. *Journal des débats politiques et littéraires,* 28 février 1888

ses autoportraits~356&459~ sur fond ocre.

Les remarques techniques sur les habitudes de toile et de couleur de Vincent seraient aux orties et le portrait pris en largeur s'expliquerait. L'absence de mention dans la *Correspondance* devient également caduque, puisque Theo écrit à leur mère début 1887 que Vincent réussit des portraits : « Il a peint quelques portraits très réussis, mais il ne se les fait jamais payer. C'est regrettable qu'il ne semble pas vouloir gagner quelque chose, car s'il le désirait, il y parviendrait, ici, mais on ne saurait changer les gens ». Pourquoi celui-ci, réussi, soucieux du détail juste, ne serait pas une suite de la série ? Suite un peu plus tardive, puisque Pokhitonov passe l'hiver 1887 dans les environs de Pau.

La provenance ? Mais si Ivan Pokhitonov, jamais interrogé sur Vincent et retiré de Paris dès 1891, conserve ce tableau à Liège le portrait ne peut avoir été vu avant d'apparaître sur le marché. « Mais Vincent van Gogh qui le connaît ? Quelques délicats qui gardent précieusement les œuvres de ce maître méconnu aujourd'hui du public, mais dont l'heure est proche : nous croyons être bon prophète », écrit, en 1892, le critique de *L'Intransigeant*. Tous ne partagent pas l'augure : « Vincent van Gogh a laissé des œuvres qui sont absolument d'un fou, en dehors de toute raison et de toute beauté », tranche *Le Figaro* l'année suivante. L'admiration des pairs n'y suffira pas, la renommée patientera. Les fatidiques mille francs pour un tableau seront atteints en 1900, ils éveilleront l'intérêt, mais l'enthousiasme sera loin d'être général : « J'avoue ne pas comprendre les visions de ce peintre dément. C'est curieux, je n'en disconviens pas, mais esthétique !... j'en doute », écrit le critique de *Paris* cinq ans plus tard.[46]

La reconnaissance officielle, sera plus tardive encore, les musées ne veulent pas entendre parler de cet art-là, un conservateur jurera bien tard qu'il n'y aura jamais de van Gogh au Louvre. Un correspondant hollandais se plaint, dans la *Gazette de Francfort,*

46. *Paris*, 30 mars 1905.

de l'absence d'œuvres de Vincent dans les collections publiques néerlandaises, rapporte, en 1909, le *Journal des débats,* après le soudain envol de la cote, « tandis que les Français se disputent à prix d'or les œuvres de Van Gogh, ses compatriotes se demandent encore si c'est de la peinture. »[47] Les patients efforts des spécialistes s'appliquant à reconstituer les historiques rapprocheront bien plus tard des informations éparses, mais on ne sait alors que très partiellement où se trouvent les Vincent éparpillés. Aujourd'hui reconnu plus que centenaire, le *Portrait* était, par définition, quelque part avant d'être remarqué à Cologne, au plus tard en 1927, par Baart de la Faille qui boucle cette année-là son catalogue raisonné. La méconnaissance de son itinéraire exact n'est que le lot commun.

Vincent n'a pas croisé de Russes ? Si, fatalement, et nécessairement à Paris, sa formule sur la famille Roulin serait, sinon, dépourvue de sens : « *Mais j'ai fait les portraits de toute une famille, celle du facteur dont j'ai déjà précédemment fait la tête – l'homme, la femme, le bébé, le jeune garçon et le fils de 16 ans, tous des types et bien français quoique cela aie l'air d'être des russes.* »[723]

Ses rapprochements, parfois hâtifs, sont tels qu'il faudrait que la figure barbue de Roulin lui rappelle au moins celle d'un Russe. Si on en croit Wyzewa, les artistes russes étaient rares sur la Butte : « Les peintres russes, à vrai dire n'ont point pour Montmartre le culte de leurs confrères scandinaves et c'est à peine si de loin en loin quelques-uns d'entre eux nous envoient des spécimen de leur manière. »[48] Peut-être doit-on rapprocher son visage de l'*Autoportrait* de Michaïl de Wylie de 1882. Né en 1838, il a, lorsque Vincent fréquente la Villa, pratiquement l'âge qu'aura Roulin lors de la rencontre en Arles.

Détail insolite, Vincent n'avait peut-être pas tort de voir du Russe dans Roulin qui, à la fin de sa vie, aurait pu faire songer à Tolstoï.

47. *Journal des débats politiques et littéraires,* 9 juillet 1909.
48. Teodor de Wyzewa, *La Peinture étrangère au xixe siècle,* Librairie illustrée, 1892, p. 110

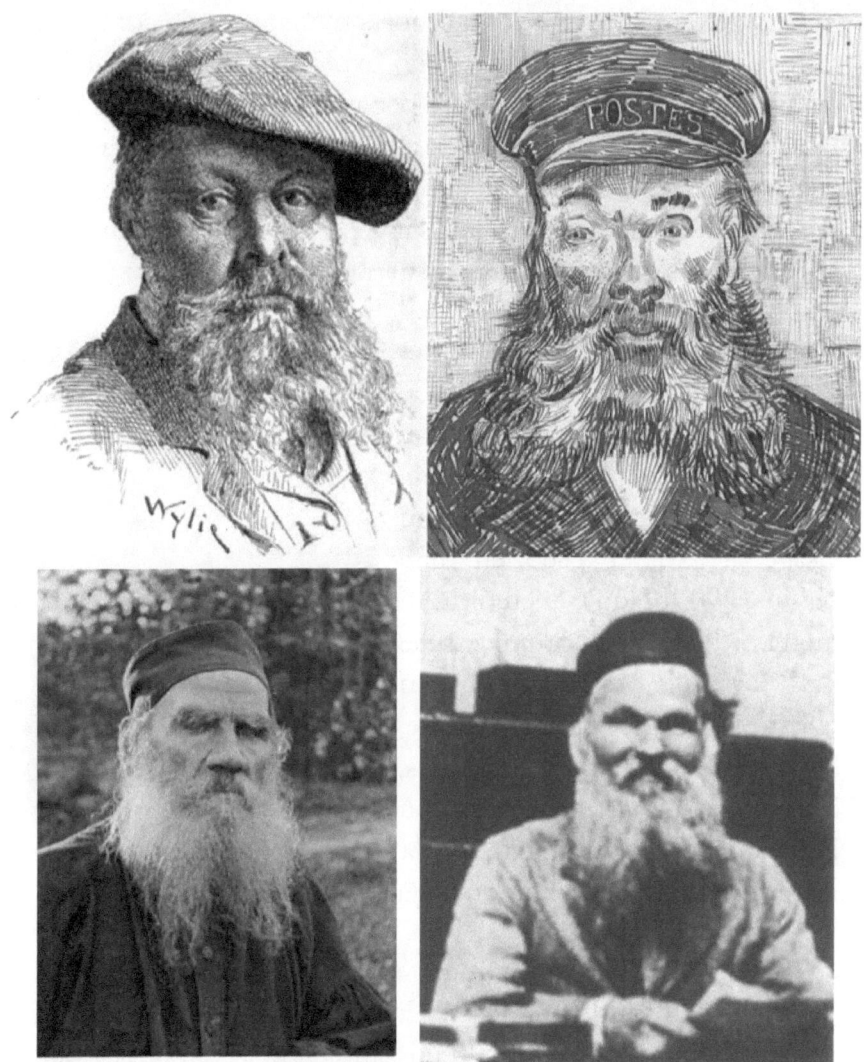

Tolstoï ? Faut-il également voir un reflet de discussions avec quelque Russe dans le conseil de Vincent, pressant, fin 1887, dans ses dernières lettres parisiennes,₅₇₄&₅₇₅ sa sœur Wil et Emile Bernard, de lire *A la recherche du bonheur*. Il n'oubliera pas. Lorsqu'il écrit d'Arles, en mai 1888, *dans ce moment les russes ont tant de succès au Théâtre libre &c.*,₆₀₄ la référence est à la vogue de la littérature russe et à l'adaptation de *La puissance des ténèbres* de Tolstoï.[49]

Rien ne dit que ce scénario soit exactement le bon, mais il aura

49. *L'Intransigeant* du 12 février, p. 2 et du 4 mars 1888.

l'avantage de rassurer ceux qui, forts d'études et de comparaisons restent persuadés qu'il s'agit d'un exploit de Vincent victime du mauvais coup de billard à trois bandes distraitement joué par Pickvance. C'est en tout cas autre chose que les inquiétudes d'experts qui, sans repères dès qu'ils ne peuvent remonter la provenance, et s'y perdent en la cherchant, s'inventent les épouvantails qui les glacent et des raisons qui les rassurent.

L'identification par Briët ne reprend pas pour autant de couleurs. Il aurait, certes, pu croiser l'hirsute, et alors célèbre, Pokhitonov et se souvenir de son visage. À Paris en 1883, en 1888 ou en 1890 lorsqu'il y étudie. Au moment de l'Exposition universelle de 1900 où ils obtiennent chacun une médaille d'argent de peinture, l'un représentant les Pays-Bas, l'autre la Russie. A Anvers, où Pohitonov expose. Cependant la probabilité qu'il l'ait fréquenté reste contredite par le fait qu'il n'ait pu le nommer.

Pas de Vincent ? Comment seulement penser cela ? Ce ne serait pas son fond neutralisé ? Ce ne serait pas un portrait baigné d'une couleur douce et unie trahissant le grand paysagiste que l'on connaît ? Ce ne serait pas son ordre de passage des couleurs qui fait peindre le portrait avant le fond et ajuster la frontière à longs traits ? Ce ne serait pas un portrait de grande qualité ? Ce ne serait pas l'œuvre d'un grand artiste qui, reprend les cheveux à chaud, sans dissimuler sa reprise, comme seuls les grands savent le faire, comme Vincent l'a fait ailleurs, dans le (prétendu) *Portrait de Ginoux* par exemple, comme l'avaient fait avant lui deux autres grands portraitistes, Repine et Kuznetsov quand ils s'étaient attaqués au désordre des boucles rebelles de Pokhitonov ?

Que l'on passe l'image en noir et blanc en seuil de luminosité, sur un logiciel de traitement d'image, que l'on promène le curseur et l'on verra la justesse du jeu des ombres. Qui mieux que Vincent savait faire vivre ainsi un portrait d'homme ? De ceux qu'on regrette « *cent ans après* », comme il souhaitait qu'il en fut de son – unique – *Portrait du docteur Gachet*.[753]

L'égarement des censeurs doit être oublié et la toile doit retrouver son statut, munie d'un nouveau cartouche : *Portrait d'Ivan Pokhitonov, Vincent, ca. juin 1887.*

Pourquoi « juin » ? Il existe un moyen tout à fait indépendant du cercle d'amis ou du tableau lui-même – sauf à mesurer qu'il ne peut pas dater de 1886 – de parvenir à cette conclusion.

Le contrat qui liait, pour mille francs mensuels, Pokhitonov et Georges Petit s'est dissout en 1886 avec les difficultés de la galerie. Sans doute par l'intermédiaire d'Isidore Montaignac, ancien adjoint de Petit ouvrant sa propre affaire, Pokhitonov va trouver un autre marchand offrant les mêmes conditions : Goupil. Ce n'est cependant pas la succursale que Theo van Gogh dirige, mais Boussod et Valadon, ses patrons, qui négocient le contrat. Loyauté

de part et d'autre, Pokitonov honorera et on ne trouve pas moins de 139 enregistrements de ses peintures dans les livres de compte de Goupil, *alias* Boussod et Valadon, une vingtaine partagée à demie part avec Montaignac. Vingt-six passent chez Goupil avant que Vincent ne parte pour Arles, dont quatre vendues par la galerie de Theo en septembre 1886.

Le portrait hâlé – les ocres sont celles de la terre et du grand air – Pokhitonov ne pouvant être peint en 1886 (maîtrise et clarté du fond), il nous suffit de deviner quand il est à Paris en 1887.

Deux lettres de Matilda Konstantinovna Wulffert, son épouse, nous renseignent.[50] La première, du 12 mai, annonce qu'ils sont à Paris *« depuis une semaine »*, elle donne l'adresse du *15 impasse Hélène*. Une autre, du 12 juillet, indique qu'ils sont, depuis quelque temps, dans les Basses-Pyrénées où ils doivent rester jusqu'à l'automne. La présence de Pokhitonov à Paris est indépendamment attestée par la remise à Goupil de 9 toiles le 26 mai, d'autres en juin.

On peut dès lors reprendre le petit scénario combinant le connu et le plausible. Averti de la livraison, Theo instruit Vincent du retour de Pokhitonov à Paris. Vincent passe le saluer et le trouve maigre, affaibli par deux attaques de pleurésie assez sérieuses pour l'avoir décidé à arrêter de fumer. Ils parlent de nature, de paysage, de portrait, de littérature. Fort de *quelques portraits très réussis*, Vincent propose à Pokitonov d'exécuter le sien et ils s'accordent. Tandis

50. http://www.tretyakovgallerymagazine.com/magazine/archive/si/spec1

qu'il pose Pokitonov évoque un génie russe (à qui il rendra visite dix ans plus tard), un homme dont on lira bientôt, pour la première fois, le nom dans les lettres de Vincent. Matilda Pokintonova l'évoque dans une lettre du début juillet : « le seul malheur est que 'Lui-Même' est pris d'une telle envie de Tolstoï qu'il lit avidement toute la journée jusqu'à ce que les yeux le brûlent et ensuite il me fait lire jusqu'à ce qu'il fasse noir et que ma voix s'enroue ».[51]

Coïncidences ? Et puisqu'il faut toujours que l'ironie du destin soit insondable, un article du *Figaro* du 30 juillet 1890, le jour de l'enterrement de Vincent, célébrera un contemporain remarquable, Ivan Pokhitonov, peintre apprécié du Tsar.

La communication d'une partie de ces recherches, étoffées depuis, a alors conduit la National Gallery of Victoria à me demander de différer la mise en ligne de mes conclusions et à envisager, en 2013, la restauration le tableau et le décollement de la toile du support de contre-plaqué sur lequel elle avait été fixée. Il n'a pas été découvert à cette occasion de preuves techniques de la réalisation par Vincent ni d'indices de permettant d'ajouter son historique, mais le musée a décidé d'accrocher de nouveau le portrait sur ses murs.

La réclamation, fin 2013, de la *Tête d'homme* par l'avocat Olaf Ossmann au nom des héritiers de Richard Semmel, lequel avait vendu sa toile, avec la majeure partie de sa collection, à Amsterdam en 1933 sous la contrainte nazie redistribua les cartes. Le musée de Melbourne et le musée Van Gogh se sont d'abord montrés peu coopératifs,[52] mais les conseils australiens ont rapidement conclu que, du fait de cette vente, les contraintes de la Convention de Washington, signée par l'Australie, ne laissait que le choix de la restitution. Fin mai 2014, Tony Ellwood, le nouveau directeur de la N.G.V., a adressé un courrier à Ossmann pour lui dire qu'il considérait ses clients, les héritiers Semmel, comme les légitimes

51 www.issuu.com/uspensk/docs/spec_pokhitonov
52. http://www.theaustralian.com.au/arts/gallery-stalling-on-nazi-art-probe/story-e6frg8n6-1226718883855

propriétaires de la toile et qu'elle était à leur disposition.⁵³

Bien que la National Gallery of Victoria n'ait pas dit qu'elle considérait de nouveau la *Tête d'homme* comme un tableau de Vincent, l'article de *The Age* qui rendait compte de la décision de Melbourne signalait que Gallery restait intéressée par une éventuelle acquisition, au cas où les héritiers Semmel seraient vendeurs, car « il s'agit désormais d'une œuvre importante pour l'Australie ».⁵⁴ Nul doute qu'il s'agit surtout d'un superbe Vincent que le rejet par Amsterdam, que l'on s'abstenait de démentir, permettait de proposer d'acquérir à prix d'ami : 10 000 dollars australiens.

Un Van Gogh gratuit pour l'Australie ? Ce n'est après tout pas si loin d'un vœu de Vincent qui, dans une lettre à Russell, à laquelle était joint l'article de l'*Art Moderne* qui faisait de lui un artiste reconnu,⁵⁵ offrait une peinture : *si jamais vous passiez à Paris prenez une toile de moi si vous le souhaitez, si vous avez toujours l'idée de faire un jour une collection pour votre pays.*⁵⁶ *Vous vous rappelez que je vous en ai déjà parlé, que c'était mon grand désir de vous en donner une dans ce but.*₈₄₉ Rien ne se passe pourtant jamais comme prévu. Les deux frères Van Gogh sont morts avant que Russell ne revienne à Paris. Les Vincent auparavant échangés avec Russell ni les dessins offerts ne partiront en Australie. Les *Souliers*₃₃₂ mis en vente à l'hôtel Douot atteignent 6000 francs, le dessin du *Facteur de postes*₁₄₅₈ Roulin part pour 3900.

53. « C'est pour nous une réelle occasion de faire preuve d'exemplarité alors que nous sommes confrontés à quelque chose de réellement complexe, de grande envergure et qui concerne absolument les droits de l'homme, de montrer que nous sommes leaders parmi les musées par notre haut degré d'éthique. »
54. http://www.theage.com.au/entertainment/art-and-design/ngv-to-return-painting-to-heirs-of-owner-threatened-by-nazis-20140529-3973s.html
55. Reprise partielle, 19 janvier 1890, pp. 20-22, de l'article d'Aurier dans le *Mercure. de France*
56. Avant son départ d'Australie, Russell avait envisagé de soutenir les artistes australiens, mais son projet n'envisageait pas de faire venir des œuvres d'artistes étrangers. Voir https://www.ngv.vic.gov.au/essay/john-peter-russells-dr-will-maloney/ note 3.

4. Le rapport d'Amsterdam

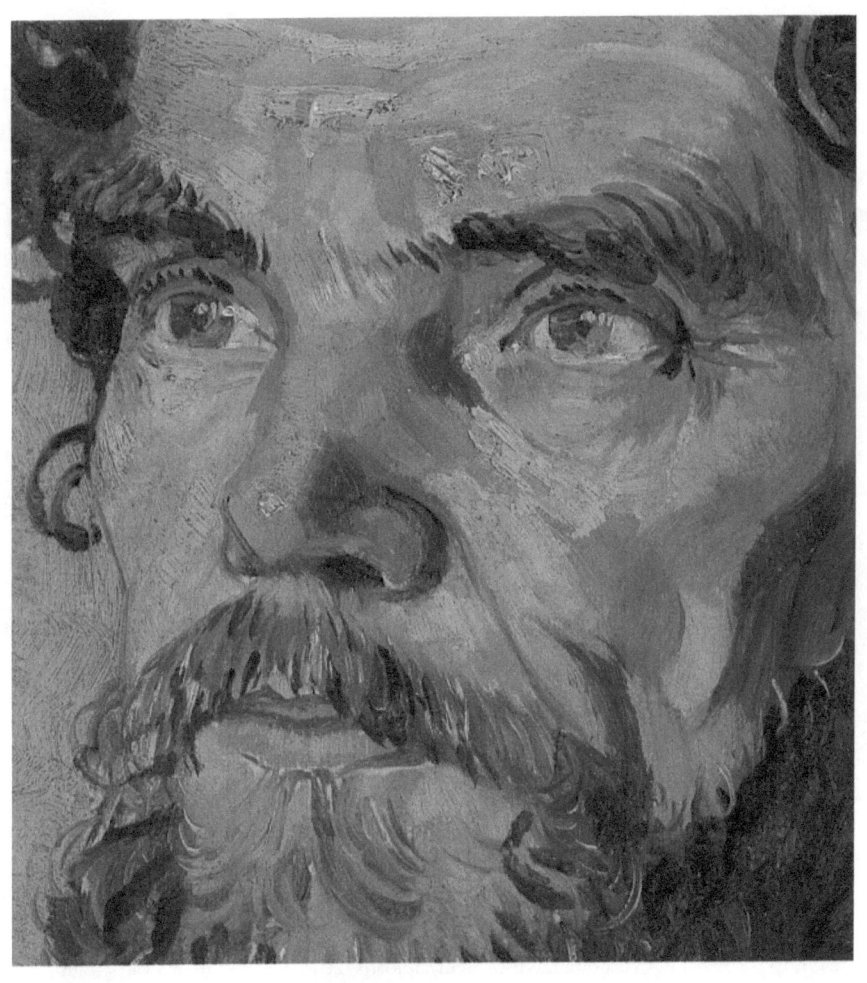

Report

Examination of *Portrait of a man*

Canvas on panel, 33.0 x 40.0 cm.
Melbourne, National Gallery of Victoria
Felton Bequest, 1940

La restitution, par la National Gallery of Victoria de Melbourne, aux héritiers de Richard Semmel, fin mai 2014, du fait de sa vente sous la pression nazie en 1933 changeait la donne. Il ne s'agissait plus d'une discussion, comme de salon, entre deux riches institutions, ni l'une ni l'autre tout à fait à un Van Gogh près, mais d'un conflit entre des héritiers qui auraient dû récupérer leur Van Gogh, honoré peu auparavant, et dont les mains se refermaient sur une toile sans valeur que des institutions avaient convenu d'attribuer à un artiste d'autant plus inconnu que son auteur avait été disqualifié par l'arbitre.

Le retour aux propriétaires eut pour conséquence la mise en ligne par la National Gallery of Victoria du rapport d'Amsterdam,[57] remplaçant le *Summary* jusqu'alors disponible.[58] Sacrifiant à son goût immodéré du secret, qui épargne la critique, le musée Van Gogh n'avait pas autorisé la publication de l'intégralité des conclusions et des observations de ses experts.[59]

L'acceptation par Amsterdam de la charge de rendre une expertise sur l'œuvre contestée par Pickvance était une erreur déontologique, en raison d'un conflit d'intérêt. Pickvance avait jadis été le conseiller du musée Van Gogh dont il était resté un interlocuteur privilégié.

57. http://media.ngv.vic.gov.au/wp-content/uploads/2014/05/Report-by-Van-Gogh-Museum.pdf
58. Une partie de la recherche demeure secrète, ainsi du rapport de l'ICN daté 23-03-2007
59 « *The NGV has since gained the permission of the Van Gogh Museum to release the full report* » http://media.ngv.vic.gov.au/wp-content/uploads/2014/05/Statement-and-QAs.pdf

Le musée avait, par exemple, publié en 1992 sa revue des lettres de condoléances après la mort de Vincent.[60] Pickvance et Van Tilborgh, à qui la rédaction du rapport fut confié, ont été accusés d'avoir, fin 1986, après une erreur de lecture de la *Correspondance*, sorti des réserves la copie alors rejetée du *Parc de l'asile*[61] ou d'avoir de conserve cautionné, l'année suivante, la vente de l'irrecevable copie falsifiée des *Tournesols*.[62] D'autres erreurs leur furent communes, ainsi des « trois triptyques » imaginaires inventés par Pickvance que le musée se mit lui aussi en tête d'identifier.[63]

S'engager à expertiser de gré à gré est également fautif si l'on se réfère au code de déontologie de l'*International Council of Museums*, qui n'interdit pas sans raisons aux conservateurs de musées affiliés de rendre des expertises. Référence muséale pour l'éthique, L'ICOM avait choisi, es-qualité, pour présider son congrès un an auparavant John Leigthon, alors directeur du musée Van Gogh.[64] Secret de polichinelle, John Leighton, qui ne tenait pas en haute estime le staff du musée quitté pour la direction des National Galleries of Scotland en mars 2006, a facilité l'exposition que souhaitait organiser Martin Bailey toujours empressé lorsqu'il s'agit de se concilier les bonnes grâces de l'establishment.[65]

Les rédacteurs du code de l'ICOM redoutaient que d'éventuelles conclusions erronées de conservateurs n'exposassent les musées à d'importantes conséquences financières, mais une autre raison avait également guidé leurs recommandations. Des expertises spécialisées créeraient une préjudiciable hiérarchie entre musées qui sauraient et musées qui ne sauraient pas, ou sauraient moins

60. Ronald Pickvance *A great artist is dead. Letters of condolence on Vincent van Gogh's death*. Ed. by Sjraar van Heugten and Fieke Pabst, Van Gogh Museum, Wanders 1992.
61. http://vincentsite.com/tableau/0659/
62. Hanspeter Born et Benoit Landais, *Schuffenecker's Sunflowers & Other van Gogh Forgeries* 2014 et Benoit Landais *Quatre faux Van Gogh d'Arles parlent*, Amazon 2014
63. voir, B. Landais *Vincent et les mystagogues*, Create Space 2015, ch. 19
64. http://www.congreskrant.nl/wp-content/uploads/IcomCc2005.pdf
65. https://www.theartnewspaper.com/gallery/van-gogh-museum-hunts-four-lost-gauguin-paintings-for-new-exhibition

bien, dépossédant d'une partie de leurs prérogatives ceux qui ont la charge des collections.

Outre les problèmes de souveraineté et d'indépendance, se profile la question, en matière de jugement, de l'existence d'une possibilité d'appel des conclusions. Pas de jugement sans possibilité d'appel devrait être une règle inviolable, sauf à se contenter de la loi du plus fort qui prévaut invariablement faute d'égalité des parties. L'engagement de Gerard Vaughan à se soumettre au verdict d'Amsterdam, quel qu'il fût, apparaît comme le dommageable reflet du rapport de force.

D'autres questions apparaissaient intrigantes. Au nom de quoi, l'Institut pour l'héritage culturel des Pays-Bas (I. C. N.), organisme d'Etat que le musée Van Gogh (fondation sous statut privé) avait mis à contribution pour des examens techniques, avait-il été saisi pour examiner une toile étrangère, engageant *volens nolens* la responsabilité des Pays-Bas ?[66]

Le doute primant dans les zones grises, il était à craindre que la mise en cause de 2006, renforcée par les anciennes interrogations de Melbourne,[67] ne modifie le regard porté et déteigne sur les chercheurs impliqués dans la recherche. De fait, l'I. C. N. examine « au regard du fait que l'attribution à van Gogh de la peinture a récemment été mise en cause », comme l'indiquera le *Report*, étiquetage peu propice à une évaluation, *to prove and disprove*, rigoureuse et équitable, des arguments qui iraient à l'encontre des desiderata du donneur d'ordre.

Aux entorses d'éthique liées à l'expertise elle-même, s'est ajoutée l'entrave à la critique consécutive à la confidentialité du *Report* tenu secret sept ans. La presse mondiale, qui n'avait assurément aucun moyen de mesurer la pertinence de l'argumentaire et le bien fondé de la conclusion et de s'y opposer si besoin, avait été transformée

66. L'ICN, qui produit 80 pages du rapport précise que Mw. E. Hendriks, du musée Van Gogh, a commandé la recherche.
67. Voir *Report* Tilborgh, note 33

en chambre d'enregistrement se faisant l'écho de conclusions sommaires présentées comme certaines sous l'humble prétexte que le musée est « le premier centre d'expertise mondial sur l'artiste » façon élégante d'évoquer le monopole arrogé ne tolérant pas de concurrence. Cette instrumentalisation, dont la communication du musée Van Gogh est coutumière – des mises en scènes transforment jusqu'à ses erreurs en victoires[68] – est une mauvaise manière d'organiser un débat dont on se déclare par ailleurs le champion et le garant.

Le mal fait, il restait la possibilité de disséquer tardivement les raisons ayant présidé au déclassement.

DOUTE ET EXCLUSION DU CHAMP DE LA RECHERCHE

Lorsque Van Tilborgh rédige son rapport, il lui est acquis que le tableau n'est pas de la main de Vincent. Sa présentation s'efforcera de lester un mince argumentaire, de passer à la trappe ce qui vient à la traverse. Son relevé exhaustif de la littérature consacrée au tableau, s'applique à souligner les désaccords entre les spécialistes sur la datation de la *Tête d'homme,* au lieu de souligner la cohérence d'une datation repoussée d'Anvers à Paris, au fil des études.[69]

En 1928, de la Faille a situé le tableau à Anvers. En 1948, Tralbaut ne l'a pas retenu dans sa revue des œuvres anversoises arguant que ce serait le placer trop tôt. Les spécialistes ont ensuite opté pour le séjour parisien, un accord se faisant progressivement autour de du commentaire du catalogue de 1970 : « Du point de vue du style, il n'y a pas de raison de placer F 209 à Anvers » et du placement à Paris à l'hiver 1886-1887.[70]

68. Voir par exemple les coupures de presse lors des revirements sur le *Moulin de Blute-fin,* du *Sunset à Montmajour* ou du dessin de *Montmartre.*
69. Date mise en cause dès 1933 et si l'on fait abstraction du placement « en Hollande » par Ann Galbally qui, manifestement distraite, évacue Anvers, avec : « arrivé de Hollande à Paris fin 1885 ». Ann Galbally, *The Collections of the National Gallery of Victoria*, 1987, p. 200.
70. A Anvers de la fin novembre 1885 à la fin février 1886, Vincent sera ensuite Parisien deux années pleines.

La présentation reprend le vrac de Pickvance prenant argument de l'absence de consensus : « Il a été placé dans la période d'Anvers par certains et dans celle de Paris par d'autres ». Des gens mal avertis, ne sachant trop à quoi s'en tenir, se seraient ainsi mutuellement contredits. Cette approche, visant à fabriquer du doute pour se qualifier soi et vilipender à bas coût prédécesseurs et thèses adverses, est une technique de communication éprouvée, d'essence anti-scientifique. Les lobbyistes des causes perdues y ont systématiquement recours et excellent à ce jeu. La rigueur et le souci d'objectivité commandent pourtant, lorsque deux thèses s'opposent, d'évaluer chacune des positions. Lorsque l'unanimité ne s'est pas faite, il y a toutes chances qu'une thèse ait raison contre l'autre et que l'on puisse découvrir laquelle. La boutade d'Alphonse Karr – en qui Vincent a vu un maître à penser – voulant qu'un avocat défendant la bonne cause, trouve toujours face à lui un autre avocat défendant la mauvaise, n'était pas dénuée de pertinence.

Pour se défaire de l'encombrante conclusion de Jan Hulsker, qui donnait, dans son catalogue de 1977, pour date de réalisation : « janvier-mars 1887 », Van Tilborgh soutient par exemple qu'il s'agit là d'un alignement sur la publication, l'année précédente, de Bogomila Welsh-Ovcharov qui achevait alors ses études d'historienne d'art : « En 1977, sous l'empire de l'opinion de Welsh-Ovcharov's Jan Hulsker a placé l'œuvre en janvier-mars 1887 ». Si la publication de Madame Welsh, qui indique autre chose : « probablement fin 1886 ou 1887 », est effectivement antérieure à la publication du catalogue, Hulsker précisait que son texte était achevé quand l'étude est parue.[71] Par le biais de cet artifice, Van Tilborgh amalgamait des opinions indépendantes et convergentes de deux spécialistes, dont il se débarrassait, puisqu'il lui était facile de montrer que la date avancée par Madame Welsh reposait sur une interprétation cavalière.

71. Catalogue p. 484 note 5 : « *De tekst van dit boek was al gescheven toen in juli 1976 Bogomila Welsh-Ovcharov...* »

Victime de la tutelle de Pickvance, l'étude de Van Tilborgh conserve de bout en bout l'indéfendable possibilité d'une réalisation à Anvers, faute d'analyser le sens pourtant limpide du lent glissement vers « 1887 ». Aucun des spécialistes n'ayant proposé de preuve technique directe (hormis les affectations à l'aveugle du *Portrait* à des passages de la *Correspondance* ainsi que l'avait fait Welsh) c'est bien un ressenti partagé qui a conduit à se détacher progressivement de la datation initiale, mais son influence s'est maintenue et la critique n'est au contraire pas allée assez loin.

Une simple remarque contraint pourtant à reculer la fourchette de réalisation : le fond du tableau est reconnu lumineux : « La *Tête d'homme* est montrée sur un fond assez clair ». Tous les ouvrages sur l'art de Vincent insistent : la clarté s'invite dans son œuvre à Paris sous l'influence des Impressionnistes. Une analyse plus fine des œuvres connues datées de manière fiable donne pour « bonne » date : « printemps - été 1887 ».

L'*Homme à la calotte*$_{289}$ du musée Van Gogh, pénétrant portrait attentif datant de l'été 1887 et placé à côté de *Tête d'homme* dans le catalogue de Hulsker$_{1203}$ (mais curieusement absent de l'ouvrage d'un ancien directeur du musée van Gogh[72]) fournit une bonne illustration de cette transition. Bleue, l'harmonie est d'une gamme différente – Vincent revendiquait des toiles *franchement bleues, franchement vertes,*$_{569}$ *toute jaune*$_{800}$–, mais le camaïeux ou les détails sont proches, tel le soin apporté aux traits fins

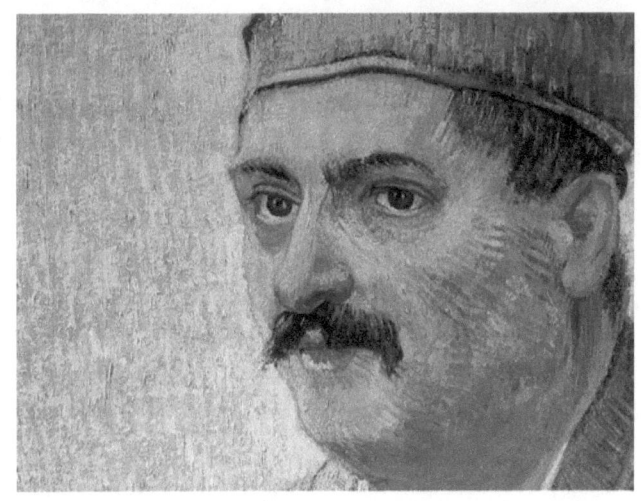

72. Ronald de Leeuw, *Van Gogh au musée Van Gogh*, Waanders, 1997-2001

qui blanchissent la moustache (noire et bleue) ou les cheveux et figurent des cils.

Plusieurs auteurs ont suggéré qu'il s'agissait d'« Etienne-Lucien Martin », gérant du *Grand bouillon,* le restaurant du Chalet, 43 avenue de Clichy. L'identification a tout lieu d'être fondée. Emile Bernard, qui situe l'exposition des *peintres du petit boulevard* à laquelle il participait avec Vincent « *dans un restaurant populaire avenue de Clichy* », avait décidé des intitulés lorsqu'avait été dressé, avec Dries Bonger, l'inventaire des peintures de la collection de Theo. Le portrait y avait été enregistré, au n° 55, comme : *Patron de restaurant.* Succédant à son père Jean Louis Michel, failli en juin 1887, Etienne-Lucien sera patron jusqu'à sa propre faillite en juin 1888.

Comme c'est le cas pour d'autres œuvres, Van Tilborgh a pourtant écarté l'*Homme à la calotte* du socle d'œuvres de référence lorsque, hanté par le spectre, il a défini le périmètre de son champ de recherche : les portraits et les autoportraits réalisés entre fin 1885 et début 1887.[73]

> La limite chronologique *basse* de ce groupe est bornée par ses sombres têtes terreuses de Nuenen, avec lequel cette œuvre a peu en commun, tandis que la limite *haute* est marquée par son *Autoportrait avec un verre*[263a] et le *Portrait de Tanguy*.[263]

En confrontant la toile accusée aux références ainsi choisies, en cherchant à placer la *Tête d'homme* dans une période où elle ne pouvait s'ancrer, découvrir des raisons de récuser l'attribution à Vincent devenait inéluctable.

LE MODELE ET LES DIVERSES CONFUSIONS

Abordée dans le *Report* – « Littérature et datation » et « identification du portrait » – la lancinante question de l'identité du modèle hante

[73]. Louis Van Tilborgh écrit par mégarde « *late 1885 to early 1886* », au lieu de « ...début 1887 ». L'année 1887 est exclue, comme le confirme une note : « ...tandis que *Panier de bulbes en germes*[336] tombe en dehors de la période définie ici comme essentielle, date de janvier-février 1887. » *Report*, note 48..

la critique, faute d'éléments sur les premières années de l'historique qui auraient pu la rassurer.

On ne saurait faire grief aux chercheurs de n'avoir su identifier le modèle que sa renommée sauvera, mais il est édifiant de voir le rôle joué par cette inconnue. Tout se passe comme si, étude du style en retrait, le salut passait par la preuve d'un lien au monde de Vincent. La seule information dont les chercheurs disposaient au moment du *Report* était le témoignage rapporté par Tralbaut.

Visiblement dérangé par Briët, dont il cite huit fois le nom, Van Tilborgh s'applique à disqualifier son témoignage. Son lecteur n'apprend qu'au détour d'une note que Vincent et Briët, vivaient à deux pas à Anvers et leur amitié n'est pas signalée. Le *Report* – qui dédaigne la phrase ajoutée, puis biffée par de la Faille évoquée plus haut – note : « Briët a suggéré à de la Faille que l'homme représenté était un modèle à l'académie d'Anvers en 1886 »[74] Il s'agit là d'une erreur de lecture. Tralbaut rapportait qu'Arthur Briët avait déclaré (et non suggéré) à de la Faille avoir connu l'homme qui avait posé pour le portrait, non pas un homme dont le métier aurait été de poser pour les artistes à l'Académie d'Anvers. Emporté par cette erreur de lecture, Van Tilborgh glissait que Baart de la Faille avait « sans doute déduit du propos de Briët que le portrait était le produit d'un exercice à l'Académie d'Anvers. » Il faut espérer qu'il n'en fut rien et que de la Faille ait eu une petite idée des exercices académiques imposés à l'époque.

Après avoir estimé le témoignage douteux, car tardif : « sans doute fondé sur la mémoire, au moins trente ans après l'événement », après avoir dit que l'histoire était « difficile à vérifier » assortissant son propos d'une note sans rapport,[75] Van Tilborgh réclamait de ne pas faire cas de la « remarque invérifiable » de Briët. Ecarter les problèmes est une piètre façon de les résoudre.

74. *Briët suggested to De la Faille that the man in the picture was a model at the Antwerp Academy in 1886*
75. *Report*, note 38

L'histoire de l'art n'étant cependant pas un fatras dans lequel chacun aurait le loisir de faire son marché à sa guise pour ne retenir que ce qui lui sied, il aurait été préférable de commencer par tenir pour acquis ce qui l'était : Briet croyait avoir reconnu l'homme représenté, comme il advient parfois, lorsque d'anciennes photos ravivent un souvenir. L'apparente contradiction constatée, il fallait s'attacher à la résoudre. La peinture ne pouvait *que* dater de Paris, du fait de la combinaison du fond clair[76] et d'autres éléments, si nettement que la critique avait renoncé au placement à Anvers.

Il était bien inutile de noircir du papier en se demandant si de la Faille n'avait pas reculé sa date du fait des critiques de Tralbaut. Le ferme placement par le catalogue de 1970 parmi les œuvres de la période parisienne était le fait d'autres spécialistes qui, en conflit ouvert avec Tralbaut, avaient à l'évidence cherché leurs convictions ailleurs que dans ses écrits. L'encre aurait été mieux employée à rappeler que Vincent, qui voyait son travail très différent de celui de ses condisciples, ne pensait pas ses professeurs, Vinck et Verlat, aptes à saisir espace autour de la figure et couleur : *ils ne peuvent me l'enseigner, car leur erreur réside dans la couleur, qui, tu le sais, n'est vraie chez aucun des deux.*[555]

L'autre grande clé pour espérer identifier de l'homme représenté est évidemment de chercher à cerner quelle sorte de particulier il avait bien pu être. Le *Report* signale le sentiment de deux spécialistes. Dans sa manie de tout faire coïncider, Madame Welsh pensait qu'une évocation de Raoul « *espèce d'étudiant vieux bohème* »[656] dans une lettre de Vincent de 1888 pouvait renvoyer au modèle, tandis que Martin Bailey imaginait qu'il devait s'agir d'un « ami de van Gogh probablement un de ses camarades artistes ». Van Tilborgh admettait le « *Bohemian look* », mais n'allait pas au-delà. La Bohème en question n'est pas pourtant l'antique des Celtes Boïens – même si l'on a dit que le père de Pokhitonov avait du sang bohémien dans les veines –, ni celle des très convenables condisciples de l'austère

76. Même si Vincent signale un fond clair dans des portraits d'Anvers, comme : « *en een licht fond van grijsgeel...* » pour un portrait disparu évoqué dans la lettre 547.

l'académie d'Anvers, mais bien celle des *Scènes de la vie de Bohème* de Murger qui inspireront Puccini. Paris l'insoumise attirait les artistes du monde entier épris de liberté, comme Pokhitonov et Vincent – et combien ? – qui fuyaient, et combien !, les carcans imposés par les normes et leur contrôle de leur pays d'origine.

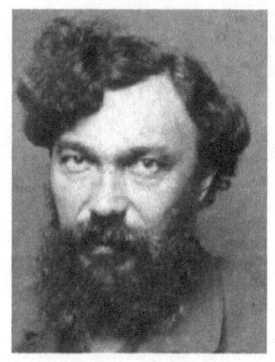

Quand il sera devenu clair aux yeux de tous que le portrait montre le Russe Ivan Pavlovich Pokhitonov, artiste-peintre de la bohème montmartroise domicilié 15 impasse Hélène, peint par le Hollandais Vincent Willem van Gogh, artiste-peintre, *aventurier par destin*, réfugié 54 rue Lepic à Montmartre,[77] chez son frère marchand des tableaux de Pokhitonov, les pièces du puzzle éparpillées s'assembleront.

L'identification et les divers liens, indépendants du style du *Portrait* entre Ivan Pokhitonov et Vincent se combinent et tout s'imbrique : seul « Paris 1887 » pouvait convenir ; l'âge du modèle (que Van Tilborgh estime à « la quarantaine » alors que Pokhitonov, né en janvier 1850, a trente-sept ans en 1887) convient, la très incontestable ressemblance éclate ; l'évidence qu'ils n'ont pu s'ignorer à la date précise de juin 1887, mais il faut ici examiner les obstacles ressortissant au style soulevés par le *Report* d'Amsterdam.

DU STYLE

Les remarques spécifiques à la période de treize mois, d'Anvers à la première année parisienne de Vincent, sont évidemment sans pertinence – c'est à dire pratiquement toute l'étude comparative de Van Tilborgh qui mettait *début 1887* comme date butoir et ne retenait que ce qui empêcherait de tenir le *Portrait* pour une œuvre parisienne plus tardive.

77. Ce ne pouvait être ailleurs : *Pour mon compte, si je viens à Paris, je m'accommoderai volontiers d'une petite chambre ou d'une mansarde à bon compte dans un hôtel isolé (Montmartre).* Lettre 555

La barrière instituée pour écarter toute date postérieure prenait pour prétexte une découverte d'apothicaire. Les dernières peintures incluses sont censées porter la trace d'une double influence : celle de la peinture à l'essence à la manière de Lautrec et celle de la conception néo-impressionniste, toutes deux réputées introuvables dans le portrait malgré l'évidence de dilution à l'essence. Il semble au demeurant bien hasardeux de se montrer si formel en enfermant un artiste dans une technique récemment acquise.

Rien n'obligeait Vincent à adopter dans toutes ses peintures des techniques nouvelles au reste mal définies, la peinture à l'essence de Lautrec permettait des transparences et une matité que Vincent n'a cherchées que par grande exception. Ses peintures ne seront pas plus strictement pointillistes après qu'il se sera adonné au procédé développé par Seurat que lorsqu'il adoptera d'autres façons hardies jusqu'à ne suivre *aucun système de touche*, au risque de désorienter *des gens à idées arrêtées d'avance sur la technique*.[596] Au gré d'allers et retours, il saura marier, dans son écriture personnelle, les avantages de l'une ou l'autre des nombreuses manières dont il a testé les avantages dans divers exercices.

La limite pratique de l'influence néo-impressionniste est d'autant plus hasardeuse que le procédé divisionniste présente l'inconvénient de la lenteur d'exécution. Il est clair que, s'il avait été traité de manière pointilliste, le *Portrait de Pokhitonov* n'aurait pu être réalisé en une séance. Sans compter que l'attachement de Pokhitonov à l'école de Barbizon, dont il était l'héritier direct, ne faisait pas

de lui un amateur spontané d'un *Ripipoint* tellement controversé et moqué.

Quant à l'utilisation de peinture diluée par opposition à l'*impasto*, elle si peu présente que Van Tilborgh la remarque : « Nous trouvons également ce souci du détail raffiné dans les lèvres et la barbe, où de la peinture assez fine a été utilisée ». Les données techniques attachées au *Report* la soulignent également. Vincent n'a d'ailleurs pas attendu Paris pour diluer à l'essence de térébenthine, il le détaille tôt lorsqu'il teste les avantages de l'encre. La comparaison au *Patron de restaurant,* lui fermement daté, contredit l'idée d'une période qui s'identifierait sur les deux critères.

Ce qui parle avec le plus d'éloquence contre l'argument du lavis à l'essence est sans conteste le portrait lui-même. La veste est peinte… avec ce procédé.

Dans un commentaire de 2011 réhabilitant un *Portrait*$_{215b}$ parisien un temps écarté des catalogues, le musée Van Gogh insiste sur la « fine couche translucide » aussitôt retravaillée de l'habit. Le recouvrement du rouge lavé n'étant que partiel, nous pouvons remarquer à l'œil nu, sous la condition de pousser la saturation de l'image pour une meilleure mise en évidence, des dérapages de la brosse provoquées par la peinture que la dilution a rendue plus fluide, laissant les traces des poils visibles.

L'évidence de ce lavis est très précisément ce que nous trouvons sous la veste du *Portrait de Pokhitonov.*

A l'observation du traitement par une couche qui ne recouvre pas la couche de préparation, il faut ajouter celle des touches bordant les plages de couleur et la préoccupation coloriste dont les traces de couleur tierces témoignent. Il s'agit nécessairement du même peintre.

Le premier obstacle directement soulevé par le *Report* est celui de la composition trop resserrée : « Dans ses études de têtes ou portraits en buste, il a toujours montré davantage du vêtement que le seul sommet des épaules ». *Toujours* est de trop. Nombre d'études le contredisent. Quand ce n'est pas le musée Van Gogh lui-même qui se charge de saborder l'argument... Une note évoquant un *Portrait*$_{206}$ d'Anvers, seconde des quatorze œuvre du bloc de référence, dit : « aucun lilas n'a été trouvé dans les vêtements (pour autant que des vêtements soient visibles dans ce portrait.)»[78] L'anicroche est d'ailleurs sans incidence, faute de savoir combien de la toile manque, mais peut-être pas sans enseignements.

La toile a été réduite, avant 1940, à un format « toile de 6 figure »,[79] peut-être pour tenir dans un cadre dédié à une toile de ce format. Sachant qu'il n'existe pas de toiles normalisées dont la plus grande dimension avoisinerait 40 cm et dont la plus petite serait supérieure à 33 cm – le format (français) des figures est astreint à la règle du double rectangle d'or – force est d'admettre que l'auteur de la peinture ne s'est pas embarrassé de cette norme. Et Vincent, habitué à découper dans les rouleaux de tissu les toiles qu'il couvrait, ne respectait pas toujours les dimensions réclamées par le commerce et sa cote, au point, des toiles. Le sujet a toujours été verticalement centré, cela ne s'écarte pas de ses choix.

Le fait que Van Tilborgh ne veuille pas du « *fond assez clair* » : « il n'a pas fait cela dans la période clef que nous examinons » ressemble à un funeste cas d'école. Un expert décrète un critère erroné – Vincent dit avoir *mis un fond clair de jaune gris*$_{547}$ dans un portrait (perdu) de femme d'Anvers, et dans un autre *la blouse ; du jaune clair, beaucoup plus clair que le blanc, pour le fond [...] fond où j'ai essayé d'apporter un reflet doré de lumière*$_{550}$ – et au lieu d'y renoncer quand ce qu'il a sous les yeux commande de l'abandonner, il s'y cramponne et proscrit en son nom.

78. http://vangoghletters.org/vg/letters/let547/letter.html#n-3
79. Dimensions actuelles : 33 x 40 contre les 33 x 41 en principe exigés, pour une toile de 6 figure, mais la NGV a établi que les bords latéraux n'ont été que fort peu rognés.

Si l'on oublie la borne de « début 1887 », le fond assez lumineux devient un facteur d'attribution toujours plus net, puisque 1887 consacre la marche de Vincent vers la peinture claire mise en vogue par l'Impressionnisme découvert à l'arrivée à Paris, mais dont il n'a adopté que peu à peu la manière. Fin 1886, il mesure que ses deux derniers portraits sont *meilleurs en clarté et en couleur*$_{569}$ que ceux qu'il peignait auparavant.

Le « style de peinture assez rude et en même temps détaillé », présenté comme un épouvantail, est un, sinon *le*, cocktail typique de Vincent qui cherche, bien avant Arles d'où il le formule, *à exagérer l'essentiel, à laisser dans le vague exprès le banal.*$_{613}$ Les exemples qui l'illustrent sont si nombreux qu'il est superflu de détailler, sinon pour rappeler que Vincent, fréquent utilisateur de brosses larges commande également les fin putois, dont il figure au besoin la taille,$_{863}$ qui lui permettront de soigner les détails qui lui importent, ou que, dans « *Vincent* », l'ouvrage dans lequel Maurits Van Dantzig a exposé sa *Pictologie* appliquée à l'art de Vincent, on retrouve, en septième position, parmi les critères permettant de distinguer sa façon d'autres : « éléments gauches et gracieux » et, plus loin, « mouvements de brosse grossiers et gracieux. » Là encore, l'aptitude à discerner est prise en défaut, le typique a été transformé en aberration éliminatoire.

Ce qui semble avoir particulièrement chagriné Van Tilborgh (qui trouvait malgré tout du *charme* au portrait) est le degré de précision : « Ce degré de détail pour la bouche, les yeux était étranger à Van Gogh et nous ne trouvons pas de détails comparables dans aucun de ses portraits ou autoportraits. » Peut-on écrire quelque chose de plus faux ? Vincent est un artiste qui sait être précis, il l'est parfois redoutablement. Ses portraits peints ne s'y attachent pas toujours, mais l'attention mise sur un détail ou un autre (les lèvres ou les yeux notamment) est parfois extrême.

Ainsi dans le *Patron de restaurant* trouve-t-on six fins traits bleus reprenant le sourcil de l'œil droit et sept traits d'un pinceau plus

fin encore ajoutant des cils, trois en bleu sur la paupière supérieure, quatre d'un bleu plus lavé sur l'inférieure. Dans la comparaison des deux portraits, le sacrifice au détail pour des portraits soignés strictement contemporains ne s'arrête pas là. Tous deux montrent des iris anguleux, la même approche 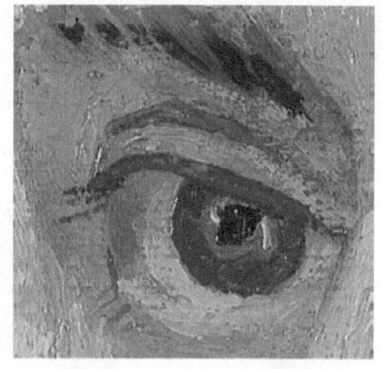 et le même souci d'ajout de brillance au fin pinceau chargé de blanc pour montrer délicatement le reflet de la lumière, toutes choses également présentes dans le portrait d'*Agostina Segatori au Tambourin*$_{370}$ conservé au Van Gogh museum avec ses plus de 60 touches pour figurer les sourcils.

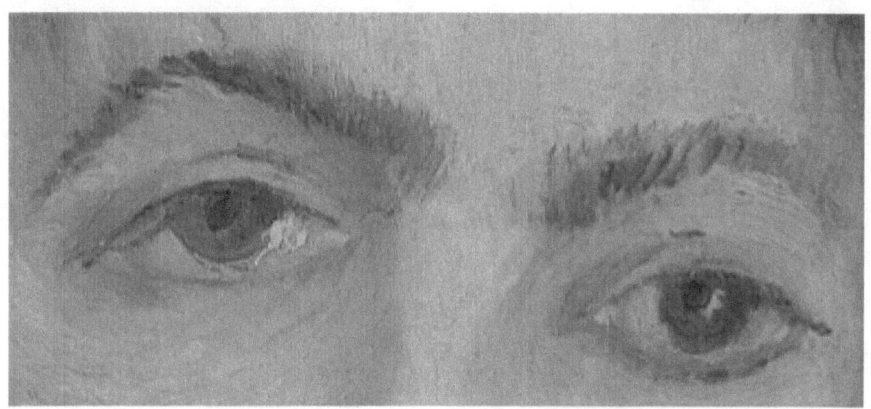

Un portrait du même modèle, réputé peint au début 1887, *Portrait d'Agostina Segatori*,$_{215b}$ également au musée Van Gogh – accepté par de la Faille, mais écarté par le musée van Gogh, suivis par Hulsker « plus attribué à Vincent »[80]

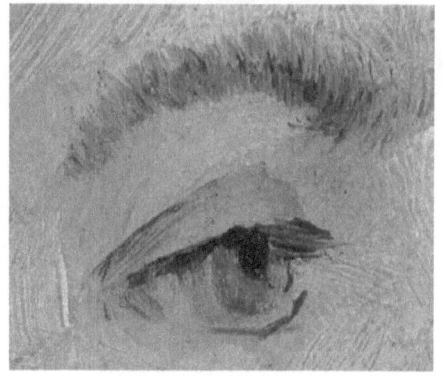

80. Jan Hulsker *The New Complete van Gogh*, Meulenhof/Benjamin's, 1996, p. 266

ou Feilchenfeldt,[81] écarté des œuvres de référence par Van Tilborgh, mais, nouveau miracle, aujourd'hui réhabilité – montre une attention comparable dans le traitement des sourcils et un plus grand soin du détail encore pour rendre la courte frange.

Notons en passant que Louis Van Tilborgh est mal inspiré d'écrire : « Il est étrange que les natures mortes et les paysages soient toujours mentionnés pour les comparaisons, et non les *portraits*, ce qui semblerait être le choix le plus évident. » Comme si l'œuvre se saucissonnait et la touche d'un peintre dépendait du sujet traité ! La notice d'Eric Young du catalogue de l'exposition *Van Gogh in Aukland*[82] de 1975 nommait, hors les autoportraits, comme seul portrait contemporain de *Head of a man*, le portrait d'Agostina Segatori, dont les Pays-Bas ne voulaient pas entendre parler… à l'époque. Quand il a fallu ré-admettre ce *Portrait de femme*,$_{215c}$ Van Tilborgh Louis l'a comparé[83] au *Panier des bulbes de crocus.*$_{334}$

Avant Paris, le dessin de Vincent savait s'attacher à la finesse de trait qu'exige une représentation des poils, comme l'illustre

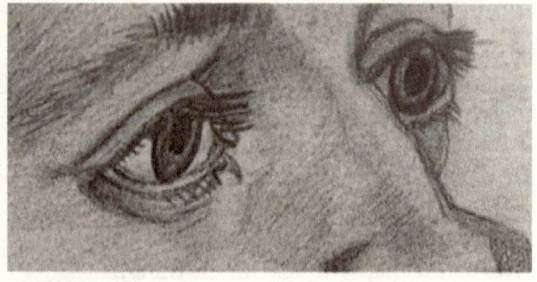

81. Walter Feilchenfeldt, *Vincent van Gogh The Years in France*, Philip Wilson, 2013, p. 278, qui s'est pris les pieds dans le tapis en confondant 215a et 215b.
82. https://assets.aucklandartgallery.com//assets/media/1975-van-gogh-in-auckland-catalogue.pdf numéro 1 du catalogue.
83. Hendriks, Tilborgh *et al*, Vincent Van Gogh : paintings. Volume 2, : Antwerp & Paris 1885-1888, Van Gogh Museum, Waanders, 2011.

ce dessin de *Tête de paysanne*₁₁₈₄ également conservé au musée Van Gogh.

Et puisque querelle sur ce détail il y a, appelons-en au *Portrait d'un vieil homme*₂₁₅ que Vincent définissait dans une lettre anversoise comme *une sorte de tête dans le genre de celle de V. Hugo.*₅₄₇ Le traitement de la barbe est un festival de brutalité, pour ceux qui s'en tiennent aux canons classiques, de virtuosité, pour les amateurs de peinture choc, mais les yeux ? Fines touches attentives pour les cils et si nombreuses pour les sourcils.

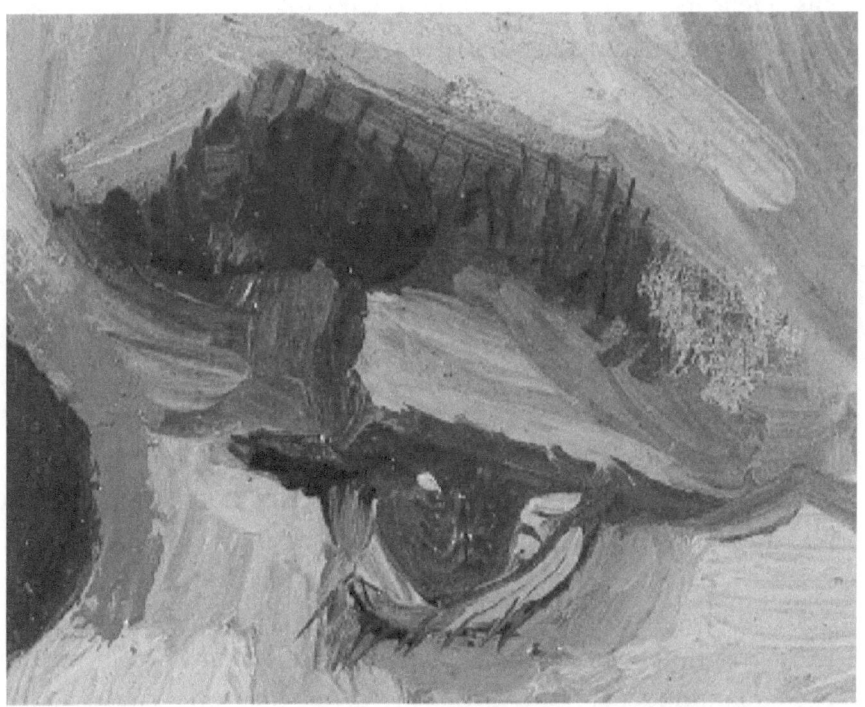

L'attention ne se dément pas dans la figuration les sourcils – d'un traitement fort semblable à ceux d'Agostina Segatori montrés plus haut – de la *Jeune femme en bleu,*₂₁₇ₐ peinte elle aussi

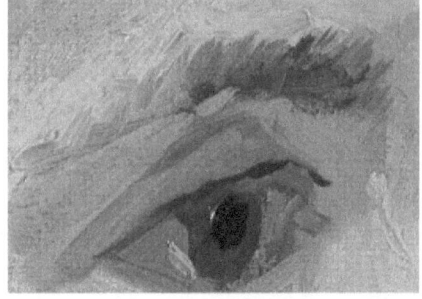

à Anvers, que le musée van Gogh présentait comme un *Portrait de prostituée* avant de ravaler son mépris.

En Arles, Vincent n'aura pas oublié cette entrée de son lexique d'artiste. Le sourcil de l'œil droit de sa *Mousmé* (aux yeux orangé !) montrera une reprise de quelques fins traits de pinceau, la paupière supérieure de son œil gauche s'ornera de trois touches légères d'un pinceau chargé de bleu, figurant les cils. Délicats, les éclats de lumière sur l'iris ne seront évidemment pas absents.

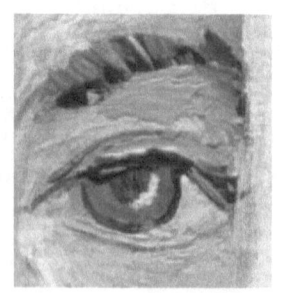

Le petits traits attentifs du portrait d'Armand Roulin[492] du musée Folkwang d'Essen, que ce soit pour la bouche ou les yeux sont autant de démentis des mots accusant le *Portrait* sous de bien mauvais prétextes. On sait par ailleurs que Vincent n'avait rien contre l'idée de pousser ses portraits, l'inconvénient était d'ajouter au temps de pose, donc de coûter davantage.[327]

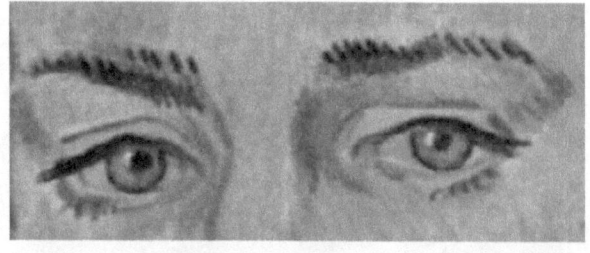

Un autre élément lié au modèle a pu influencer Vincent. Souvent présenté comme « miniaturiste », Pokhitonov était un peintre d'une extrême minutie, et nous savons par divers biais que Vincent n'était jamais si brillant que lorsqu'il rivalisait avec d'autres artistes qu'il estimait. Nous savons en outre, des dessins arlésiens l'illustrent, qu'il adaptait ses représentations au goût de ceux à qui il les destinait. Nous aurions ainsi, non seulement une illustration de la fierté de montrer son savoir-faire, mais aussi l'éventualité que le portrait était d'emblée destiné au modèle qui, cadeau oblige, aurait à en défendre la solidité, objectif imposant quelques concessions.

Les constantes pourtant demeurent. Le *point lumineux isolé à l'extrémité du nez* que réclament les critères de Van Dantzig est là, comme sont présentes la *ligne large séparant les lèvres*, le *grand nombre de touches* pour les figurer ou la *structure inexacte* de la bouche. Il en va de même pour le *bleu dans l'iris* qui doit être *anguleux* et les *peu nombreuses touches* pour la pupille.

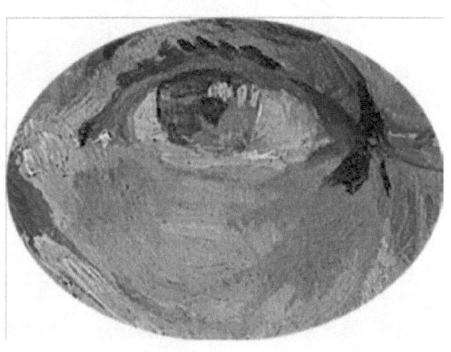

Les subtils traits carmin qui prennent l'œil gauche entre parenthèses se retrouvent dans des portraits comme celui du *Patron de restaurant*. La grande constante de l'ellipse qui creuse l'orbite et inclut les cernes, singularité remarquable si souvent soulignée, constitue en outre un critère peu discutable d'attribution à Vincent. Les très attentifs éclats de lumière dans les yeux suggèrent même une réalisation dans un atelier aux larges baies vitrées.

Van Tilborgh, qui, ce faisant, ne s'imagine pas en train de mordre la main qui le nourrit, estime que l'auteur du portrait s'y est mal pris : « L'artiste a accidentellement créé trop d'espace entre les yeux (en supposant que le sujet ne présentait pas d'anomalies de physionomie aussi marquées et improbables) ». La volonté du peintre transformée en accident. La déformation, signature des maîtres, prise pour une preuve de gaucherie ! L'œil gauche d'Agostina Segatori particulièrement descendu dans le $Portrait_{370}$ pris au Tambourin témoigne-t-il de la maladresse.

Il y a plus intrinsèquement cocasse. Le portrait de Pokhitonov, peint en 1882 par Nicolaï Kuznetsov, montre pratiquement le même ratio, proche de 1, entre la distance séparant les yeux et celle séparant leur axe de celui de la bouche.

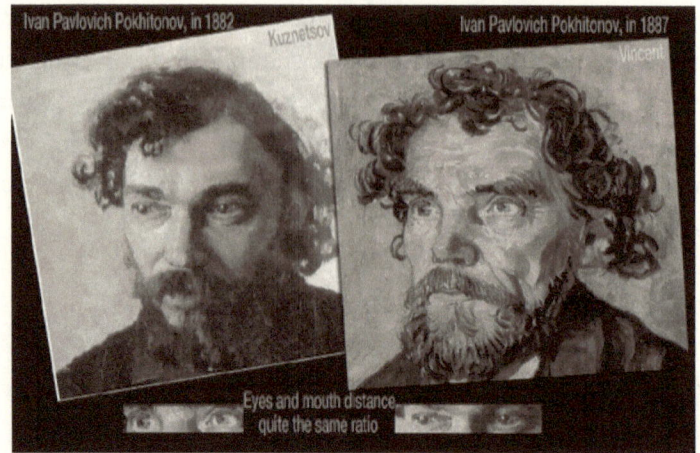

Cela procède évidemment d'un choix artistique et témoigne d'un profond sens de l'observation. Le portrait photographique conservé de Pokhitonov garantit au demeurant qu'il ne s'agit pas des possibles *physiognomic abnormalities* pressenties. Et nous savons qu'au-delà de ses licences Vincent visait au plus vrai que vrai.

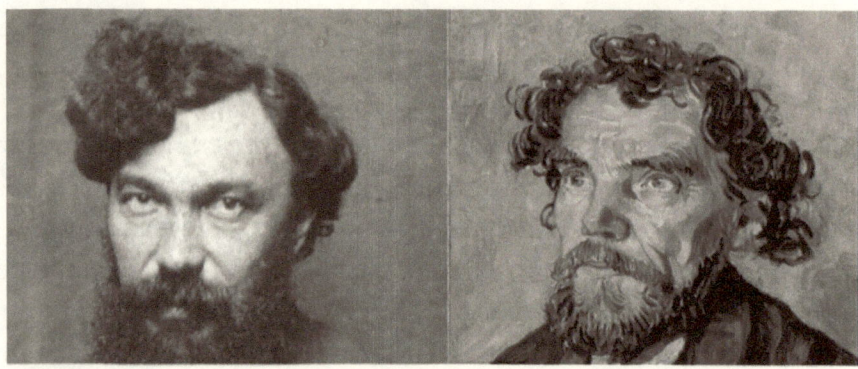

A l'époque de la vogue de physiognomonie, à laquelle la fin de siècle fut si sensible, nombreux étaient ceux qui, comme Gauguin, considéraient front étroit et yeux rapprochés comme un signe d'imbécillité. On pourrait n'y attacher qu'une médiocre importance si une récente étude tchèque s'attachant à modifier l'aspect des visages en écartant les yeux, grâce aux facilités des logiciels de traitement d'image, n'avait établi un lien entre écartement des yeux et sentiment d'intelligence.[84]

84. http://www.dailymail.co.uk/sciencetech/article-2593598/Researchers-claims-tell-intelligent-man-just-LOOKING-dont-know-doesnt-work-women.html#ixzz33gYkex8b

Critère pour critère, des artistes, et singulièrement Emile Schuffenecker qui créait à son image, avaient au contraire pour habitude de rapprocher exagérément les yeux. Ainsi, lorsqu'il pastiche le *Portrait de Vincent à l'oreille bandée*$_{527}$ pour en faire son *Homme à la pipe,*$_{529}$ qu'il fera passer pour un authentique Vincent et que ses admirateurs tiennent toujours pour tel, les 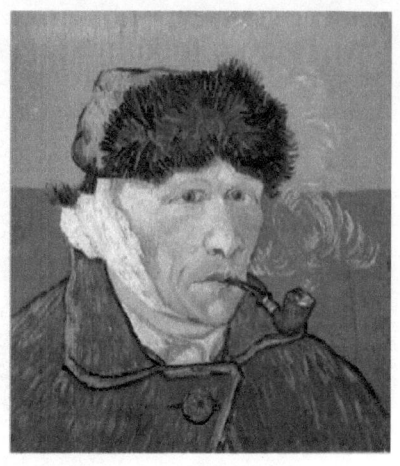 yeux se toucheront, à la différence de ce qui se mesure dans les autoportraits de Vincent. L'entendement obscurci par l'avantage de l'hommage à Van Gogh, les artistes ne constituent pas toujours un rempart. Le portrait par Francis Bacon[85] reprenant l'exploit de Schuffenecker a toujours des rivaux, ainsi de celui de Zeng Fanzhi, un temps promu par le musée Van Gogh[86] ou encore de Morimura Yasumasa.

La remarque suivante qui pointe une faute imaginaire est distrayante :
> « La droite du nez et l'oeil droit sont en conséquence désaxés et le haut du visage est lui aussi devenu trop large si bien que l'auteur s'est senti obligé de faire nombre de corrections dans les cheveux. Il n'y a toutefois pas de faute semblable dans l'œuvre de van Gogh. »[87]

Vincent aurait sans doute été ravi d'apprendre comment il aurait dû s'y prendre, mais on ne peut le suspecter d'avoir fait pousser et repousser les cheveux pour réduire la largeur du visage. L'inverse est vrai. Van Tilborgh n'a simplement pas compris ce que signale le rapport technique, stipulant

85. https://biblioklept.org/2017/02/12/homage-to-van-gogh-francis-bacon/
86. http://www.ecns.cn/2018/02-08/292018.shtml
87. *The right side of the nose and the right eye are consequently out of kilter and the upper part of the face also came out too wide, so that the maker felt compelled to make a number of corrections in the hair. However there are no parallels for this fault in Van Gogh's œuvre.*

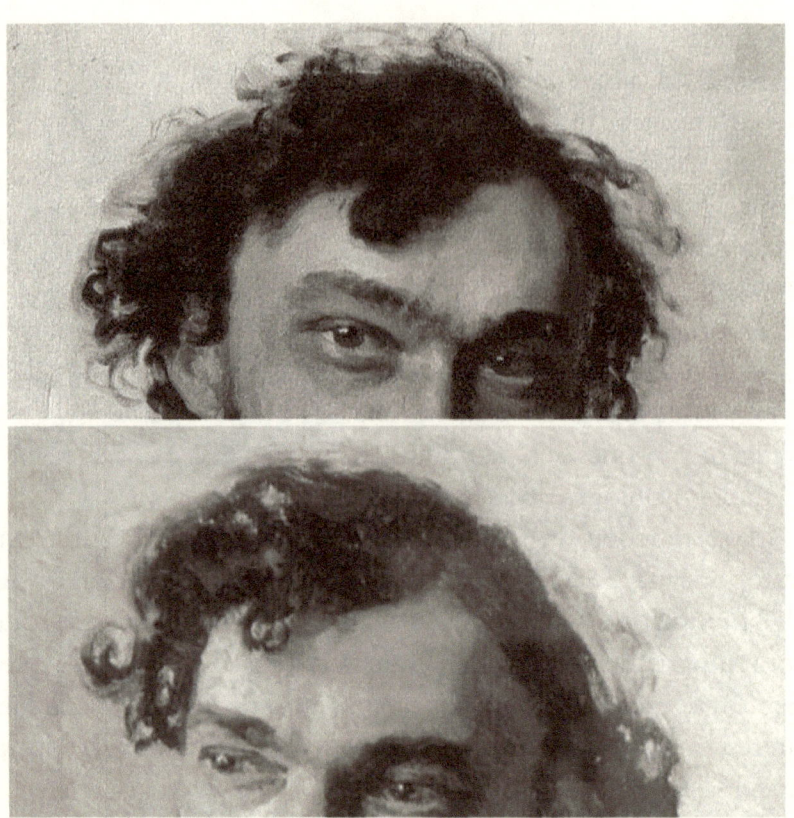

que la chose se voit à l'oeil nu, sur la gauche, le front a été élargi. De fait, la brosse qui lisse le front a emporté avec elle un peu de la couleur des cheveux, le front est ainsi venu mordre (légèrement) sur les cheveux et non l'inverse. A se demander si Van Tilborgh a regardé la peinture ou s'il a demandé qu'on l'examine pour lui et s'il a seulement lu le rapport technique qui remarque que le travail en pleine pâte laisse voir ici où là, lorsque la couleur claire a emporté un peu de couleur plus sombre déjà posée, autour des cheveux par exemple. Nulle surprise, Vincent travaillait ainsi, mais quand on veut tuer son chien...

Le seul moyen d'examiner un choix artistique est d'en mesurer l'aboutissement. Il ne s'agit pas d'appeler les licences de Picasso à la rescousse, mais de voir si cela séduit. Si un portrait « tient » quand ce que fait un artiste n'a *même pas le mérite d'être photographiquement correct dans les proportions ou dans quoi que ce soit*, comme Vincent le dira de sa *Berceuse*, nous avons la marque de la maîtrise. Cette sorte d'appréciation n'est certes pas « objective » ni même mesurable,

mais au moins peut-on dire que le portrait est frappant, il montre un visage qui reste en mémoire, dont nombre de commentateurs ont salué la réussite.

Il faut se souvenir de ce que Vincent dit du *portrait moderne* qu'il vise, vrai, perspicace, expressif, pertinent. Il faut entendre son rejet de la niaiserie peinte et tout autant la nécessité de le regarder *de loin*. Vincent savait que c'est *mal peint*, au regard des canons de l'époque, c'est du moins son sentiment avec sa découverte de l'Impressionnisme : *On a bien entendu parler des impressionnistes, on s'en fait d'avance une haute idée ; la première fois qu'on les voit, on est amèrement déçu, on trouve ça négligé, laid, mal peint, mal dessiné, mauvais de couleur, tout ce qu'il y a de misérable. Ce fut d'ailleurs ma propre impression, la première fois, quand je suis arrivé à Paris, plein des idées de Mauve et d'Israëls, et d'autres peintres pleins de talent.*[626] Il avait bientôt dépassé son goût initial pour la peinture somme toute convenable et son souci qu'une peinture *dise une chose et la dise bien* était parti à l'assaut de l'âme du modèle.

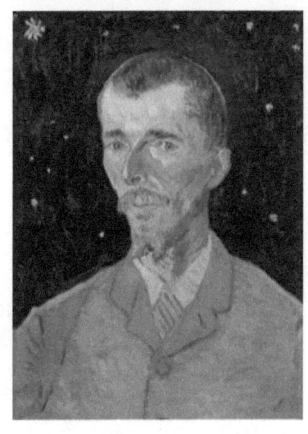

S'il faut un portrait-type de l'artiste en tant qu'artiste penseur de la fin du XIXeme siècle en voici un. Le voici, devrait-on dire, car Vincent n'en a pas peint d'autre. Le portrait d'Eugène Boch, seul autre artiste qui ait posé pour Vincent, est celui, préconçu, « du poète » : *Eh bien, grâce à lui – j'ai enfin une première esquisse de ce tableau que depuis longtemps je rêve – le poète.– Il me l'a posé […] Il m'a donné deux séances dans une seule journée.*[673]

Etonnante, l'assertion suivante du *Report*, entendant pénétrer le subconscient de Vincent, est aisément démentie :

> « En fait il avait l'habitude inconsciente, dans ses visages pris de trois quart de montrer davantage de la partie du visage en retrait que ce qui est strictement réaliste, en d'autres termes l'opposé de ce que nous trouvons ici. »

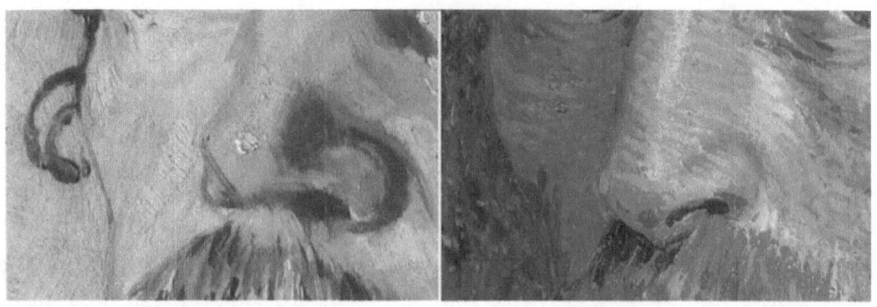

Il suffit, pour contredire ce curieux « opposé » de mesurer ou de re-dessiner les contours de portraits ou d'autoportraits et de reporter le calque sur la *Tête d'homme*. Le partage des parties du visage montrées et en retrait est en moyenne très similaire. L'exemple de l'*Autoportrait*$_{345}$ de l'Art Institute de Chicago, l'illustre. Là encore un attrape-tout de circonstance a été concocté. La nécessité d'inventer des prétextes aussi alambiquées et aussi peu fondés montre combien le réquisitoire est à la peine.

Tels sont, pour l'essentiel, les obstacles de « style » que le *Report* lève. Sans assise, ils ne justifient pas le rejet. Les arguments sur le matériel ne sont pas plus susceptibles de fonder un argument discriminant.

LE MATERIEL

Le *Report* remarque que « Le matériel de peinture n'a pas de parallèle direct dans l'œuvre de Van Gogh ». Il faut simplement lire que les éléments ne se retrouvent pas tous à l'identique et simultanément dans d'autres œuvres et que certains d'entre eux sont sans équivalent connu. L'examen de la trame, de sa composition ou de sa préparation analysée en détail ne livre aucun secret, sinon qu'il n'existe pas de toile semblable sous les œuvres jusqu'ici examinées. Les petits caractères d'une note (qui au passage se trompe de portrait) garantissent d'ailleurs que cela est sans signification, Vincent utilise divers supports à Paris où ses fournisseurs sont nombreux :

> Des recherches comparatives ont montré que Van Gogh a utilisé une large gamme de toiles à Anvers et à Paris, de sorte que le décompte des

fils ne peut fournir de preuve spécifique pour la datation ou l'attribution de ce *Portrait d'un vieil homme*.

Rien n'interdit de penser que Vincent, se soit équipé d'une toile en chemin ou qu'ayant soudain décidé de peindre le portrait de son hôte il ait emprunté du matériel sur place à l'un des locataires de la *Villa des arts* de l'impasse, ayant là son atelier. On ne devrait alors pas retrouver sa toile – ni ses couleurs s'il en emprunte – et les motifs « techniques » de rejet, supplantant l'appréciation artistique, seraient à la racine même de l'erreur d'expertise.

Il n'est pas superflu de rappeler que les moyens considérables mis dans des recherches techniques toujours plus sophistiquées ont pour origine l'incapacité d'historiens d'art, présentés comme experts en peinture, à identifier par leur seule science les auteurs des œuvres qui leur sont soumises. Cela ne les retient toutefois pas de garder la main et de vanter la fiabilité de leur « œil », bien illusoire gage ultime.

Il serait par ailleurs chimérique, là comme ailleurs, de se figurer que l'interprétation des résultats serait objective, indépendante des *desiderata* du donneur d'ordre. Comment traiter en toute objectivité un tableau dont on a longtemps cru, du fait de ses liens à l'œuvre, qu'il était de Vincent, et dont le musée Van Gogh doute ? Les tests eux-mêmes sont neutres, à bas bruit, rarement discriminants, mais leur commentaire…

De fait, les pigments brosses et autres éléments de cette sorte sont muets, on n'a pas trouvé d'exception, tout est d'époque et se retrouve fréquemment chez Vincent ailleurs. Le fait que les pigments dits « modernes » : « ne donnent pas la teinte principale : ils sont seulement utilisés comme accents », n'est pas sérieux et ne saurait fournir un argument savant en faveur d'un rejet. L'inconsistant acte d'accusation se perd en arguments minuscules.

On n'a pas trouvé, dans les peintures d'une période de six mois, une couleur repérée dans la *Tête d'homme* et le couperet tombe :

« l'ombre a disparu de sa palette après juin-juillet 1886 ». La trace n'a pas été trouvée dans les « peintures de Van Gogh dans la collection du musée Van Gogh ». L'échantillon est trop réduit pour être considéré comme représentatif, et c'est seulement « pour l'heure ». La pensée en vogue : « on considère généralement »[88] se déguise en argument et quand un élément vient contredire une fragile croyance on la maintient.

PAS UN FAUX

On pourrait à la limite, si l'hypothèse d'une falsification était retenue, se figurer qu'un faussaire étonnamment averti aurait, avec les *accents* ou l'*ombre,* commis l'erreur fatale qui le confond, mais cette porte se ferme, telle n'est pas l'hypothèse du *Report* qui conclut : « le portrait de Melbourne n'est certainement pas un faux ».

Indeed ! Faux à aucun titre, car le tableau que des dizaines de spécialistes ont vu apparenté à l'art de Vincent est absolument sain, mais surtout, comment oublier qu'il ne saurait y avoir, sans modèle, dans cette période scrutée sous tous ses angles, de *Tête d'homme* rivalisant avec ceux de Vincent. Une règle jamais enfreinte demeure : pas de faux dans les portraits hors des reprises de portraits existants.

Affaire de cohérence, on peut en profiter pour jeter par-dessus les moulins le pan de l'expertise qui instillait au goutte-à-goutte le poison du doute en faisant coïncider l'apparition du *Portrait* « à Berlin » et le moment où s'y fabriquaient les faux par dizaines. C'est de deux choses l'une, ou bien un tableau est faux et on épuise cette piste ou bien il est *certainly no forgery* et on abandonne l'effort pour le discréditer sous prétexte qu'il est censé être apparu là où les faux pullulaient.

88. Une note renvoie à la page 5 du rapport technique, qui renvoie à la page 6, qui renvoie aux écrits de… Van Tiborgh. On n'est jamais si bien desservi que par soi-même.

Le rappel dans le *Report* des interrogations de Kasper Niehaus, au moment de la vente de 1933 où il était de bon ton de débusquer des faux Van Gogh partout, n'ajoutait pas au doute qu'on entendait amplifier. Le critique avait dû ouvrir le catalogue Faille avant d'écrire que la toile devant dater « de la période anversoise [montrait] une technique rappelant sa période française ». La chose n'est somme toute que logique pour une toile peinte à Paris.

Une nouvelle faute de raisonnement surgit quand le *Report* estime dans sa conclusion – déséquilibre mesuré à quelle aune ? – qu'il existe « davantage de différences que de similitudes ». Une expertise n'est pas quelque chose de cet ordre, n'apportant jamais l'ombre de la preuve de son fait, se contentant d'un impossible flou, vaguement déduit de la comparaison de deux tas assemblés pour la circonstance, un pour, négligé, un contre, grossi à l'envi, et qu'une présentation *pro domo* a lestée d'incertain. Un argument discriminant aurait suffi, mais tous se sont dérobés. Les nombreuses circonvolutions du *Report* nous garantissent qu'aucun n'a été trouvé, carence laissant pour seul choix de répéter l'oraison funèbre : « la somme des anomalies indique clairement que l'œuvre ne peut pas être attribuée à Van Gogh ».

Parti d'une mauvaise querelle, le *Report* qui ne fonde pas sa conclusion présentée comme avérée a jeté l'opprobre sur une œuvre pourtant exemplaire. Cela dit assez dans quel état se trouvent les attributions vangoghiennes depuis que Van Tilborgh est devenu d'un jour sur l'autre le spécialiste mondial de la peinture de Vincent à la faveur de son embauche d'un musée Van Gogh décapité pour sanctionner une erreur de jugement de ses spécialistes qui, trop confiants dans leur expertise, avaient acquis un assez criant faux Van Gogh.

Le musée est devenu ce jour-là une machine à dire non. L'aptitude de Van Tilborgh à reconnaître un Vincent, largement contestée à l'extérieur, tant pour sa défense d'œuvres indignes que pour ses mises à l'écart de peu contestables œuvres de Vincent, l'a

également été par lui-même. Un simple examen des huit peintures Vincent « réhabilités » montre assez clairement l'arbitraire, déguisé en « raisons styllistiques », qui avait présidé aux rejets du *Portrait de Gauguin*$_{546}$; du *Moulin de Blute fin* ; de trois portraits féminins du musée Van Gogh$_{215b,c,d}$; du *Bouquet* du musée d'Otterlo$_{278}$; du *Coucher de soleil à Montmajour* ; de *Poires et marrons*. Portraits, paysages, nature morte, fleurs, les spécialités de Vincent rassemblées.

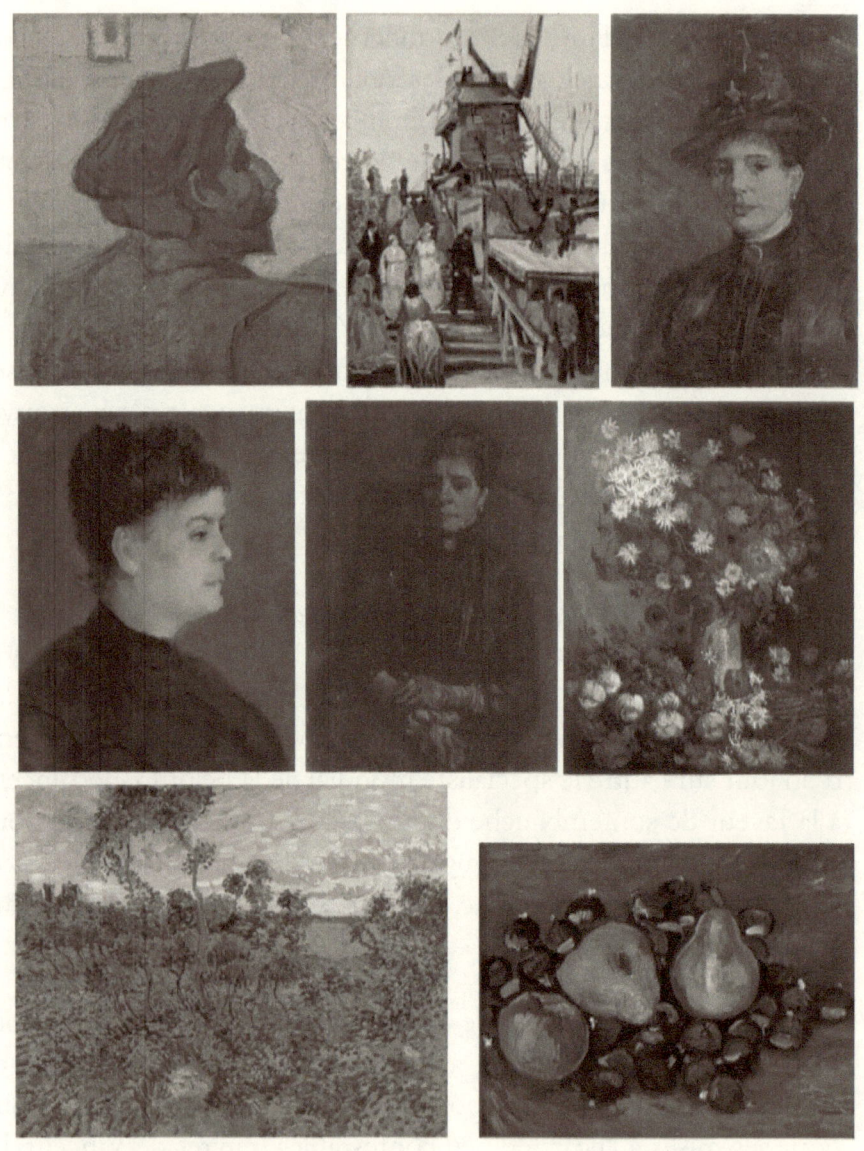

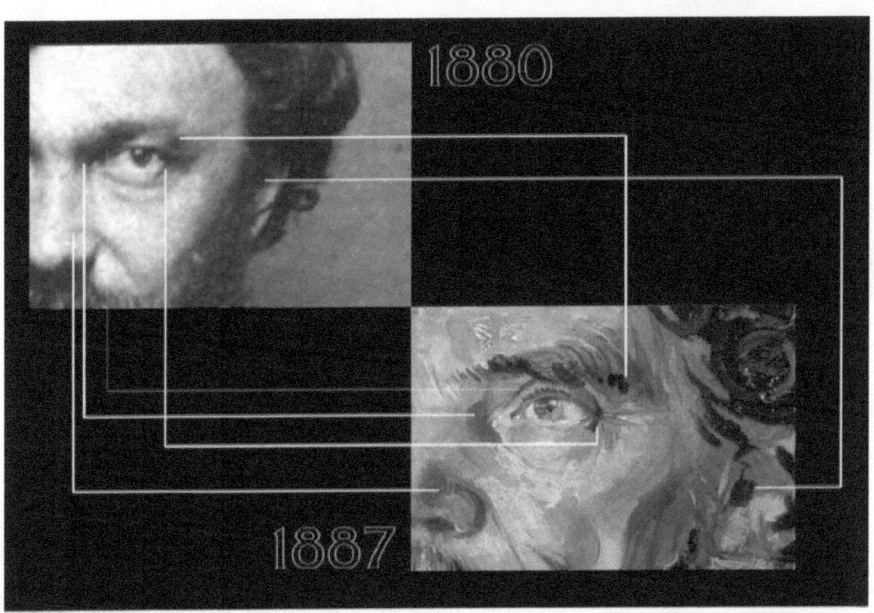

5. Pour un sauvetage

Il faut, pour espérer sauver le *Portrait de Pokhitonov* assurément peint par Vincent, s'efforcer de rassembler ses défenseurs et parvenir à montrer, en marge des assurances données, que ce contentieux importe davantage que d'autres, concernant les œuvres en dispute, en raison du vœu jamais démenti de Vincent de devenir peintre de la figure, se plaignant sans cesse de manquer de modèles, comme s'en navre encore sa lettre qui, à l'automne 1886, priait le peintre Horace Livens de le rappeler au bon souvenir de son ami Briët : *J'ai manqué d'argent pour payer des modèles, sinon je me serais entièrement donné à peindre la figure. Mais j'ai peint une série d'études de couleur, simplement des fleurs...*[569]

La même lettre signale comment il entend procéder : *En somme, comme nous disions autrefois, « dans la couleur cherchant la vie ». Le vrai dessin c'est de modeler avec la couleur* et l'examen technique remarquera l'absence de mise en place ce qui souligne encore l'ambition de peintre de son auteur. Vincent atteint toujours tant bien que mal les objectifs qu'il s'assigne.

Le *Technical examination report* fourni par Ella Hendriks, conservateur au Van Gogh Museum et joint au *Report* de Van Tilborgh voit, de fait, cela. Il voit que les « touches du visage ont été orientées pour décrire la forme. ». Le procédé qui conduit à modeler, à « sculpter » un visage est si caractéristique de Vincent que Van Dantzig l'avait distingué dans ses *features* : « *92.* lien entre la direction des touches et la direction des plans. ». Ella Hendriks voit la maîtrise d'un portrait peint en une seule séance : « l'examen

de la surface suggère que le portrait a été fait en une fois, exécuté de bout en bout en pleine pâte », performance hors de portée de l'immense majorité des peintres qui fera la fierté d'un Vincent plus tard, sabrant au besoin un portrait en moins d'une heure, mais elle ne *reconnaît* pas, ni n'en déduit les contraintes et le sens.

Au contraire, elle insiste sur les cheveux repeints autour de la tête comme s'il s'agissait là d'un empêchement. L'inverse est vrai. En peignant comme à son habitude le sujet avant son fond, Vincent pressé a trouvé un moyen économique au moment où il harmonisait sujet et fond, choisissant des couleurs voisines valorisant le portrait. Il a préféré, plutôt que de s'épuiser à remplir les interstices, comme il le fait souvent pour faire apparaître le ciel dans les branchages préalablement peints, recouvrir de la couleur choisie pour le fond une partie des cheveux, puis il les a re-dessinés. Comme il sied aux grands, peu lui chalait de dissimuler cette reprise qui, comme dans d'autres toiles, reste visible à l'œil nu.

Afin de marier la chevelure bouclée et l'habit, il a laissé sa touche courbe l'envahir, comme le remarque Van Tilborgh : « La veste est suggérée par des touches assez schématiques avec du modelé au moyen de touches légèrement courbes, arrondies. » Faute d'en saisir le pourquoi, il y a vu une exception : « Van Gogh a lui aussi rendu des vêtements de manière schématique dans ses portraits, mais il utilisait de longues lignes parallèles. » Van Tilborgh ayant dit l'inverse ailleurs, l'objection tombe, elle était sans pertinence, on trouve des touches parallèles ailleurs dans le portrait et des touches courbes à foison dans les Vincent.

Il a également assorti la couleur du fond à celle du portrait, comme le note Ella Henriks : « du rose dans le fond fait écho à ceux présents dans le portrait lui-même. » Harmonie de touche et de couleur, tel est l'art. Ce souci d'unité est la marque de Vincent avec les subtils rappels de couleurs dont Amsterdam lui fait grief : « Les accents les plus sombres bleu-noir ont été ajoutés en fin d'exécution dans les *cils, les sourcils, la barbe et les cheveux* ». L'effet ! La

marque est celle du grand art, celle de l'artiste sachant où il va : « Le fait que les principales formes du portrait remplissent des formes laissées en réserve suggère qu'en fait elles ont été soigneusement planifiés », constate encore Hendriks. Combiné à l'absence de dessin préparatoire soulignée, que manque-t-il pour crier au génie, à la sublime adresse si souvent croisée ?

On chicane jusqu'aux brosses utilisées au point qu'emportée par son élan elle verra l'utilisation d'une brosse « large de 20 cm », sans rapprocher le constat de l'emploi d'un large échantillon de brosses, jusqu'au pinceau le plus fin, des habitudes de Vincent. Lever le nez du guidon n'aurait peut-être pas été un luxe déraisonnable. L'*Autoportrait à la palette*₅₂₂ du musée Van Gogh, que Vincent a daté « 88 » – et que les experts amstellodamois, probablement mieux avertis, datent « 1887-1888 » dans la *Correspondance* – montre, dans la main gauche un éventail de brosses, de large, au premier plan, à fine. Dans le catalogue de l'exposition *Van Gogh à l'œuvre,* de 2013 qui reprenait largement cet *Autoportrait*, Marije Vellekoop écrivait, dans son chapitre *Van Gogh un artiste moderne,* en face d'une reproduction : « une palette et sept pinceaux en main […] Certains des pinceaux sont plats, avec des poils coupés droit, tandis que d'autres sont ronds et pointus. Les premiers étaient utilisés pour le modelé de la couche picturale et les seconds pour les accents de couleur plus subtils. » Nous y sommes.

Le degré de réussite du portrait fait que l'on s'en souvient, même si plusieurs l'ont contesté quand, doutant, ils ont commencé à le regarder de biais. Au moins peut-on, une des clefs est là, illustrer son caractère vivant en proposant côte à côte le portrait photographique de Pokhitonov pris en 1882 et celui peint par Vincent cinq ans plus tard, en ayant en tête le vœu de dépasser la réalité – *je tâche d'exprimer une idée* – en sachant rendre l'âme de l'homme et sa supériorité de penseur :

> *Et les portraits peints ont leur propre vie qui vient des profondeurs de l'âme du peintre où la machine ne saurait aller. Plus on regarde des photographies, du moins il me semble, plus on le ressent.*[547]

Quant aux couleurs indécises, choisies terreuses, que l'étude à charge met en exergue, ce sont les siennes, décrites d'Anvers et présentées, en expert, comme propres à lui :

> *Il est curieux de constater, quand je compare mon étude à celles des autres, qu'elle n'a presque rien de commun avec celles-ci. Les leurs ont à peu près une couleur de chair, par conséquent, vues de près, elles paraissent très précises, mais si on les regarde à distance, elles produisent une impression pénible et semblent fades – tout ce rose, ce jaune subtil, etc., agréables en soi, produisent un effet fâcheux. Ce que je fabrique paraît roux verdâtre quand on le regarde de près : du gris jaunâtre, du blanc, du noir, beaucoup de nuances neutres, beaucoup de couleurs qu'on ne saurait définir. Mais on ne distingue plus ces couleurs quand on recule un peu, on distingue alors de l'espace et une espèce de lumière ondoyante. Et, en outre, la plus infime parcelle de couleur, dont on s'est servi pour la glacer, se met à parler.*[555]

En s'approchant (tandis que Vincent réclame de se reculer pour juger de l'effet), en délaissant la cohérence, on n'a vu que des défauts, oubliant de chercher si la même main avait pu en peindre d'autres semblables. Tout à sa recherche Ella Hendrik, qui montre dans son rapport une image en lumière rasante du nez de Pokhitonov, ne voit pas que la même main a également peint celui de l'*Autoportrait*[345] de l'Art Institute de Chicago, ni n'a trouvé les prunelles anguleuses chères à Van Dantzig.

Tout ce qui est manifestement caractéristique de Vincent, particulier à lui et seulement à lui a fait l'objet de dénigrement. Le discriminant « *brickwork* », si typique que Van Dantzig le distingue

et que l'on retrouve dans le fond du *Portrait* a visiblement constitué un problème que les mots de Van Tilborgh ont cherché à banaliser et à transformer en coïncidence :

> « Dans le fond, en haut à gauche et en bas à droite, nous pouvons voir de la touche croisée. Van Gogh a utilisé cette touche pour ses fonds à partir de ses études chez Cormon au printemps de 1886, mais comme, à l'époque, c'était une norme (qui n'a pas été mise en valeur avec beaucoup de conviction dans le portrait), ce n'est rien d'autre qu'une coïncidence fortuite. »

Notre savant serait aimable d'expliquer quel don de double vue a permis à Vincent d'utiliser, auparavant, le *cross-hatched stroke* qu'il allait apprendre à Paris chez Cormon. Le coin supérieur gauche du *Portrait de femme*,[206] en cheveux, conservé au musée Van Gogh et daté par ses services « Anvers, décembre 1885 », offre en effet une illustration peu contestable.

Ce n'est pas, loin s'en faut, le seul exemple. Il est difficile de ne pas remarquer de la touche croisée dans une *Femme épluchant des pommes de terre*,₃₆₅ dans les *Mangeurs de pommes de terre* peints à Nuenen en 1885, dans le fond de la *Nature morte avec légumes et fruits*,₁₀₃ de l'année précédente, et dans bien d'autres toiles.

La vive touche croisée est particulière à Vincent et Van Tilborgh serait bien mal pris s'il lui était demandé d'illustrer d'exemples sa : « solution alors standard », avant que quelques trouvailles ne fassent école. Marque de fabrique qui a pour fonction de neutraliser le fond pour ajouter à la vibration et d'éviter que l'œil ne s'y arrête, la touche « en brique » a une histoire. Lorsque Vincent commence à dessiner, il soigne ses personnages (qui l'intéressent au premier chef) pour ne se soucier qu'ensuite de les mettre en situation en les agrémentant d'un fond. Le décor sur lequel ils se détachent est fait de traits, de hachures qui progressivement s'entrecroisent et qui deviendront, quand il peindra, sa fameuse touche croisée. Telle est le chemin de l'invention, la raison de la spécificité, la signature aussi.

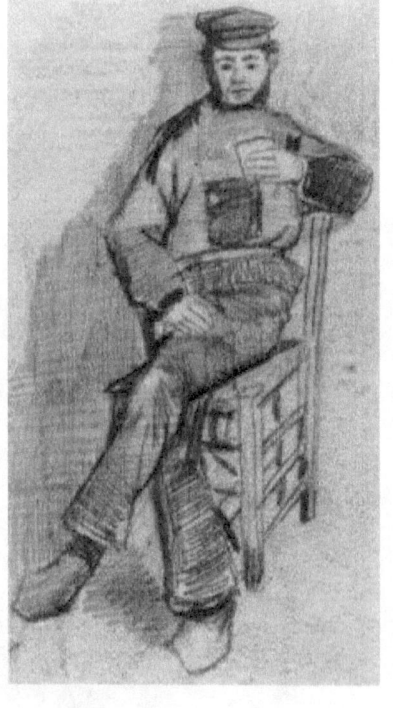

Loin d'être d'utilisation systématique, cette touche fait partie du dictionnaire de Vincent et on la retrouve souvent, pâteuse, là où la main est libre, tracée à grands traits avec une large brosse comme celle qui est utilisée là. C'est elle qui orne le fond de la statuette dans une peinture parisienne, également conservée au musée Van Gogh, absolument de même nature, tracée par la même main, avec le même objectif que dans le *Portrait de Pokhitonov*. La

transformation de traits caractéristiques en accidents est inhérent aux thèses fausses, elle en est la marque peu contestable.

PISTES

La non communication du rapport, tandis que la presse mondiale se faisait l'écho de sa conclusion, peut expliquer l'absence de réaction de ceux qui, en le commentant ou en l'exposant, avaient défendu l'authenticité de la *Tête d'homme*, mais que Van Tilborgh s'est dispensé d'interroger (tout en s'interrogeant tout haut sur leurs motifs). Seul Walter Feilchenfeldt qui l'a maintenue dans son catalogue de l'œuvre peint en France a signifié un désaccord, encore renforcé par son adhésion à l'identification de Pokhitonov.

Les auteurs du catalogue de l'exposition consacrée au *Portraits* montrée à Detroit, Philadelphie et Boston,[89] et premier d'entre eux George Shackelford qui l'avait choisi pour illustrer son article et y avait trouvé « la preuve d'une certaine conscience de l'impressionnisme » sont restés silencieux comme l'ont fait Martin Bailey, Bogomila Welsh-Ovharov, ou encore Annet Tellegen dont le *Report* disputait la compétence. Sans doute ces spécialistes n'ont-ils pas su comment réagir quand est tombé le verdict. Il en va toujours ainsi quand un monopole vassalise l'ensemble de la recherche ne laissant que le loisir de se soumettre. La réponse à « Van Gogh ou pas ? », ne pouvant être que binaire, la plus petite complainte

89. *Van Gogh, Face to Face* : *The Portraits,* Rischel & al., Thames and Hudson ou Bibliothèque des Arts ; 2000 reproduit #87, p. 99.

devient *casus belli*. Avec nous ou contre nous ! Fatalement odieux aux yeux d'Amsterdam, le bon sens s'impose. Les chercheurs du musée ne doivent pas être tenus pour les garants d'une quelconque vérité immanente, mais, condition même de la recherche, regardés comme des participants – produisant des essais circonstanciées, pour ce qui regarde leur musée et strictement lui, dont on examine pièce à pièce les arguments – à l'étude de l'art de Vincent, astreinte à la formule, transposée à la peinture, exigée par Julien Gracq : « Quand on légifère dans la littérature, il faut avoir au moins la courtoisie et la prudence de dire aux œuvres *Après vous...* »

On ne saurait en tout cas tenir pour négligeable la diable question d'authenticité de ce portrait, sur lequel ont été remarquées des touches marbrées,[90] lorsqu'on a en tête :

> *Ce qui me passionne le plus, beaucoup, beaucoup davantage que tout le reste dans mon métier – c'est le portrait, le portrait moderne. Je le cherche par la couleur et ne suis certes pas seul à le chercher dans cette voie. Je voudrais, tu vois je suis loin de dire que je puisse faire tout cela mais enfin j'y tends, je voudrais faire des portraits qui un siècle plus tard aux gens d'alors apparussent comme des apparitions. Donc je ne nous cherche pas à faire par la ressemblance photographique mais par nos expressions passionnées, employant comme moyen d'expression et d'exaltation du caractère notre science et goût moderne de la couleur.*[879]

Science renvoie à l'usage des couleurs complémentaires, particulier à Vincent, que le *Report* a négligé.

90. James Mollison, *Shell presents Van Gogh, His Sources, Genius and Influence,* Melbourne (National Gallery of Victoria) 1993

6. Science et goût moderne de la couleur

Vincent n'emploie pas ses mots à la légère. Sa conception de la couleur, à Paris, est loin d'être le cocktail spontanée de l'observation et de sa facétie. Depuis son adoption, en 1884, de la théorie des couleurs complémentaires, telle que résumée dans la *Grammaire des arts et du dessin* de Charles Blanc, sa combinaison de couleurs est devenue « scientifique ».

Il y reviendra souvent dans ses lettres à son frère et tous les ouvrages consacrés à son art évoqueront cette approche. Dans ses échanges avec ses amis artistes, Vincent se montrera un farouche propagandiste de ce savoir aux bases objectives et ses allusions seront nombreuses comme lorsqu'il évoquera dans une lettre à John Peter Russell : la connaissance la plus universelle que nous avons des couleurs du prisme et de leurs propriétés.[598]

Curieusement, le rapport de rejet du Van Gogh Museum délaisse cet aspect tout à fait décisif qui constitue pourtant une signature Vincentesque des plus certaines et des plus aisées à mettre en évidence.

Quand a été contestée l'éventualité que le modèle puisse être Pokhitonov, sous prétexte de couleur d'yeux non conforme à la réalité, un déclic aurait dû se produire. Ce peintre était manifestement affranchi de l'obligation de rendre strictement ce qu'il voyait et, justement, le seul à qui le portrait ait jamais été attribué s'est revendiqué *coloriste arbitraire*. Celui-là, soumettait ses

choix coloristes à une conception, à une théorie. Il suffit dès lors de vérifier si la toile est une application de ces principes.

Sans doute les yeux bleus n'ont-ils pas suffi à convaincre, mais *quid* des sourcils bleus, de cheveux bleus et les marbrures que les images macro-photographiques du *Report* se plaisaient à souligner, de la barbe bleue ?

Vincent était roux aux yeux verts. Affaire de complémentaires, ses cheveux sont verts dans l'*Autoportrait*$_{476}$ dédicacé à Gauguin, verts aussi dans celui$_{501}$ qu'il a peint pour Charles Laval où la couleur des yeux n'est pas la même. Ailleurs, ils seront bleus, parfois seulement sombres.

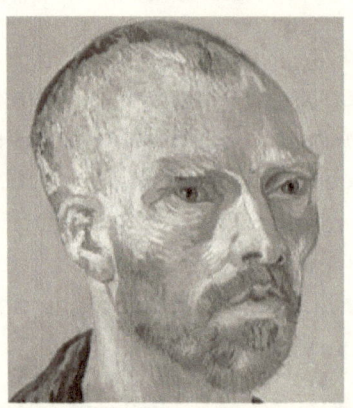 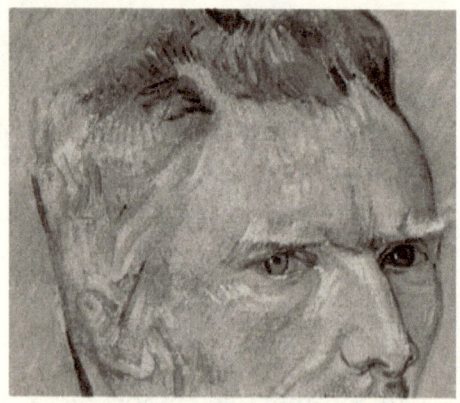

Doit-on conclure que ce ne sont pas des autoportraits, parce que Vincent n'avait pas les cheveux verts, la peau verte ? Quand, au sortir de l'exposition de 1937 au Palais de Tokio tout juste inauguré, René Kerdyk ressuscite « le délobé » le temps d'un papier d'hommage, il évoque subtilement la marque de fabrique : « Une sorte de sourire moins douloureux animait tout à coup son visage vert. »[91]

On dit que les portraits sont des Vincent *parce que* les cheveux

[91]. René Kerdyk, *Rencontre avec Van Gogh*, Le Goéland, Paramé, n° 21, 15 oct. 1937, p. 3.

roux sont devenus verts, comme le portrait du docteur Rey aux ombres vertes est un Vincent avec ses cheveux mâtinés de rouge, de vert, de bleu ciel, *parce que* sa barbe, sa moustache et son veston sont bleus – et aussi, autre licence, ne devant rien à une malfaçon congénitale, parce que l'œil gauche est plus grand que dans la réalité.

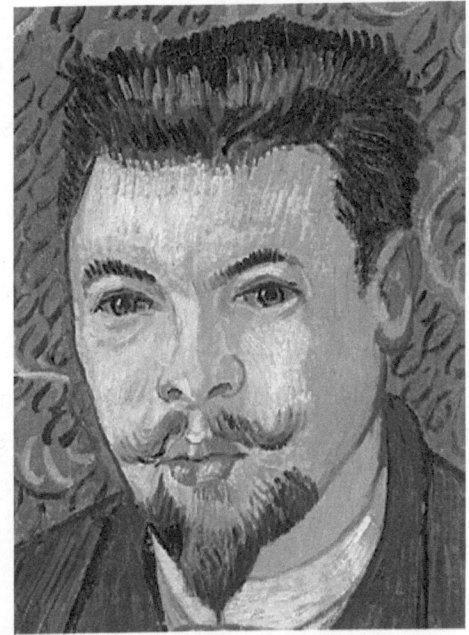

Ses iris ne sont pas bleus, mais le blanc des yeux est bleu. Lorsque Vincent annonçait à Theo son projet de peindre Rey, on pouvait déjà pressentir qu'il serait un festival de complémentaires :

Monsieur Rey est venu voir la peinture avec deux de ses amis médecins et eux comprennent au moins bigrement vite ce que c'est que des complémentaires. Maintenant je compte faire le portrait de M. Rey et possible d'autres portraits dès que je me serai un peu réhabitué à la peinture.[732]

A Paris, Vincent ne peint pas encore avec des couleurs si vives et variées, mais l'exercice qu'est le *Portrait de Pokhitonov*, obéit semblablement à la théorie. Il expliquera ses progrès une fois en Arles, en annonçant son *Portrait de poète* en projet : *Car au lieu de chercher à rendre exactement ce que j'ai devant les yeux je me sers de la couleur plus arbitrairement pour m'exprimer fortement. Enfin laissons cela tranquille en tant que théorie mais je vais te donner un exemple de ce que je veux dire…*[663] Et Eugène Boch, qui posera pour ce portrait, aura du jaune dans les cheveux, dans la moustache, dans la barbe et son veston sera jaune. Ses yeux *verts* deviendront eux aussi jaunes. *L'oeil de tigre* du *Zouave*,[423] au bonnet garance et au

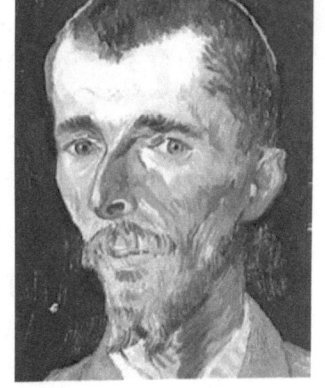

nez vert et jaune, *dur, criard,* exigera du vert, du rouge, du bleu, encore du bleu, de l'orangé, du jaune.

Toute restreinte que la palette soit, l'usage des complémentaires et des tons rompus issus de leur mélange sont, dans le *Portrait de Pokhitonov,* une profession de cette foi-là. Pour le mettre en évidence, il suffit de sélectionner une zone où le bleu abonde et une autre dans laquelle le jeu est celui des ocres.

En calculant la couleur moyenne de la zone sans bleu, entre œil, barbe et moustache, on obtient une ocre qui est approximativement la couleur complémentaire de la couleur moyenne du bleu que l'on trouve sur l'habit, près du col, sous la barbe.

Bien sûr, ce n'est qu'approximatif, puisque Vincent – à l'occasion *monochrome,* pour dire camaïeu – ne travaillait pas équipé d'un colorimètre et la démonstration ne vaut jamais que ton à ton, mais le seul fait que ces deux résultantes se trouvent à l'opposé dans le cercle chromatique suffit à établir ce qui a présidé aux choix coloristes.

Ce point acquis, il faut s'interroger sur la combinaison des complémentaires. Nous observons que la couleur de la tache bleue qui vitre l'œil est pratiquement de la couleur du mélange,

en parts égales, de la moyenne de bleu du veston et de la moyenne d'ocre de la partie droite du visage.

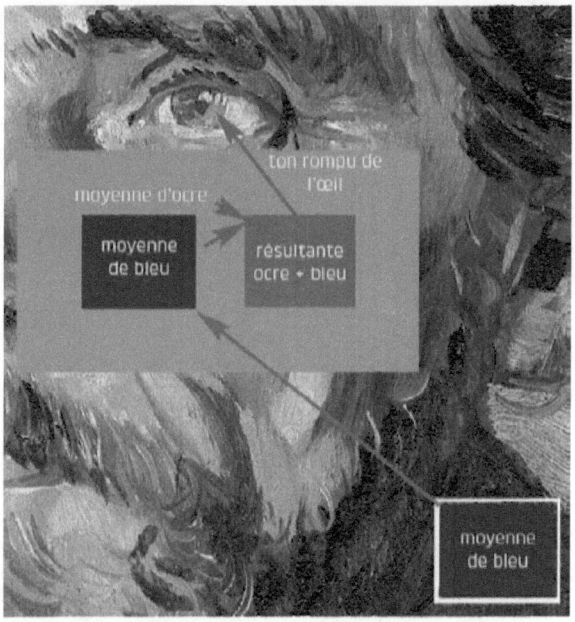

Ceci nous dirige vers ce que Vincent recopie pour Theo de la *Grammaire des Arts et du dessin* dans sa lettre du 18 avril 1885 :

> *Si les couleurs complémentaires sont prises à égalité de valeur, c'est à dire au même degré de vivacité et de lumière, leur juxtaposition les élèvera l'une et l'autre à une intensité si violente que les yeux humains pourront à peine en supporter la vue. Et par un phénomène singulier, ces mêmes couleurs qui s'exaltent par leur juxtaposition se détruiront par leur mélange. Ainsi – lorsqu'on mêle ensemble du bleu et de l'orangé à quantités égales, l'orangé n'étant pas plus orangé que le bleu n'est bleu – le mélange détruit les deux tons et il en résulte un gris absolument incolore. Mais – si l'on mêle ensemble deux complémentaires à proportions inégales, elles ne se détruiront que partiellement et on aura UN TON ROMPU – qui sera une variété du gris.*[494]

Combiné à la connaissance de ses harmonies bicolores et à la présence de sa touche, cela suffit pour conclure que, seul artiste s'encombrant de cette approche, Vincent a peint la *Tête d'homme*. Et puisqu'il s'agit évidemment de celle de Pokhitonov, une nouvelle question s'ouvre : quel sens a l'unique portrait d'artiste en tant qu'artiste peint par Vincent que nous connaissions ?

Les lettres parisiennes sont silencieuses, mais la constance de Vincent, au-delà de sa fulgurante progression, permet de reconstituer ses ambitions. D'Auvers, il résumera pour sa petite sœur :

> *Il y a des têtes modernes que l'on regardera encore longtemps, qu'on regrettera peut-être cent ans après. Si j'avais dix ans de moins, avec ce que je sais maintenant,*

comme j'aurais de l'ambition pour travailler à cela. Dans les conditions données je ne peux pas grand chose, je ne fréquente ni ne saurais fréquenter assez la sorte de gens que je voudrais influencer.[886]

Converti, Vincent souhaitait influencer ses pairs. Il espérait leur transmettre ce qu'il avait compris, se proposant de leur exposer ses principes, de les convaincre par l'exemple. Plus il est manifeste que le *Portrait* est une exigeante et subtile application de la théorie des complémentaires, plus il est certain que son destinataire était susceptible de comprendre *bigrement vite ce que c'est que des complémentaires.*

Vincent ne vend pas, mais échange ou laisse partir, parfois sans contrepartie. L'avantage d'offrir pareil portrait au modèle, peintre reconnu, est de fournir un puissant levier pour atteindre *la sorte de gens que je voudrais influencer.* Il a *donc* offert son portrait à Pokhitonov, du moins est-il raisonnable de le supposer.

On ne peut conclure à l'absence de troc. Si une œuvre avait été donnée en échange, elle serait entrée dans ce qu'il est convenu d'appeler la collection commune aux deux frères et serait passée dans l'héritage que la veuve de Theo a géré. Cette collection demeure mal connue. Elle contenait au moins vingt-cinq peintures de contemporains identifiés, dont, onze seront cédées.[92] « Diverses peintures et études » dont nous connaissons pas le destin – à l'origine de la crainte qu'ils auraient pu devenir des Van Gogh – appartenaient également à cette collection. Leur estimation par Jan Veth[93] très minorée, s'agissant d'héritage, est en juillet 1891, de 200 florins (550 francs), ce qui équivaut, dans le même relevé, à 20 des 200 toiles de Vincent déclarées (moins de la moitié de celles héritées de Theo). La même estimation faible sera reprise lorsqu'en 1892, Johanna Van Gogh contracte une assurance dans la compagnie de son père alors qu'une dizaine de Vincent ont été vendus à plus 300 francs pièce.

92. Stolwijk et Veenenbos, *The account Book* Amsterdam 202, pp 22 sq
93. http://www.geheugenvannederland.nl/nl/geheugen/results?query=&facets%5Bsource%5D%5B%5D=b+2215+V%2F1982+(document%2C+inkt+op+papier)%2C+Brieven+en+Documenten%2C+Van+Gogh+Museum&page=1&maxperpage=36&coll=ngvn

Déductions prenant le désir pour la réalité ? Pas nécessairement. Déductions s'invitant dès qu'il est admis que Vincent en est l'auteur. Non pas parce que ce serait l'habitude, le travers de Vincent à Paris qui navre Theo, non pas seulement parce que ce serait une « bonne » solution, mais également parce que la toile a pu être dédicacée, et la très probable trace demeure. Dans le coin en haut à gauche, l'endroit où Vincent parfois signe ou dédicace, comme il l'a fait pour son portrait d'homme moustachu à Paris, on observe une zone d'ocre délavée et souillée de traces noirâtres. Cette souillure est manifestement le résultat de l'utilisation d'un solvant.

Cette observation, qui n'était pas accessible au moment du rapport hollandais – la zone n'est apparue ainsi qu'après le nettoyage du tableau à Melbourne fin 2013 – n'a fait l'objet d'aucune remarque publique. Les sceptiques verront là le signe de l'effacement d'une fausse signature, bien évidemment celle controuvée de Van Gogh jadis placée afin d'obtenir que le portrait lui soit attribué, mais cela ne convient pas. Au regard du format de la peinture, la zone est trop large et trop haute pour avoir abrité une simple signature, quel qu'en soit l'auteur (homme à la main particulièrement délicate, pour ne pas dire davantage, le portrait soigné témoigne).

Vincent écrit parfois sur ses dessins, pas sur ses huiles, sauf lorsqu'il les dédicace, à Mauve, à Gauguin, à Bernard, à Laval, aux artistes donc, éventuellement aux marchands, Theo ou Tersteeg. Il peut inscrire sa dédicace en haut d'un fond neutre, à preuve celle qu'il trace en haut du portrait « en bonze » échangé avec Gauguin en 1888.

On peut tenir pour probable la dédicace de la toile à Pokhitonov, acte dont le mobile serait transparent, et la boucle serait bouclée.

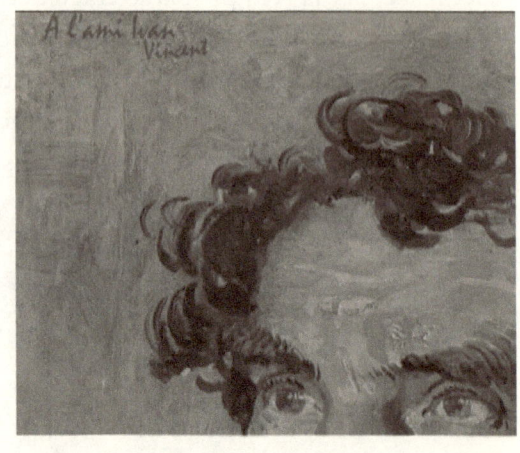

Il n'est pas interdit, non bien sûr pour contrefaire, mais simplement pour indiquer que dédicace et signature ont pu être posés dans le coin en haut à gauche de la toile, de les figurer. Cela permet de montrer qu'une dédicace couvrant cette zone serait au bon format. Ni trop réduite ni envahissante.

Pourquoi, qui l'aurait fait disparaître ? Nous en sommes réduits aux conjectures sur les conjectures, mais on peut concevoir qu'après avoir quitté la collection de Pokhitonov, le portrait mis sur le marché n'avait plus que faire d'une dédicace. Qui dit marché dit vente et les exigences de vente supposent des mises aux normes. Ce qui peut passionner l'historien n'est pas fatalement du goût de celui qui collectionne, spécule, vend.

Si d'aucuns peuvent trouver intéressant de savoir qui a été le modèle d'un portrait, notamment pour en établir l'historique, d'autres se moquent de lire de rébarbatifs « à mon ami Untel ». Pareille privauté intempestive peut apparaître comme une faute de goût au grand art et, dès que le détenteur change, un obstacle. Sans compter que vendre un portrait qui vous a été offert au nom de l'amitié peut sembler indélicat. En tout état de cause, on parlait jadis plus volontiers des qualités intrinsèques d'une peinture que d'historiques et du luxe d'anecdotes souvent controuvées qui les accompagne.

La dédicace n'a rien de fondamental, c'est du moins ce que Vincent semble penser lorsqu'il écrit, à propos du *Pont de Langlois* pour H. G. Tersteeg dont la dédicace sera effacée : *alors tu le garderas et tu pourras gratter la dédicace et nous l'échangerons avec un copain*,[608] ou encore à Emile Bernard : *Va sans dire que si tu préférais dans l'envoi une autre étude aux* Déchargeurs de sable *tu pourras la prendre et effacer ma dédicace si un autre en veut*,[698] inscription aujourd'hui pratiquement illisible sur la toile[449] du musée d'Essen.

Les obstacles résistent mal aux exigences du marché et une dédicace qui aurait été effacée en même temps que la signature (du fait de la disposition on ne pouvait supprimer la première et conserver la seconde) aurait privé les experts de repères. Désorientés, ils ont rejeté la *Tête d'Homme* faute de savoir la *lire*, passant tout à fait à côté d'observations élémentaires et de leurs enseignements.

7. Matilda ?

Averti de l'identification d'Ivan Pokhitonov comme le modèle de *Head of a Man*, convaincu de son authenticité par les preuves accumulées, le chercheur italien Antonio de Robertis, manifestement aidé par un concours de chapeaux, a été frappé par une ressemblance.[94]

Le *Portrait de Matilda Pokhitonova* peint par Ivan Kramskoi en 1884, ainsi qu'une photographie d'elle lui ont rappelé le *Portrait d'une jeune femme* peint par Vincent à Paris en 1886 dont l'identité a résisté aux recherches.

De fait, au-delà du chapeau et de sa mode qui, comme le col, datent la toile indépendamment du traitement du portrait, la ressemblance est troublante.

Même visage ovale lisse, même bouche et même ombre sous le nez et sous la lèvre, même menton, grandes pupilles, mêmes paupières bombées, hautes oreilles, sourcils fort proches,

94. http://vangoghiamo.altervista.org/?p=7990

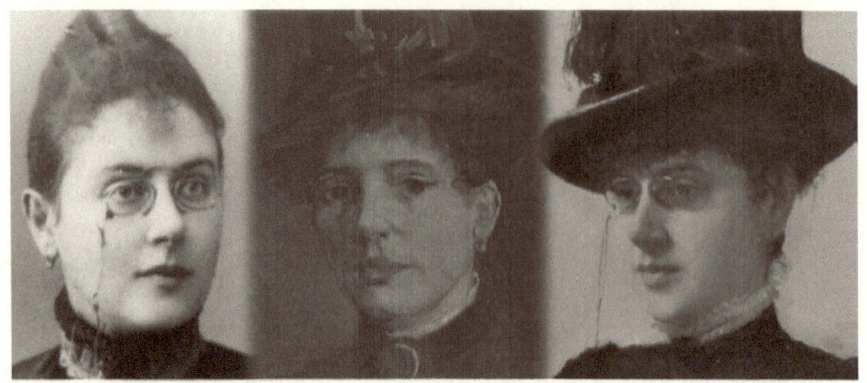

petit nez retroussé avec ombre à l'extrémité, même type de coiffure fleurie relevée sur la gauche semblablement portée, mêmes cheveux fins ramassés en chignon s'échappant sur le front et sur la nuque, comme dans la peinture et, manifestement, même âge et probablement le même bijou à l'oreille que sur la photographie.

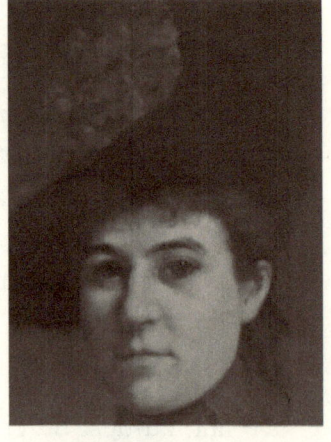

Mode de l'époque en tout cas, comme l'atteste un portrait féminin peint en 1885. En inférer qu'il s'agit avec une absolue certitude de la même personne est affaire d'opinion, d'aptitude physionomiste que contesteront les marchands de doute. Les logiciels d'identification faciale ont tranché. Le 21 mars 2019 Nicolay Grubin de NtechLab nous a adressé le résultat du test, la ressemblance est à 58,3 %. Ce n'est pas suffisant pour une certitude comme en fournirait une comparaison de photo à photo, mais s'agissant peinture à photo, la donne change. Il faut ré-étalonner, estimer l'écart lié à la façon, ou si l'on préfère, à liberté du peintre qui ne reproduit pas exactement ce qu'il voit. Tout certains à 100% qu'ils soient, les portraits par Repine et Kuznetsov montrent (en moyenne) que 66% de ressemblance. Appliqué au portrait d'Amsterdam et au portrait photographique de Matilda, l'ajustement en pourcentage donne une ressemblance de 88,3 %. Cela vaut pour un visage pris au hasard pris parmi des millions. Mais ce n'est pas la question

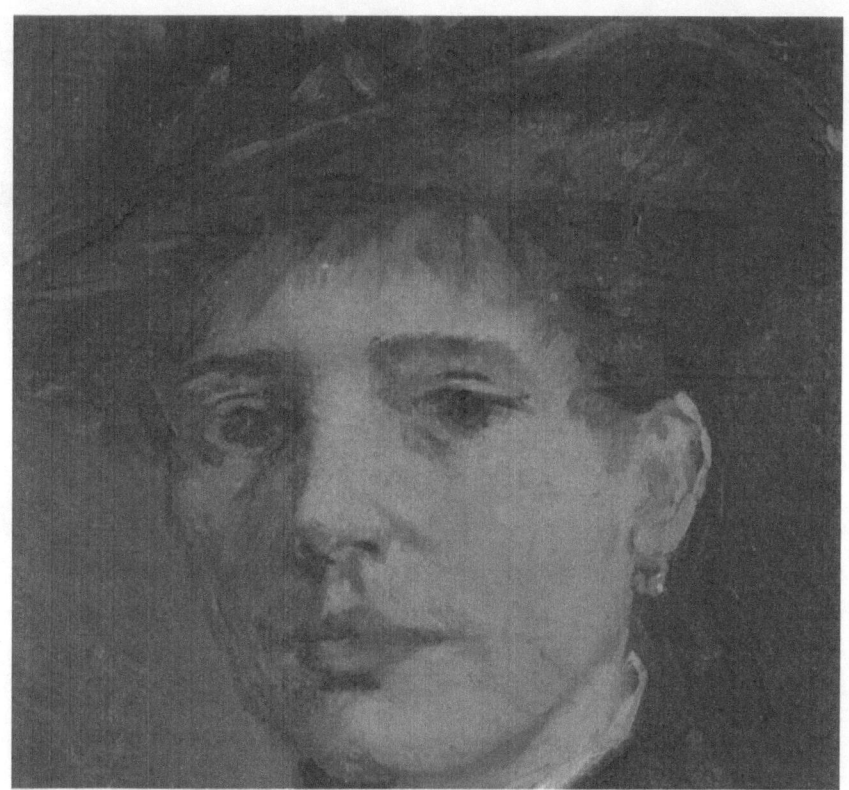

posée. Ce serait bien le diable si Vincent avait eu à sa disposition deux douzaines femmes disposées à poser pour lui à Paris. L'âge, le milieu social que reflète la recherche d'élégance font tomber si bas le risque d'erreur que l'on peut tenir pour à peu près nulle la probabilité que la femme du portrait$_{215c}$ du V. G. M. Gogh ne soit pas Mathilda Pokhitonova. Et, les probabilités se multipliant, tout à fait nulle celle que les portraits soient pas ceux d'Ivan et Matilda.

Nous avons donc, redoutable double ironie du sort, un imprenable exploit expert. Le portrait du mari, depuis toujours au catalogue des Vincent jusqu'à sa funeste mise à l'écart par Amsterdam en mai 2007 : « *œuvre d'un contemporain* » et, fin 2008, un non moins surprenant coup de théâtre, le Van Gogh museum « ré-attribuant », après une étude technique des pigments menée par la société *Shell*, deux portraits de sa collection que le même Van Gogh museum, suivant en cela des prédécesseurs peu éclairés, avait dit de réforme, l'attribuant à « un contemporain ».

Les employés du musée n'avaient pas su voir la main de Vincent, malgré les toiles parisiennes de facture voisine[95] et la présence des deux portraits dans la collection de la famille Van Gogh depuis l'héritage des deux frères. Signalons en outre que pour Antonio de Robertis, hypothèse que nous n'avons pas pour 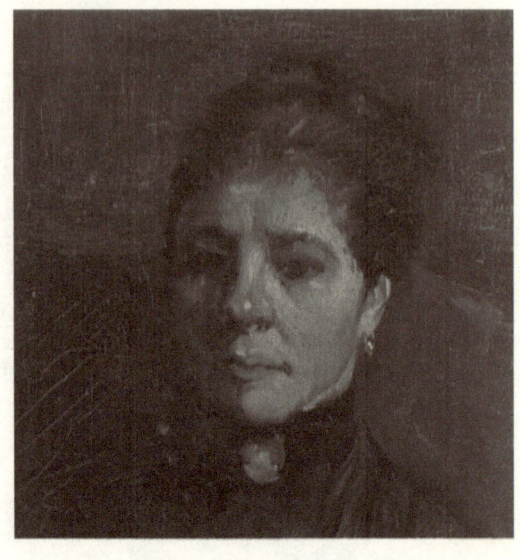 notre part explorée, le portrait de femme$_{215d}$ montrerait la mère de Matilda, alors âgée de 58 ans.

Le trop limpide communiqué amstellodamois de fin 2008 censurant les aptitudes de Van Tilborgh à reconnaître des portraits parisiens de Vincent disait :

> Une nouvelle recherche confirme l'attribution de
> Deux portraits féminins à Vincent van Gogh.

> *AMSTERDAM.-* Des recherches approfondies sur deux portraits feminins relativement peu connus de la collection du musée Van Gogh ont apporté la preuve qu'ils sont en effet de Vincent van Gogh (1853-1890). Les deux portraits ont été attribués à Van Gogh et datés à ses périodes à Anvers (1885-1886) ou à Paris (1886-1888). Mais au fil des ans, l'attribution a été mise en doute, car les deux portraits sont peints dans un style inhabituel pour Van Gogh. Le musée Van Gogh, Partner Science Shell et l'Institut néerlandais pour le patrimoine culturel ont soumis les deux portraits féminins à un examen détaillé. Les résultats de cette recherche multidisciplinaire peuvent être consultés jusqu'au 20 septembre 2009 à l'exposition Van Gogh.
> Examen de deux portraits féminins.

95. *Communiqué du 30 octobre 2008*

• Style - Les deux portraits sont peints dans un style conventionnel extrêmement utilisé à la fin du XIXe siècle. Par conséquent, ils ne sont pas immédiatement reconnaissables comme « véritables Van Gogh ». Van Gogh n'est pas connu pour avoir peint d'autres portraits féminins dans un style et un format comparables. Pour cette raison, divers experts étaient d'avis que les portraits ne pouvaient pas avoir été exécutés par Van Gogh, mais étaient l'œuvre de l'un de ses contemporains. La recherche récemment menée a montré que cette hypothèse n'était pas fondée. Le style conventionnel dans lequel les portraits sont peints a des précédents dans l'œuvre de Van Gogh. Un *Autoportrait* et la toile *Fille nue assise,* tous deux de 1886, en sont deux exemples. Dans leur utilisation de la couleur et la technique de peinture, ils présentent des similitudes avec les portraits féminins. L'*Autoportrait* et l'étude de la *Fille nue* ont été peints par Van Gogh à l'époque où il étudiait sous la direction du peintre Fernand Cormon au printemps 1886. C'est là que Van Gogh tenta de perfectionner le style de peinture conventionnel.

• Matériel et technique – En raison du style comparable, les deux portraits féminins ont été examinés de près et comparés avec l'*Autoportrait* et la *Fille nue assise*. Les châssis sont si semblables qu'on peut supposer qu'ils proviennent du même fabricant. Significativement, le verso de l'un des portraits féminins porte l'empreinte d'un marchand de peinture situé au coin de l'appartement où vivaient les frères Van Gogh à l'époque. Des échantillons de peinture ont été prélevés sur chaque peinture. Ces minuscules lamelles ont été examinées sous un microscope de recherche capable de grossir jusqu'à 1000 fois. Les échantillons ont également été examinés en utilisant la technique SEM-EDX (microscope électronique à balayage). Cette technique a prouvé que les échantillons de peinture des toiles sont pratiquement identiques: à plusieurs reprises, l'examen a donné le même mélange complexe de pigments dans les taches de peinture les plus sombres.

Le poids combiné de toutes ces preuves offre des arguments convaincants pour la ré-attribution de ces deux portraits féminins à Van Gogh. L'identité de la femme représentée reste encore un mystère. Le musée Van Gogh et Shell Nederland B.V. sont des partenaires officiels de la science depuis de nombreuses années. Le partenariat prévoit des recherches scientifiques académiques et techniques sur les peintures de Van Gogh jusqu'en 2010. À cette fin, Shell Research & Technology Center fournit son expertise et son équipement. La recherche menée par Shell en coopération avec l'Institut néerlandais pour le patrimoine culturel a fourni de nombreuses informations précieuses sur la composition chimique des matériaux utilisés par Van

Gogh.[96]

Trente-huit ans pour re-reconnaître deux Vincent de la collection de Theo abusivement déclassés, il y a déjà là comme un petit exploit du « centre mondial de l'excellence sur van Gogh ». La faute à Vincent bien-sûr et aux « véritables van Gogh » et à ceux qui le seraient un peu moins ! Et sauvetage grâce au timbre du marchand au dos de la toile et aux analyses de pigments. Le *style conventionnel extrêmement répandu à la fin du XIXe* dont le portrait est censé témoigner est un leurre.

L'observateur peu familier de l'art de Vincent ne verra peut-être pas sa main dans la figuration des fleurs du chapeau, mais tout connaisseur devrait l'identifier sans la plus petite hésitation (même sans savoir qu'il s'agit de touches orangé sur fond bleu). Aucun autre peintre ne peignait ainsi, aucun n'a jamais peint ainsi. Que l'on fournisse quelques coups de brosse approchants dispensés par d'autres artistes si l'on en disconvient. On ne montrera pas non plus de fonds semblablement lavés et la couleur du fond semblable à celle qui ombre la partie du visage moins éclairée.

Le gracieux traitement des cheveux ou des sourcils (comme dans le *Portrait de Segatori*$_{370}$) rapproché du rude traitement des fleurs ; l'œil négligé, tandis que l'autre est attentif sans toutefois que la pupille soit contenue dans l'œil (comme celles de la *Jeune femme*$_{206}$ d'Anvers) ; les six teintes nécessaires pour rendre le bord du chapeau (comme dans l'*Autoportrait au feutre gris*$_{344}$) auraient peut-être dû rendre vigilant.

96. http://artdaily.com/news/26987/New-Research-Confirms-Attribution-of-Two-Female-Portraits-to-Vincent-van-Gogh#.VALYNZhjCQs

Parmi les caractéristiques du style réputé « inhabituel pour Van Gogh », on trouve, dans les deux portraits, la peinture diluée à l'essence, qui a servi à borner la période d'étude disqualifiant indirectement la *Tête d'homme...* laquelle, nous l'avons vu, montre cet usage. Les couleurs hardies manquent pour faire songer à Vincent parisien ? Sans doute, car le tableau est sombre et sale, mais, puisque Vincent se définissait déjà *kolorist*$_{252}$ en 1882, il est permis de chercher de ce côté. Il existe, depuis des 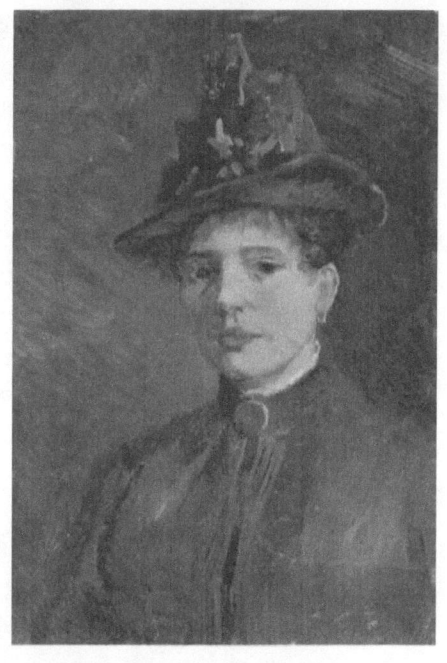 décennies, des bains permettant mettre en évidence, sur les clichés couleurs, les coloris éteints, test aujourd'hui exécuté en un clic par les logiciels de traitement d'image permettant d'augmenter la saturation. Le portrait de la jeune femme aux cheveux bleus et à la robe verte sur fond rouge qui apparaît est un exercice de couleurs complémentaires et ce n'est pas seul présent.

On avance en terrain toujours plus sûr. A quoi se heurte à Paris le portraitiste que Vincent est devenu ? A rien d'autre qu'au manque de modèles, complainte répétée à longueur de lettres antérieures et postérieures. Il est trop désargenté pour s'offrir leur concours : *Ai-je des modèles, conséquemment j'en souffre considérablement.*$_{663}$

Qui donc serait susceptible d'entendre pareille doléance et d'y répondre ? Premiers d'entre tous, nécessairement, fatalement, les artistes et/ou leurs modèles. Et peut-être plus encore les épouses de grands peintres que leurs maris portraitistes négligent de peindre. Sans compter que Matilda, très impliquée dans les affaires de son mari, a pu, comme divers calculateurs s'en cachant à peine, entrevoir dans la proximité avec Vincent l'occasion de renforcer

le lien à Theo et à ses employeurs. Avantage réciproque et bien compris. Theo, qui a toujours pensé qu'il quitterait un jour Goupil, parle clair : « Tu peux, si tu veux, faire quelque chose pour moi, c'est de continuer comme par le passé & nous créer un entourage d'artistes & d'amis, ce dont je suis absolument incapable à moi seul & ce que tu as cependant créé plus ou moins depuis que tu es en France. Est ce que les artistes commençant, les autres ne suivront pas quand nous en aurons besoin au moment où nous ne pourrons plus travailler comme actuellement ? Pour moi j'en ai la ferme conviction. » Aiguillon et poisson-pilote, Vincent écrit, par exemple, à Angrand : *Allez donc aussi voir mon frère (Goupil & Cie 19 Boulevard Montmartre)* et *Ci-inclus une carte de mon frère…*

Depuis sa démission-renvoi à 23 ans, Vincent est interdit de séjour dans l'entreprise qu'avait co-dirigée son oncle Cent. S'il n'ose s'y montrer, au point de faire porter à Theo un billet à son arrivée à Paris attendant au Louvre la réponse que lui apportera le coursier qu'il a dépêché, il veille. Goupil demeure une sorte de pré carré. Il rêvera tout haut quand, en mai 1888, les directeurs penseront envoyer Theo à New-York : *Veux-tu que j'aille en Amérique avec toi, ce ne serait que juste que ces messieurs me payeraient mon voyage* [615] et multiplie les avis sur ce que la firme devrait faire pour soutenir les artistes vivants. Ils auraient dû l'aider lui, l'exposer, le prendre sous contrat et il ne peut rien ignorer de Pokhitonov qui partage cette heureuse fortune avec quelques étoiles du Salon.

Malmené par les conclusions de Hugh Hudson, historien de l'art de l'université de Melbourne ayant travaillé pour la National Gallery of Victoria, qui, fait rarissime – tant contredire un éminent collègue menace le confortable entre-soi des *peers* défendant leur territoire –, a déclaré n'avoir rien trouvé, ni techniquement ni pour ce qui concerne le style, pour fonder le rejet de 2007, Van Tilborgh, a inventé un « malentendu » devant le blâme qui lui était servi. Dans un mail partiellement rendu public, mauvaise foi faite homme, il tente de contrer l'identification de Pokhitonov avec un argument à double détente doublement irrecevable. S'il admet que les portraits de Repine et de Kuznetsov montrent « une personne »

avec « peut-être » la même chevelure, il regarde l'identification de Pokhitonov comme « improbable »,[97] reprenant, pour l'écarter, l'argument fallacieux de l'empêchement lié aux « yeux bruns », négligeant la démarche revendiquée par Vincent. Probablement averti de la réfutation de cet argument, il ajoutait, devant la trop manifeste ressemblance, que « même si le portrait représentait Pokhitonov cela ne soutiendrait pas l'attribution de la *Tête d'homme* à Van Gogh ».[98]

L'inverse est vrai. Si le rejet de mai 2007 déplorait de ne pas identifier le modèle, c'est bien que son identification aurait fourni une clef. Van Tilborgh ne s'en serait, sinon, pas allé fouiller du côté d'Anvers d'où il revint bredouille : « Tout ce que nous pouvons dire est qu'aucun des modèles des portraits d'homme de la période anversoise de Vincent ne présente de quelconque ressemblance avec l'homme du portrait de Melbourne. » Pastichons : Tout ce que nous pouvons dire est qu'un peintre parisien ressemble furieusement à l'homme du portrait de Melbourne et que son épouse ressemble de manière à peine moins flagrante à un *Portrait de femme* d'Amsterdam.

Pourquoi Vincent n'aurait-il pas peint mari et femme ? Il a peint les De Groot, les époux Tanguy, Roulin, ou Trabuc, Gachet est veuf, mais il peint sa fille et sa fille adoptive, il projetait les portraits de Theo et Johanna, s'en faisant *une fête*. L'aide apportée par la reconnaissance des visages, permet de réduire à rien les « opinions » des récalcitrants, sauf à souligner la déloyauté dont ils font preuve.

Tout s'ajoute. Avec le sosie de Matilda, un boomerang revient : « Van Gogh avait alors de grandes difficultés à trouver des modèles, cette femme ne peut donc être que quelqu'un qui était une proche connaissance, ce qui rend pratiquement certain… » disait le commentaire du musée Van Gogh argumentant en faveur de son *Portrait de Segatori*. Cette élégante-là serait donc aussi une proche connaissance. Par quel biais, sinon par celui de la peinture ? *Mon*

97. Michaela Boland, *The Australian*, 14 juillet 2014.
98. http://www.theaustralian.com.au/news/features/is-the-national-gallery-of-victorias-head-of-a-man-a-van-gogh-or-not/story-e6frg8h6-1226963931402

œuvre est mon but,₃₇₁ ou *mon devoir est de subordonner ma vie à la peinture.*₆₃₂

Et les portraits sont contemporains. Le brossage à larges touche

dans les deux fonds bruns, neutres, renvoie à la peinture diluée à l'essence que Vincent expérimente à Paris, laissant voir les traces des poils de la brosse et que l'on retrouve, par exemple, dans le *Portrait d'Agostina Segatori*₂₁₅ᵦ daté : « janvier-février 1887 ».

La contestation de son argumentaire ne laisse à Van Tilborgh[99] que le choix d'une négation qui le conduit à maintenir l'indéfendable, ainsi qu'il l'a fait à d'autres occasions comme je me suis appliqué à le montrer dans diverses critiques. L'historique qu'il a proposé : « La provenance de l'œuvre est allemande et c'est aujourd'hui tout ce que l'on peut en dire » est aussi erroné que le reste de l'étude et procède d'une pertinence voisine. Étrangère à toute considération artistique et à Vincent, la critique de l'historique fabriqué justifie une présentation à part.

99. https://www.ngv.vic.gov.au/wp-content/uploads/2014/05/Report-by-Van-Gogh-Museum.pdf

8. *Tête d'homme,* première provenance

> *we do now know that the work surfaced at the precise moment the critical powers of the experts and dealers involved with Van Gogh had reached an all-time low.*

« Nous savons que l'œuvre est apparue au moment précis où l'esprit critique des experts concernés par Van Gogh avait touché le fond. » Telle est la conclusion du rejet, par Louis Van Tilborgh.

Le *moment précis* allégué est 1928, celui de la grande confusion où sont apparus les indigents faux Van Gogh de la collection de Otto Wacker qui ont, par dizaines, trompé marchands et experts. L'occasion de charger la barque était trop belle, même si la toile n'est *pas une falsification*. Dans l'imaginaire commun ce qui a été considéré comme la toile d'un grand artiste et que l'on désattribue ne saurait être qu'un faux, le produit d'une fraude, les subtilités sont mal ingurgitées par les commentateurs.

Préparé par « la provenance du tableau est allemande et c'est tout ce que l'on puisse en dire pour le moment », l'effet de manche qui ajoute une dernière touche assassine à la flétrissure du portrait perd l'intégralité de sa pertinence si le tableau a refait surface bien plus tôt. Les experts n'avaient pas atteint les abysses en 1928.

Il se trouve que van Tilborgh a ourdi l'illusion qui l'abuse. Voici comment il a fabriqué sa fausse provenance.

Il disposait des informations des trois catalogues Baart de la Faille. Les deux premiers indiquaient la galerie Abels de Cologne pour seul propriétaire connu ayant jamais détenu le *Portrait* référencé F 209. Le catalogue raisonné de 1928 donne :

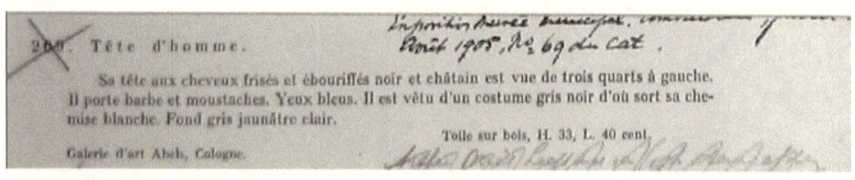

Celui de 1939 répète, précisant « janvier 1886 » sous une reproduction pleine page. Le catalogue révisé de 1970 donnera :
PROVENANCE Abels Art Gallery, Cologne ; Sale Amsterdam [F. Muller] 13 June 1933, 17 ; G. Stein Art Gallery, Paris [R 1937] ; V. A. Cazalet, London [1939] ; Melbourne, National Gallery of Victoria [acquired 1939] cat 1948, nr 57 [Felton bequest]

Le Centre de documentation d'histoire de l'art de la Haye (RKD), qui a établi le catalogue de 1970, possède également une fiche chronologique sur laquelle nous lisons :

```
a passé par les collections suivantes:
De Groot à la Haye
X. à la Haye
Biesing à la Haye
Galerie Goyert, Cologne
X. à Cologne
Galerie Abels, Cologne
Galerie Gurlitt, Berlin
Galerie Goldschmidt & Co, Berlin
S. à Berlin
```

Il suffisait de recopier. Mais, faute d'avoir comparé à d'autres fiches de la même série pour savoir dans quel sens lire, Van Tilborgh… a décidé d'inverser la séquence. Contrairement à l'usage d'aujourd'hui, Baart de la Faille avait pour habitude, lorsqu'il consignait les historiques, dans ses notices comme dans ses mémos, de nommer le dernier propriétaire connu en premier. Les précédents détenteurs identifiés suivaient en ordre chronologique décroissant. Cet artifice

lui permettait de mettre en exergue le lieu de conservation sans devoir aller le chercher dans les dédales des notices. Averti de ce point et persuadé d'être en face d'un document de Baart de la Faille lui-même, tandis que le document tapé à la machine était *déjà* une transcription redressée, Van Tilborgh a fourni un historique la tête en bas faux de... Z à A. « S de Berlin » dernier propriétaire signalé par le mémo, devint ainsi le premier propriétaire connu. La provenance « *reconstructed* » est ainsi présentée :

> Selon le memorandum, le premier propriétaire du portrait était un certain 'S à Berlin'. L'œuvre est passé de lui via la Galerie 'Golschmidt & Cie' à Berlin, la 'Galerie Gurlitt' à Berlin et la 'Galerie Abels' à Cologne dans les mains d'un collectionneur anonyme, 'X à Cologne'. Le portrait fut ensuite acquis via la 'Galerie Goyert' à Cologne et 'Kunsthandel JJ Biesing' à la Haye, par un 'X à la Haye'. Ce collectionneur inconnu l'a vendu à un 'De Groot' dans la même ville.

La chronologie qui déguise les vendeurs en acheteurs, va conduire à amender l'historique (mal) recopié du catalogue de la Faille révisé de 1970 que la NGV avait proposé le 12 octobre 2006.[100]

> La provenance de la peinture est : Galerie Abels, Cologne, en 1928 ; Frederik Muller (vente aux enchères), Amsterdam, 13 juin 1933, lot 17 ; Galerie Gertrude*[101] Stein, Paris, en 1937 ; Lieutenant Victor Alexander Cazalet, Cranbrook, Kentn* et Londres, 1939 ; National Gallery of Victoria (Acquis grâce au legs Felton), 1940.

Dans les *informations générales* du document du 3 août 2007, rendant compte du rejet rendu public la veille et publiant le *Rapport résumé,* alors que la peinture est toujours à Amsterdam, la N.G.V. reprend l'interprétation de Van Tilborgh, réinsère la vente Muller que Van Tilborgh a exilée en notes, et résume ainsi l'historique :[102]

100. http://media.ngv.vic.gov.au/2006/10/11/vincent-van-gogh-head-of-a-man-1886-authentication-progress-briefing/
101. Il ne s'agit pas de la collectionneuse Gertrude Stein, qui ne possède pas de galerie, mais de la galerie Guy Stein, 2 rue de la Boétie. Le catalogue Faille révisé avait simplement consigné : « G. Stein Art Gallery, Paris [R 1937] »
102. http://www.theage.com.au/ed_docs/ngv.pdf

Provenance of painting

- Unknown collector "S" Berlin (no date), Galerie Goldschmidt & Co. Berlin (by 1928)
- Galerie Gurlitt, Berlin (no date) Galerie Abels, Cologne
- Collector "X" Cologne (no date)
- Galerie Goyert, Cologne and Kunsthandel (no date)
- J.J. 'Biesing, The Hague (no date)
- collection "X.à la Haye, The Hague: Collection of De Groot, The Hague (no date)
- Frederik Muller (auction), Amsterdam, 13 June 1933, lot 17
- GA Stein Gallery, Paris, by 1937
- Lieutenant Victor Alexander Cazalet, Cranbrook, Kent and London, 1939
- National Gallery of Victoria (acquired by the Felton Bequest), 1940

En 2011, la National Gallery of Victoria découvrira dans le catalogue de la vente du 13 juin 1933 que toutes les œuvres appartenaient à Richard Semmel,[103] dont ont sait par ailleurs qu'il fuyait la persécution nazie, et amendera l'historique du *Portrait*. La vente que Van Tilborgh tenait hypothétique, disant ne pas savoir si le portrait avait été alors vendu,[104] était (re) devenue certaine, comme le disait la notice du catalogue de Martin Bailey de 2006.

En août 2013, après l'article de Michaela Boland du 1er août dans *The Australian* révélant le nom de Semmel,[105] *Facts and Files Historical Research Institute Berlin,* agissant pour le représentant des intérêts des héritiers Semmel, demandera à la NGV ses sources.

Dès décembre 2011, la NGV savait que le *memorandum* sans dates avait été présenté à l'envers, Semmel vendeur en 1933, devant être placé en dernier propriétaire. Les évidences de Van Tilborgh « Au moment de l'exposition, Goldschmidt avait évidemment vendu l'œuvre à la galerie Abels » étaient nécessairement caduques. Au moment de l'exposition chez Goldschmidt le *Portrait* apparu à la Haye et passé à Cologne était chez son second propriétaire berlinois.

Il aurait suffit que Van Tilborgh demande à son superviseur pour remarquer que quelque chose clochait. Chris Stolwijk, le responsable de la recherche au musée Van Gogh au moment du rejet, ensuite directeur du RKD avait, en 1998, consigné : ouverte « en 1903 »

103. https://www.ngv.vic.gov.au/wp-content/uploads/2014/05/Statement-and-QAs.pdf
104. *Whether the portrait was sold at this auction, we do not know*
105. http://cached.newslookup.com/cached.php?ref_id=111&siteid=2104&id=2687560&t=1375283050

la galerie hagoise de Johannes Josephus Beising a mis fin à son activité en 1916. Bravo ! L'ouverture est trop tardive d'au moins treize ans et la fermeture sept ans trop tôt, la dernière exposition recensée en 1922 et celle d'œuvres d'un certain Han Van Meegeren qui allait bientôt devenir, en quelque sorte, l'égal de Vermeer avant que les masques (le sien ceux des experts) ne tombent. Mais puisque Amsterdam avait conclu : « Il n'y a pas d'enregistrement connu du marchand d'art néerlandais Biesing… »

Si donc, on admet la pertinence du *memorandum*, ainsi que l'a fait Van Tilborgh, mais en le lisant dans le bon sens et, partant, que Biesing a possédé la toile avant qu'elle n'apparaisse à Cologne, il faut aussi admettre qu'elle est apparue dans sa galerie bien avant l'affaire Wacker qui a durablement marqué les esprits et créé la suspicion sur l'authenticité de nombreux Van Gogh, consacrant l'incompétence des experts qui s'étaient précipités dans un bel élan, comme de Panurge les moutons. On s'éloigne aussi du centre du commerce des simili Van Gogh dopé par la demande allemande.

On ne saurait pour autant déduire précisément quand Biesing, mort le 20 août 1927, a vendu la *Tête d'homme*. On sait simplement qu'ardent promoteur de l'avant-garde, il s'est intéressé tôt à Vincent. Il possède une étude du Brabant en 1904,[106] probablement la *Nature morte aux deux bouteilles*$_{57}$ du Norton Simon Museum de Pasadena. Il est impliqué dans la vente de six Vincent et connaît fort bien Tersteeg son ancien chef chez Goupil à la Haye après avoir été celui de… Vincent. Il n'a malheureusement pas été possible de retrouver le catalogue de l'exposition *Portraits* qu'organise sa galerie. L'information selon laquelle Biesing et Wilhelm Rudolf Goyert, à l'époque Minoritenstrasse 21 à Cologne, ont conjointement détenu la *Tête d'homme* donne cependant une fourchette. Goyert ouvre sa galerie en 1918 ou 1919, quatre ans avant que Biesing, en faillite pour la seconde fois, après celle de 1913, ne ferme la sienne fin janvier 1923 (faillite enregistrée le 24 juin).

De la Faille, qui n'a pu interroger Biesing disparu quand il établit

106. *De Hofstad*, 5 mars 1904

son catalogue, et dont il n'enregistre jamais le nom[107] aura appris la co-propriété Biesing-Goyert plus tard. Le lien avec Biesing perdu, et l'absence d'informations avant la présence chez Abels suggèrent que de la Faille apprend, après coup le *joint venture* par la galerie Goyert.

Il suffit de remarquer que la fiche d'historique s'arrête avant la vente par Semmel chez Muller en 1933 pour déduire que De la Faille, qui continue à travailler pour son ancienne maison l'a établi pour préparer cette vente. La terreur que les faux Van Gogh inspirent depuis le début de l'affaire Wacker en 1927 empêchent de vendre un Van Gogh sans papiers. Semmel avait pu réclamer l'historique complet avant même d'acquérir le portrait et le transmettre pour la vente.

La plupart des archives ayant disparu, il ne semble pas aujourd'hui possible d'ajouter d'autres éléments de datation sur le chemin de la *Tête d'Homme,* hormis trois.

Van Gogh est signalé parmi les « nouveaux maîtres », en octobre 1922 et durant l'année 1923, dans les encarts publicitaires que la

Galerie Goyert / Köln
Friesenplatz 15, Ecke Limburger Straße

Alte Meister:
Bol, Leonhard Bramer, Claeß Heda, Mommers, Pourbus

Neue Meister:
Defregger, van Gogh, Ferd. Keller, Liebermann, Trübner

Feininger, Heckel, Rohlfs

Plastiken :: Alte Möbel

Ankauf Verkauf

107. La présence chez Biesing de la *Nature morte avec des pots et deux bouteilles*$_{57}$ apparaît pour la première fois dans le catalogue de 1970

galerie Goyert publie régulièrement dans *Der Kunst Veranderer*.[108] Sachant que cette galerie ne semble impliquée dans aucune autre transaction d'œuvre de Vincent, il paraît raisonnable d'indiquer que *Tête d'homme* est chez Willem Goyert à Cologne, cinq ans avant d'apparaître, toujours à Cologne, chez X, puis chez Abels. Les précédents cartouches de réclame ne signalant pas les noms des artistes dont Goyert négocie les œuvres, on ne saurait pour autant conclure que l'acquisition n'aurait eu lieu qu'en 1922.

> **Köln.**
> Im Kunstsalon A b e l s sind auserlesene Gemälde von Künstlern des 17. bis 19. Jahrhunderts ausgestellt. Darunter Werke von: Jan Steen, Frans van Mieris, Jan Fyt, Huchtenburg, Wouvermann, Koekkoek, Sperl E. v. Gebhardt, Te Peerdt, Trübner, Orlik, Modersohn, Vincent van Gogh u. a. m.

On remarque ensuite le nom de *Van Gogh* dans le *Kunstsalon* de Hermann Abels en octobre 1926[109] et nous le retrouvons en février 1928,[110] sans que nous ne le croisions dans les activités de la galerie, excepté pour un dessin de 1881.

> **Köln.**
> Der Kunstsalon A b e l s stellt Gemälde von Leibl, Feuerbach, Marées, Meunier, Slevogt, van Gogh, Utrillo u. a. aus.

Comme l'a suggéré Van Tilborgh, nous remarquons ensuite « *Mannerportrat* » par Van Gogh, montré en février-mars 1928 à l'exposition *Impressionisten Sonderausstellung* chez Goldschmidt. Il en est alors probablement alors le propriétaire à qui Semmel, qui complète son immense collection, l'achètera au plus tôt cette année-là.

108. http://digi.ub.uni-heidelberg.de/diglit/kunstwanderer1922_1923/0001/scroll?sid=e1f2944d0434322405542899f39c694e p. 63. Dans un placard de 1920, nommant des artistes dont le *kunstsalon* s'occupe, les noms de Gaugain* ou de Lautrec ou de Raffaëlli apparaissent, mais pas van Gogh.
109. http://digi.ub.uni-heidelberg.de/diglit/kunstwanderer1926_1927/0091/scroll?sid=e1f2944d0434322405542899f39c694e p. 80
110. http://digi.ub.uni-heidelberg.de/diglit/kunstwanderer1927_1928/0279/scroll?sid=e1f2944d0434322405542899f39c694e p. 263

Cette date n'aurait rien d'insolite. Interrompue par les années de guerre et celles qui ont suivi, la promotion des « Van Gogh » a repris à Berlin avec des expositions chez Matthiesen et Cassirer. La reconnaissance institutionnelle est sur le point d'aboutir. Ludvig Justi, qui recherche des partenaires privés pour des acquisitions et la *Nationalgalerie* de Berlin, achètera en 1929 deux œuvres attribuées à Vincent, un *Faucheur*$_{628}$ que les lettres de Vincent suffisent à balayer, aujourd'hui aussi disparu que rejeté, et le *Jardin de Daubigny*$_{776}$ qui fit l'objet d'âpres polémiques portées par ceux qui lui préféraient sa copie falsifiée.[111]

Rétablie chronologiquement, la liste figurant sur le *memorandum*, enrichie des informations complémentaires, suggère l'historique suivant :
- **De Groot,** La Haye
- **X,** La Haye
- **Kunsthandel J. J. Biesing,** La Haye [jusqu'en 1922 au plus tard]
- **Galerie** [Wilhelm] **Goyert,** in Cologne [octobre 1922, au plus tard]
- **X,** Cologne
- **Galerie Abels,** Cologne [octobre 1926, février 1928 au plus tard]
- **Galerie** [Wolfgang] **Gurlitt** in Berlin
- **Galerie** [Fritz] **Goldschmidt** & Co Berlin [1928]
- [Richard] **S**[emmel], Berlin.
- Vente Muller, Amsterdam, 13 juin 1933

La suite, établie par le catalogue révisé de 1970, a été reprise par le musée Van Gogh et la National Gallery of Victoria. Dans son relevé, signalé plus haut, du 11 octobre 2006, la NGV signalait que la *Tête d'homme* avait été présentée à l'exposition d'art contemporain français et anglais présentée en Australie en 1939-40, avant que la NGV ne l'acquière en 1940, grâce au legs Felton, auprès du lieutenant Victor Alexander Cazalet.

Curieusement, le nom de Frederik Muller exilé en notes 4 ou 20 ne figure pas dans le corps des rapports du musée Van Gogh de 2007. La vente chez Muller & Cie, indispensable pour établir qu'il s'agit d'art cédé du fait de la persécution nazie, donc que la NGV

111. Voir, sur le *Jardin de Daubigny* : H. Born & B. Landais, *Die verschwundene Katze*, Echtzeit Verlag, Bâle, 2009, et : B. Landais *Le petit chat est mort*, Create-Space 2016

n'était peut-être pas le légitime propriétaire du *Portrait* et ne pouvait en conséquence en demander l'expertise, apparaît négligée.

Si les deux *Reports* du VGM indiquent l'un et l'autre « de nouveaux faits mais qui ne concernent l'historique de la toile qu'après 1933 »,[112] l'un doute de la cession : « Nous ne savons pas si le portrait a été vendu à cette vente aux enchères... », tandis que l'autre consigne : « il est établi que l'œuvre a été vendue en 1933 à Amsterdam »,[113] l'exact contraire.

To know and not to ? Ecrire l'inverse de ce que l'on affirme par ailleurs est trop souvent révélateur de calculs pour ne pas entrevoir une de ces pratiques d'auto-censure souvent dénoncées dans les recherches faussées, lorsqu'existe le risque d'exposer des choses déplaisantes.

Cette fois le risque était réel, puisque le nom de Semmel était *déjà*, aux Pays-Bas, synonyme de *looted art* et de possible demande de restitution ; on estime que 100 000 des quelque 650 000 œuvres spoliées n'ont pas été restituées. Le cas d'un *Portrait d'homme* par Thomas de Keyser, concernant également une vente chez Frederik Muller en 1933, avait alors déjà soumis aux autorités néerlandaises.[114] Il se peut que le VGM n'en ait pas été averti, mais ce ne saurait être le cas l'Institut pour l'héritage culturel néerlandais qui est sollicité en mars 2007 pour localiser la toile de De Keyser, a l'heure où le tableau de Melbourne est couché sur sa table d'autopsie (le rapport de l'ICN est daté du 12 avril). Le *Summary* rendu public par la NGV en août 2007, qui omet de mentionner l'ICN, pourtant très impliqué, n'est pas daté, tandis que le *Full Report*, qui semble avoir été achevé trois mois plus tôt, est daté « *May 2007* ».

L'inversion de l'historique, qui déconnecte « S. Berlin », alias Richard Semmel, de la vente Muller a conduit à lier la toile à l'apparition des faux en Allemagne à la fin des années 1920.

112. Ajoutée en 1970, la vente n'est pas *postérieure à 1933*.
113. « *new facts, but only related to the history of the work after 1933. The work proved to have been sold at auction in Amsterdam in that year.* »
114. http ://www.restitutiecommissie.nl/en/recommendations/recommendation_175.html

Combiné au déclassement, cela rend pour les héritiers Semmel la récupération sans autre intérêt que symbolique.

En l'état, il semble déraisonnable d'espérer établir comment la toile est apparue à la Haye, mais une hypothèse apparaît plausible, dès que l'on admet qu'il y a toute chance que Vincent ait offert le portrait au modèle. Pokhitonov, qui vivait à Liège, après avoir quitté Paris dès 1891, se serait alors défait de son tableau (dans la principale ville du commerce d'art de la terre natale de Vincent) avant son départ en Russie à la veille de la guerre de 1914. Cela expliquerait pourquoi le premier propriétaire nommé, censément « de Groot » (patronyme trop commun aux Pays-Bas pour espérer deviner de qui il s'agissait et trouver une trace), n'eut pas besoin d'autres garanties lors de son achat. Difficile à mémoriser, pour les étrangers – *Pakitonoff, Pokitonof, Pokitonov, Pokitonoff, Pokitonow, Pokhitonov, Pokhytonov*, selon les relevés – le nom de Pokhitonov se serait, comme c'est le cas pour tant d'autres portraits dont on ne sait plus identifier le modèle – perdu au fil du temps et des échanges.

D'autres éventualités sont apparues lors des tentatives de reconstruction. Une première, d'abord séduisante semble devoir être écartée. Leonid Romanovich Sologoub, peintre et architecte ayant quitté la Russie en 1919, hérite de l'atelier de son ami Philippe Zilcken à La Haye, où il organisera diverses expositions, dont une d'œuvres d'artistes russes vivant à Paris, qui montrera quatre peintures de Pokhitonov. Elève, comme Vincent, d'Anton Mauve, Zilcken, francophile, grand connaisseur d'art et fédérateur, était très averti de la reconnaissance de l'art d'un Vincent qu'il avait connu à La Haye.[115] La piste semble cependant devoir être abandonnée puisqu'elle daterait le passage du *Portrait* en Hollande de 1923, *après* le signalement chez Goyert. Le tableau aurait également pu rester, après la séparation houleuse des époux, chez Matilda Pokhitonova qui l'aurait (discrètement ?) cédé plus tard. Explorée, cette piste ne mène nulle part.

115. Il cède un Vincent en 1902 et l'évoque dans l'*Art Moderne* 1892 répondant à Henry Van de Velde 295, qui lui répondra p. 303.

9. La mise en cause et la N.G.V.

Comme il devrait toujours être de mise lors de controverses portant sur l'attribution d'œuvres appartenant à des collections présentées au public, la National Gallery of Victoria a d'abord opté pour une réponse rapide, la communication des informations, un débat ouvert et l'action.[116] La soudaine contestation de 2006 dans le *Burlington Magazine*, jusqu'aux augures à rebours qui se découvraient persuadés depuis toujours qu'il s'agissait d'un faux, n'avait pas ébranlé la foi de son directeur Gerard Vaughan – par la suite directeur de la National Gallery of Australia, à Camberra. Il déclarait : « Nous restons persuadés qu'il s'agit d'un Van Gogh ».[117] La toxique tempête médiatique imposait cependant des mesures de la part d'un musée fragilisé par de drôles d'affaires.[118]

Annonçant, en octobre, l'accord passé avec le musée Van Gogh d'Amsterdam, le protocole de recherche et l'envoi de la toile à l'issue des expositions organisées en Écosse, Vaughan demeurait confiant.

L'accord souffrait cependant d'une sérieuse entorse au principe de souveraineté des musées et de la recherche scientifique, avec la

116. http://media.ngv.vic.gov.au/2006/10/11/vincent-van-gogh-head-of-a-man-1886-authentication-progress-briefing/
117. http://www.smh.com.au/articles/2006/08/07/1154802765142.html
118. http://www.theage.com.au/news/in-depth/catalogue-of-conflicts/2006/10/06/1159641532000.html?page=fullpage

promesse d'accepter « le verdict quel qu'il soit. »[119] L'adhésion par avance et à l'aveugle aux conclusions, alimentée par la certitude de l'authenticité et la foi dans la compétence du Van Gogh museum, n'était malheureusement pas la seule erreur déontologique. Le musée Van Gogh n'était pas moins fautif en acceptant d'expertiser et en présumant de sa propre infaillibilité. Le recours prévu à l'*Instituut Collectie Nederland*, émanation du ministère néerlandais de la culture de la recherche et de la science, à qui devait être confiée une partie de la recherche pour laquelle le musée Van Gogh n'était pas équipé, était également fautive si on veut bien considérer que l'accord dépossédait de fait un homologue australien du droit, et du devoir, d'étude, de regard et de critique.

L'attitude de soumission a empêché de voir qu'il ne s'agissait pas d'une étude à proprement parler, mais d'une « scénarisation », de l'arrangement entre eux d'éléments épars, auxquels une cohérence a été donnée. Tout le drame de ce genre de construction conduisant à une conclusion erronée qui n'est pas assortie de réserves, ainsi que c'est le cas ici, est que les arguments présentés pour soutenir la conclusion sont, sans exception, des abus. Brille alors l'évidence que la conclusion est une superstructure indépendante ne devant rien à l'observation ni aux faits. Toute la question devient de savoir pourquoi cela ne se remarque pas. Déléguer, lorsque l'on pense ne pas être en mesure de conclure soi même, est une chose, ne pas être capable d'évaluer la validité d'un rapport, ou s'en dispenser, en est une autre. Le constat que seule demeure l'habileté à donner à des éléments un sens qu'ils n'ont pas doit conduire à remettre en cause cette sorte d'expertises. A ne pas rechercher comment l'illusion a pu, en son nom, prendre cette fois la place du savoir, on disqualifie toute expertise. Les enjeux doivent toujours s'évaluer au-delà du cas d'espèce et l'on ne saurait faire l'économie de l'examen de la réception du rapport.

Après sa remise du rapport à la NGV en août 2007, la promesse

119. http://www.smh.com.au/news/arts/van-gogh-dispute-is-coming-to-a-head/2006/10/11/1160246198837.html *"We are very confident this investigation will resolve the issue. There is no higher court of appeal and we will accept whatever the verdict finds."*

d'absolue transparence s'estompa. Le détail des raisonnements qui avaient transformé l'artiste le plus célèbre de la terre en « artiste inconnu » fut tenu secret, seul un résumé étant rendu public. Sans surprise, et avant toute étude critique du rapport truffé d'erreurs et sans valeur probante, Vaughan s'empressa de déclarer qu'il en acceptait les conclusions.[120]

Cette précipitation, qui lui sera par la suite reprochée par Hugh Hudson,[121] nullement convaincu par le contenu d'un compte rendu qu'il jugeait vide de tout argument, ne reflétait pas réellement la conviction intime du directeur, du moins si on s'en remet à ses commentaires. Vaughan, qui n'avait pas oublié que « tant de chercheurs ont accepté la peinture comme authentique… », soulignait qu'elle n'était attribuée à personne, qu'elle demeurait bonne et intéressante, qu'il restait beaucoup à apprendre et à comprendre sur elle et qu'il demeurait possible qu'une preuve surgisse qui permettrait d'identifier son mystérieux auteur.

> The painting is currently still with the Van Gogh Museum in Amsterdam. It will be returned to Melbourne very soon.

> The NGV will continue to display *Head of a man* to the public. There is still much to be learned and understood about this work. It is important therefore to keep an open mind, and for this reason we will continue to keep this work on public display. It remains a fine and interesting painting, and it is always possible that one day more information might emerge allowing us to identify the artist.

Surtout, dans sa réaction à l'annonce, la NGV n'avait pas manqué, toute révérence gardée, de remarquer l'incongruité de l'attribution, précaire, à un mystérieux Monsieur Personne, probablement parisien, qui aurait subi les mêmes influences que le très singulier autodidacte Vincent : « Le musée Van Gogh a conclu que, pour autant qu'ils puissent le garantir à l'heure actuelle, l'œuvre a été peinte par un contemporain de Van Gogh. Ils n'ont pas pu avancer le nom d'un artiste particulier qui en serait l'auteur. Cependant, ils la considèrent comme celle d'un artiste travaillant en même temps que Van Gogh, peut-être à Paris et que le style de l'œuvre a été

120. http://www.theage.com.au/news/national/ngvs-van-gogh-a-fake/2007/08/03/1185648104036.html
121. Hugh Hudson, qui a maintenu l'attribution à Vincent, a rédigé une étude d'une trentaine de pages montrant l'amateurisme du *Summary report* et critiquant l'absence de vérification par la NGV.

influencé par les mêmes artistes qui ont également influencé Van Gogh. »¹²²

« Pour autant qu'ils puissent le garantir à l'heure actuelle » ? Comme c'est étrange ! Pour Amsterdam l'exclusion était définitive. La NGV était si peu persuadée que le *Portrait* ne pouvait être de Vincent que, commentant la conclusion du VGM disant que tout était contemporain et qu'il ne s'agissait pas d'un faux, elle avait glissé : « La NGV croit que, puisque Van Gogh était incapable de vendre ses peintures à l'époque, il serait déraisonnable d'en falsifier un et de le faire passer pour un Van Gogh ». L'argument n'aurait pas de sens sans la conviction de se trouver face à un Vincent rappelant d'autres portraits de sa main. Portrait de qualité que l'on s'engageait déjà à raccrocher sur les murs du musée.

Pourtant, la réaction officielle au tout récent *Report*, dans le rapport d'activité annuel de la NGV de 2006-2007, ne fait toutefois pas état de réserves : « Le musée Van Gogh d'Amsterdam a confirmé que notre seule peinture attribuée à Van Gogh acquise grâce au fonds Felton en 1940 avait été peinte par un contemporain de Van Gogh non-identifié. Nous acceptons ces résultats car, pour ce qui concerne l'attribution de nos œuvres d'art, nous nous sommes engagés à requérir les opinions les plus expertes ».¹²³ L'étrange aveu d'incompétence de services qui abandonnaient ainsi jusqu'à leur devoir de contrôle sur le statut des œuvres dont ils avaient la charge n'est pas moins curieuse que l'affirmation qu'il existerait des personnes qui seraient « les plus expertes » et qu'il faudrait s'en remettre à leur « opinion ». Ce raccourci, transformant au passage recueil d'opinion en obligation de l'accepter, permettait d'évacuer une question qui interroge périodiquement le monde savant : « Comment expertiser les experts ? »

122. "*The Van Gogh Museum concluded that as far as they can ascertain at present the work was painted by a contemporary of Van Gogh. They could not single out a particular artist as the author. However, they consider it to be by an artist working at the same time as Van Gogh, possibly in Paris and that the work's style was influenced by the same artists who also influenced Van Gogh.*"
123. http://www.ngv.vic.gov.au/__data/assets/pdf_file/0019/11926/ngv_corp_annualreport_2006_07.pdf

La rédaction choisie pour 2007-2008, montre toutefois que les conclusions d'Amsterdam n'étaient pas nécessairement partagées. On lit, *opinion* toujours : « la nouvelle que la *Tête d'homme* de la NGV jusqu'ici attribuée à Van Gogh est – selon l'opinion du musée Van Gogh – désormais considérée comme de la main d'un artiste inconnu. »[124] Pas selon nous ?

Lorsqu'en août 2007, immédiatement après le rejet, s'était profilée la première piste qui allait conduire à *identifier son auteur*, en identifiant son modèle, la NGV ne sut pas saisir l'opportunité. La ressemblance qui avait frappé plusieurs observateurs, laissait de marbre une NGV chicanant « forme du nez » et « couleur des yeux », argument doublement favorable à l'attribution dès que l'on intègre les préoccupations coloristes particulières à Vincent et sa capacité à rendre un portrait reconnaissable entre mille, sans même *le mérite d'être photographiquement correct dans les proportions ou dans quoi que ce soit.*[753] On se souviendra de l'anecdote de la fille du docteur Rey reconnue par un admirateur pour sa ressemblance manifeste avec le portrait de son père peint par Vincent. Dix ans après avoir fait argument de l'absence de stricte représentation, Ted Gott, conservateur de la NGV, tiendra à glisser, au moment où s'invitait la question du réalisme de Vincent avec l'exposition *Van Gogh and the Seasons* : « Avec Vincent, ce n'est pas la nature observée. C'est la nature ressentie et traduite pour nous dans le langage le plus extraordinaire. »[125]

Egarés dans le dédale des éléments documentaires souvent mal interprétés, délaissant la flagrance du portrait pénétrant d'un bohème – d'un artiste dans la cohérence de Vincent – les censeurs avaient dédaigné la bonne piste.

124. http ://www.ngv.vic.gov.au/__data/assets/pdf_file/0017/11924/ngv_corp_annualreport_2007_08_1.pdf *Good coverage of NGV's 10 millionth visitor since redevelopment ; the NGV International's new shop ; NGV's support of freedom of artistic expression and Bill Henson's art during the debate, and for news that NGV's Head of a Man, formerly attributed to Van Gogh, is — in the opinion of the Van Gogh Museum — now believed to be by an unknown artist.*
125. http ://www.heraldsun.com.au/lifestyle/melbourne/stunning-vincent-van-gogh-art-exhibition-opens-at-national-gallery-of-victoria-in-melbourne/news-story/dc3048f7ca8a6919e05d499a963d9b88

La désaffection de la NGV, hors les recherches documentaires sur l'historique, ne laisse d'étonner. Tout se passe comme si le déclassement avait fossilisé la recherche. Une piste pourtant tendait les bras : le *Portrait du docteur Will Maloney* par Russell conservé à la National Gallery of Victoria, daté : Paris, juillet 1887. Il n'est pas très difficile d'y découvrir l'influence de Vincent presque aussi manifeste que dans le *Portrait de Thomas Fabian*,[126] (jeune témoin signant la déclaration de naissance de Jeanne Marianne Russell, le 7 août 1887). Et Vincent n'est pas loin, il a alors de nouveau rencontré Russell chez lui, comme l'indique son évocation de ses *Verger* peints en Sicile pour lesquels il propose un échange.[598] Le lien était d'autant plus immédiat que le site de la NGV abrite une étude du *Portrait of Maloney* qui ne cite pas moins de dix-huit fois le nom de Vincent.[127] L'une des raisons du rapprochement qu'y opère Ann Galbally est, outre « L'amitié remarquable entre Vincent et Russell » dont elle tirera un ouvrage,[128] une lettre dans laquelle Russell décrivait, pour son ami Tom Roberts, la palette qu'il avait utilisée, se superposant en partie à une commande de couleurs de Vincent faite depuis Arles.[593] En furetant du côté de la touche et des couleurs, puisque l'on savait exactement où avait été peint le *Portrait de Maloney,* on serait vite tombé sur, ironie du destin, deux œuvres du même musée, peintes par deux amis, pratiquement au même moment, dans un « *petit cul-de-sac* »[129] à 16800 kilomètres de là.

Le gel du cas réputé résolu prit fin quand, en octobre 2012, avec les premières preuves que Vincent n'avait pu ignorer Pokhitonov. Ces informations semblent avoir ranimé l'espoir de l'authenticité et la NGV, qui ne manquait pas d'admirateurs du portrait, entreprit de désolidariser la toile de la planchette de contre-plaqué sur laquelle elle avait été fixée et de restaurer le tableau. Découvrir quelque information au dos de la toile serait susceptible de déboucher sur un fait nouveau pouvant conduire à une révision. Amsterdam

126. https://www.harvardartmuseums.org/art/228536
127. https://www.ngv.vic.gov.au/essay/john-peter-russells-dr-will-maloney/
128. Ann Gallbaly *A Remarkable Friendship: Vincent Van Gogh and John Peter Russell*, 2008, Melbourne University Publishing
129. *Le Gaulois*, 16 mars-1885

n'avait pu établir la véritable couleur du fond du fait du vernis apparemment teinté, sa dissolution s'annonçait prometteuse. En attendant le résultat de la restauration du tableau qui devait être achevée vers le mois de juin, il était préférable de différer la publication des « recherches extraordinaires sur les liens entre VG et le Russe »[130]

Bien que les récentes investigations n'eussent pas apporté de preuve particulière modifiant le *statu quo ante*, la NGV reconnaissait le 1er août que la recherche continuait et admettait que « l'œuvre pouvait être malgré tout de la main de Van Gogh ».[131] La NGV décidait de raccrocher le portrait sur ses murs augurant de futurs développements, mais…

La découverte, en décembre 2011,[132] de la propriété de Semmel révélée par *The Australian*[133] conduisait à la demande de restitution de décembre 2013.[134] Les principes de la Conférence de Washington et d'autres conventions connexes faisant obligation aux pays signataires de collaborer à la recherche pour établir les faits et de restituer aux héritiers les biens considérés comme alors victimes de la confiscation ne laissaient que peu de choix. Mais restitution de quoi ? La NGV insistait sur la non prise en considération de l'attribution dans son intention d'honorer les contraintes légales et rappelait les fondements moraux, mais la diable question de l'auteur ne pouvait rester longtemps en suspens.

Le ré-accrochage n'avait pas échappé à l'avocat des héritiers Semmel qui y voyait le signe que la NGV était « convaincue de

130. Arch. B. L., courrier T. G.,/B. L., 8 février 2013
131. http ://www.theaustralian.com.au/arts/visual-arts/van-gogh-mystery-brought-to-a-head/story-fn9d3avm-1226689161003
132. https ://www.ngv.vic.gov.au/wp-content/uploads/2014/05/Chronology.pdf
133. http ://cached.newslookup.com/cached.php ?ref_id=111&siteid=2104&id=2687560&t=1375283050
134. Un contact avait eu lieu en août 2013, comme le signalera la NGV dans son relevé du 29 mai 2014 : « *The NGV was contacted by a researcher from Facts and Files Historical Research Institute Berlin (a provenance research organisation), on behalf of the legal representative of the heirs of Mr Semmel, prompted by information viewed on the provenance research website.* Une première annonce est faite par Michael Bleby pour *Financial review* le 13 novembre, *Questions for NGV as spectre of Nazi plunder haunts global art collections.*

son authenticité et de sa provenance. »[135] Le démenti par la voix d'Isobel Crombie, la directrice adjointe, disant que le ré-accrochage avait eu lieu car il s'agissait « d'une œuvre de la collection que nous estimons », ce qui était également vrai, peina visiblement à convaincre. La NGV semblait avoir oublié le transparent propos que tenait quatre mois plus tôt Tony Ellwood, son directeur depuis 2012, entretenant subtilement une petite lueur au fond du tunnel : « Je ne peux pas imaginer que la recherche aille plus loin pour tenter de ré-attribuer le tableau à Van Gogh, il y a assez de preuves qu'il n'est pas de lui, mais, sait-on jamais, nous pourrions être contredits. »[136]

Force est de reconnaître qu'au cours des quelques mois qui ont séparé les premières prétentions des héritiers de décembre 2013 de l'accord de restitution de mai 2014, la NGV n'a plus manqué les occasions de souligner que la toile avait cessé d'être un Van Gogh. Ainsi, peu avant que le musée ne rende sa position publique, Michaela Boland – qui signalait dans *The Australian* que nous avions, avec Hanspeter Born, déclaré le portrait authentique dans *Schuffenecker's Sunflowers and other van Gogh Forgeries* – indiquait que la porte-parole du musée avait déclaré « préférer adhérer à l'avis du musée Van Gogh ».[137] Sans mémoire et comptable de rien, la NGV avait choisi de s'en laver les mains.

Rien n'empêchait pourtant, pour recueillir des avis, plus avertis que ceux d'historiens de l'art hors de leur sphère de compétence, mais soucieux de garder la main malgré leurs doutes, de consulter des spécialistes de ces questions, artistes rompus à l'exercice, peintres, caricaturistes, maquilleurs, sculpteurs ou experts en identification faciale, domaine de recherche à l'étonnante progression, et de publier leurs conclusions. Partout la réponse est la même : « évident ». Il est aujourd'hui possible de dire mieux : certain à plus de 99 %, puisque

135. https://groups.google.com/forum/#!topic/provenance_and_museums/oymHcNC36oU
136. http://www.theaustralian.com.au/arts/visual-arts/van-gogh-mystery-brought-to-a-head/story-fn9d3avm-1226689161003
137. http://www.theaustralian.com.au/arts/visual-arts/gallery-rejects-books-claim-on-van-gogh/story-fn9d3avm-1226932292878

les logiciels multipliant les critères sauraient reconnaître les visages parmi des milliers à ce taux de fiabilité.

A titre d'exemple, la société russe NtechLab, lauréat du *Mega Face Challenge* en 2015, dont les algorithmes sont assez indifférents à l'envie de reconnaître ou pas, a pris le soin de passer à son crible la photographie de Pokhitonov, ses portraits peints par Repine et Kuznesov et le mystérieux modèle de Melbourne. Les chiffes bruts sont sans appel.[138] Comparés à la photographie, le portrait par Repine est apparenté à 65%, celui par Kuznetsov à 67%, celui par Vincent à 68%. Faire mieux que du certain – puisque les portraits de Repine et de Kuznetsov représentent avec certitude celui de Pokhitonov – est, par parenthèse, un petit exploit pour un peintre ne s'inquiétant pas de rendre l'exactitude photographique. De peinture à peinture, le score est de 82 % entre Repine et Kuznetsov, de 77% entre Vincent et Kuznetsov, de 75% entre Repine et Vincent. La cause est entendue.

Si, prise isolément, l'identification ne suffit pas à prouver, nul doute qu'elle y conduit dès qu'il est établi que Vincent et Pokhitonov n'ont pu s'ignorer. Rendre nébuleuse aussi flagrante évidence est une attitude que la science dénonce. Robert Proctor, professeur de Standford, inventeur de *l'agnotologie* (science de l'ignorance), s'est attaché à décrire les moyens de communication, dont l'enfumage scientifique, déployés pour retarder autant que faire se peut la révélation de la vérité. D'autres chercheurs se sont intéressés à l'attitude qui fausse le débat en introduisant toujours davantage d'éléments de doute.[139]

La publication par la NGV, le 29 mai 2014, du rapport du musée Van Gogh jusqu'alors tenu secret fut consécutive à l'annonce de la restitution. Il était certes délicat de continuer à le dissimuler – tout rapport d'expertise fait partie de la qualité substantielle d'une œuvre et son altération est susceptible de querelles procédurières – mais il reste que le rapport a dévalorisé le tableau. Plus exactement,

138. Fichier Exel transmis le 12 février 2018 par Antonina Gribanova. Archives B.L.
139. Voir par exemple : Industriels de l'ignorance, *Le Monde Diplomatique*, novembre 2014 p. 26

que la perte de valeur du tableau est la conséquence unique, directe et certaine de son rejet par Amsterdam, pourtant loin de faire l'unanimité.

Cité dans un article de *The Australian*, le marchand zurichois Walter Feilchenfeldt spécialiste de Van Gogh qui a conservé le portrait de Melbourne dans son catalogue des *Années françaises* de Vincent de 2009 et l'y maintient, sans égard pour l'objection d'Amsterdam, dans l'édition anglaise de 2013, l'a rappelé : « La véritable valeur ne peut être établie qu'en mettant la toile sur le marché ». En bon marchand préférant ses amis et le marché à la vérité, Feilchenfeldt ajoute cependant qu'elle doit être d'abord certifiée par le musée Van Gogh : « Je ne suis pas sûr que Christie's ou Sotheby's veuillent l'inclure dans l'une de leurs ventes importantes sans un certificat du Van Gogh Museum. Même ainsi elle risque de ne pas atteindre un *prix Van Gogh* – autrement dit, le marché le rejetterait comme pas authentique », dit-il. »

Dès la restitution, Tony Ellwood a entamé des négociations avec les héritiers Semmel en disant que la NGV aimerait, malgré l'absence d'attribution conserver la toile, soulignant que l'incertitude contribuait à la renommée de la peinture… et la renommée fait le prix.

Quelques mauvais esprits ayant fait valoir que l'adhésion toujours plus affirmée au déclassement pouvait ressembler à une tentative délibérée de contenir l'estimation à négocier avec les héritiers Semmel, Ellwood a répondu que l'assertion était « fantaisiste, injurieuse et donnait une image grossièrement faussée de la NGV et de la situation »[140] Sans doute, mais l'offuscation serait plus manifeste si la NGV ne s'était abstenue deux ans, après avoir découvert la propriété de Richard Semmel, d'avertir ses héritiers réclamant la restitution de la collection, Ellwood ayant lâché : « *Ce n'est pas le protocole* », lorsqu'il avait été interrogé sur le pourquoi

140. http://www.theaustralian.com.au/news/features/is-the-national-gallery-of-victorias-head-of-a-man-a-van-gogh-or-not/story-e6frg8h6-1226963931402

de cette particulière discrétion.[141] Le cinquième principe de la conférence de Washington semble pourtant en faire l'obligation. Il réclame de ne « ménager aucun effort pour faire connaître les œuvres d'art qui ont été reconnues confisquées par les nazis et qui n'ont pas été ultérieurement restituées afin de retrouver leurs propriétaires d'avant-guerre ou leurs ayant-droits. »

La NGV est-elle bien la championne de l'éthique qu'elle entend être ? Elle sait, au moins depuis 2011, que la provenance fournie par le musée Van Gogh en 2007 est irrecevable, que l'ordre des propriétaires a été inversé et que la toile n'est pas apparue en Allemagne à la fin des années vingt, mais aux Pays-Bas, au moins dix ans plus tôt. Elle sait aussi que cette fausse provenance nuit aux héritiers Semmel, puisqu'en restant silencieuse elle empêche qu'une suspicion légitime ne pèse sur la compétence du déjà très contesté auteur du rapport qui a déclassé leur toile. Que ne rend-elle son savoir public ? Elle n'a pas trouvé, en un lustre, l'occasion d'écrire noir sur blanc que la – tellement importante – provenance qui a soutenu le rejet par Amsterdam de la toile qu'elle avait confiée était un tissu d'erreurs et que, pour cette simple raison, les conclusions étaient invalides.

Nul ne saurait nier que l'un des enjeux est devenu une grande affaire de gros argent, de celles qui brouillent l'entendement, et de cote assez grossièrement taillée. Nul ne peut non plus ignorer la triviale réalité des choses, Richard Semmel possédait un tableau de Vincent, ses héritiers, bien convaincus que Semmel, à la fois aisé et connaisseur, n'aurait pas acheté une œuvre sans prendre toutes les précautions nécessaires au moment où les manchettes évoquaient les faux Van Gogh, ont récupéré tout autre chose, un tableau qui n'est plus un Vincent. Il s'agit bien physiquement du même tableau, mais avec un méchant trou dedans, rongé par de mauvais prétextes.

La NGV s'est par la suite déclarée disposée à offrir 200 000 dollars australiens pour la toile que le déclassement a réduite à une

141. http://cached.newslookup.com/cached.php?ref_id=111&siteid=2104&id=2687560&t=1375283050

valeur symbolique deux cents fois moindre. Plus honorable que la proposition initiale de 10 000 dollars initiaux, le chiffre ne saurait correspondre à rien d'autre qu'une présomption d'attribution dont il n'est pas difficile de montrer ce qu'elle serait.

Fort de savoir à quoi s'en tenir, M^e Ossmann, le représentant des héritiers qui ne manque de répéter que l'attribution originale à Vincent demeure exacte, a fait savoir qu'il déclinait l'offre. Le compte n'y est pas. Divers commentateurs ont estimé que si la toile devait être ré-attribuée à Vincent son prix serait « à 8 chiffres ».

Ré-attribué à Vincent, ce qui, n'en déplaise, est désormais inéluctable, au terme des manœuvres dilatoires, le portrait du « plus français des peintres russes », atteindrait sans difficultés des dizaines de millions d'euros. Le 4 novembre 2014, un *Bouquet* auversois, en comparaison fort anecdotique, a été adjugé chez Sotheby's pour 61,8 millions de dollars.

Pour l'heure, le tableau reste en Australie, les héritiers Semmel et la NGV se sont convenus en 2014 de le laisser à Melbourne pour un an reconductible. Décrochée au moment de la restitution la *Tête d'homme* peut retrouver sa cimaise, mais *quid* de la légende ? La légende qu'un musée placarde, fut-ce le temps d'une exposition, doit être sincère, refléter l'état des connaissances et les convictions de ses experts. Il est douteux que ce soit le cas. La NGV ne peut pourtant s'exonérer de son devoir de bonne foi au prétexte que la toile ne lui appartient dorénavant plus. Endosser l'épitaphe demeure coupable, d'autant que, rien ne pouvant demeurer en l'état, les enchères montent.

La question n'est plus de savoir si le *Portrait de Pokhitonov* est ou non un tableau peint par Vincent à Paris, la chose est dix fois acquise, mais si – ou plutôt quand – le Van Gogh Museum va finalement admettre que ses experts se sont une nouvelle fois mépris, spoliant gravement les propriétaires. Aveuglée par l'illusion de son excellence, qu'elle entend monnayer, la puissante institution n'a que le loisir de s'arc-bouter. Admettre l'évidence compromettrait son ambition stratégique. Lente dérive, ce musée

entend aujourd'hui vendre son expertise, *commercially marketing [its] consultancy*, se mêler de finance et de gestion de fortune, pardon, de *wealth management*,[142] son directeur, aujourd'hui parti sous d'autres cieux, ulcéré de voir sa maison très officiellement décrite comme *unprofessional* et *dilettante*, se voyait déjà nommé administrateur de grands groupes.[143] De bien mauvaises habitudes ont été prises, de la création de sociétés écrans, jusqu'au différend avec l'administration fiscale, pardon, de *different views regarding the fiscal processing*;[144] du pilotage de la production mécanique du faux parfait en série avec les *Relievo*[145] à 30.000 dollars, « garantis par les conservateurs », à s'acoquiner avec une chaîne d'hôtel pour ponctionner le voyageur nanti (920 euros la nuit) rompant les lien avec ses missions d'origine et l'éthique qui y était attachée. Se définissant comme « éminent, excellent et exaltant », valeurs cardinales proclamées de sa boussole éthique et de sa culture, le musée ne manque jamais de souligner que la collection et Vincent lui-même jouent un rôle crucial dans son activité et son image[146] Le facétieux génie tutélaire qui avait fait ses classes dans une entreprise enrichie par l'exploitation des droits de reproduction, des répétitions,[147] jusqu'aux faux,[148] en serait peut-être surpris : *Sais-tu qu'encore aujourd'hui quand je lis par hasard l'histoire de quelque industriel énergique ou surtout d'un éditeur, qu'alors il me vient encore les mêmes indignations, les mêmes colères d'autrefois quand j'etais chez les G[oupil] & Cie.*[801]

Le différend n'est pas clos et les plaies furent encore ravivées à la veille de l'exposition de *Paysages de Van Gogh* organisée en 2017 à la National Gallery of Victoria. Mᵉ Olaf Ossmann a demandé que le portrait soit intégré au *blockbuster* show annoncé. Il a essuyé un refus

142. https://www2.deloitte.com/content/dam/Deloitte/global/Documents/Finance/gx-fsi-art-finance-report-2016.pdf
143. https://www.theguardian.com/culture-professionals-network/2015/sep/01/van-gogh-museum-chief-axel-ruger-interview
144. Stichting Van Gogh Museum, te Amsterdam, Consolidated Management Report 2016
145. https://www.vangoghmuseum.nl/en/business/van-gogh-museum-edition-collection
146. http://jaarverslag2015.vangoghmuseum.nl/sites/all/files/menu/eng_vgm_strategisch_plan.pdf.pdf
147. Voir l'affaire du Emile Van Marcke en double, *Le Siècle*, 29 juin 1887
148. Hélène Lafont-Couturier, Goupil… *Revue de l'Art*, 112,1996 pp. 59-69

au prétexte que seuls des paysages étaient présentés.¹⁴⁹ Il s'agissait d'un mauvais prétexte, une exposition de Vincent ne pouvant se tenir sans que soit montrée une effigie du peintre, un *Autoportrait*₃₂₀ parisien, en route pour le Louvre d'Abu Dhabi, aimablement prêté par le musée d'Orsay, vint présider la cérémonie.¹⁵⁰

Ce mauvais coup n'est peut-être pas un choix délibéré de Melbourne, victime de l'ombre du grand frère. Il est à rapprocher du choix du *guest curator* recruté pour l'exposition. Aujourd'hui réputé « expert indépendant », Sjraar van Heugten était responsable des collections du musée Van Gogh lorsque la *Tête d'homme* a été déclassée. L'accepter dans l'exposition aurait équivalu pour lui à désavouer son ancien collègue qui n'avait pu manquer de le consulter.

Le sort du *Portrait* n'est scellé que si l'on consent à se taire, comme le verdict de l'autorité l'intime.

149. http ://www.theaustralian.com.au/arts/visual-arts/ngvs-exhibition-capitulation-may-cost-it-the-yesno-van-gogh/news-story/de7c7e9d59416b2b2a924e67055f919b
150. http ://www.heraldsun.com.au/news/victoria/vincent-van-gogh-self-portrait-bound-for-national-gallery-of-victoria/news-story/8df9177b502330f1456e558b9bbf1a99

www.ingramcontent.com/pod-product-compliance
Lightning Source LLC
Chambersburg PA
CBHW020915180526
45163CB00007B/2751